꽃을 주는 것은 자연이지만,
꽃을 엮어 꽃다발을 만드는 것은 예술이다.
— 괴테

# 위대한 관계

# 위대한 관계

우리 삶에 필요한
예술가적 통찰과 상상

김상균 지음

효형출판

# 음악과 미술의 연결고리를 찾아서

예술은 어떻게 진화해 왔을까? 옥스퍼드대학 명예교수이 자 신 다윈주의자인 리처드 도킨스(Richard Dawkins)는 인류의 진화 를 다윈의 자연선택(Natural selection)으로 설명하고 있다. 자연선택 은 자연환경에 적응한 생물만이 살아남을 수 있다는 논리로 생 명체를 진화의 산물로 본다. 그것은 급격한 진화가 아니라 작 은 변이들을 통해 이뤄졌으며, 어떤 설계자가 계획한 하향식 설 계(Top-Down)가 아닌 작고 부분적인 규칙을 따르는 상향식 설계 (Bottom-Up) 방식을 따른다고 본다. 철저히 설계자 입장에서만 본 다면 인간은 완벽한 계획하에 합리적으로 진화한 산물은 아닐 것이다.

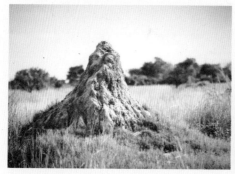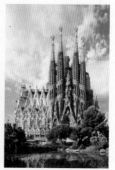

예술의 진화 역시 우리의 진화와 닮았다. 예술가가 작품을 만드는 것은 하향식 설계로 볼 수 있지만, 예술사라는 큰 흐름 속에서는 작은 돌연변이를 통한 상향식 설계와 진화가 어우러져 현재 우리의 예술세계를 만든 것이다. 이는 인류가 생존에 적합하게 진화되어 왔지만 합리적 진화의 산물이 아닌 것처럼 예술 역시 완벽함을 추구하지만, 시대적 사조라는 명확한 한계 안에서 진화할 수밖에 없다는 것과 비슷하다. 다만 인류의 진화는 생존을 그 목적으로, 예술의 진화는 미메시스(Mimesis, 모방)를 기반으로 한 상상력을 원동으로 한다는 점에 차이가 있다. 역사학자 토인비(Arnold J. Toynbee)는 "인류 문명은 도전과 응전의 역사이다."라고 했다. 이는 예술에도 해당한다. 그렇다면 우리에게 도전과 응전은 피할 수 없는 시지프스의 형벌 같은 것일까? 하지만 더 나은 미래를 꿈꾸며 도전과 응전해 온 역사를 형벌에 비유할 수는 없을 듯하다.

▲ 상향식 설계로 볼 수 있는 개미집(좌)
▲ 하향식 설계로 볼 수 있는 사그라다 파밀리아 대성당(우)

진화의 핵심은 꿈꿀 수 있는 능력, 바로 상상력일 것이다. 이는 인간이 문명을 발전시키고 지구를 지배할 수 있게 만든 힘의 원천이라고 할 수 있다. 어쩌면 우리 역사는 상상하던 것을 현실로 이루고자 노력한 치열한 고민과 그 욕망의 응집이라고 할 수 있겠다. 상상력은 유추적 사고와 직관적인 영감 등에 의해 떠오르지만, 그 실현은 우리의 시선과 몸짓, 목소리를 통해 이뤄진다. 고대 라스코 동굴의 벽화부터 현대 전위예술까지 예술은 그 나름의 목적이 있다. 그것이 어떤 목적을 지니지 않은 무작위성(無作爲性, Randomness)을 표현할 때도 '무작위'라는 목적이 있는 것처럼 표현에 대한 욕구는 인간의 원초적 본능에 가깝다.

생명이 태어났음을 알리는 신호에도 목적이 있다. 나라는 존재가 세상에 나왔음을 천명하는 아기의 울음, 바로 '소리'이다. 우리는 소리를 통해 세상과 처음으로 소통하고 그다음 눈을 떠서 더 넓은 세계를 경험하며, 말하기를 통해 나 자신을 표현한다. 이것은 우리 인간이 평생 해오는 것이며 그에 관한 기록이 바로 인류의 역사이다. 청각과 시각은 생존과 직결되어 있는 인간의 본능이며 이를 통해 우리는 많은 것을 깨닫고 느끼며 소통하고 표현할 수 있다.

청각과 시각으로 표현하는 것은 은유적 말하기라고 할 수 있는데, 이 단계 이후 각각은 음악과 미술로 발전했다. 의미전달의 매개로서 음악과 미술은 언어적 특성 또한 지니고 있다. 인류

는 청각 예술인 음악의 수월한 의미 전달을 위해 시각 요소와의 결합을 택했다. 그리고 문명 발달과 함께 고대 연극부터 오페라, 뮤지컬, 영화까지 다양한 시청각 예술로 장르를 넓혀 점차 나아갔다. 듣는 것과 보는 것의 만남, 그것을 통해 우리는 더 많은 생각과 상상을 표현할 수 있었고 실현할 수 있었다.

이 책은 클래식 음악가와 화가의 공통점에 대한 개인적인 추론을 바탕으로 한 글들을 다듬어 정리한 것이다. 음악가의 시대순과 중요도 위주로 편집했으나 신화나 우화처럼 독자 여러분이 끌리는 부분을 먼저 읽어도 좋다.

음악가와 화가는 시간과 공간을 지배하는 예술가들이다. 각기 다른 장르로 은유적 말하기를 하는 그들의 언어를 탐구하고 서로의 특징과 공통점을 찾아가는 탐험은 통찰을 넘어 때때로 상상이 필요하였다. 물론 우리의 진화가 그런 것처럼 나의 상상을 통한 유추가 꼭 합리적이라고는 생각하지 않는다. 하지만 음악 속 미술, 회화 속 음악 또는 문학을 찾아 떠나는 여행이 우리의 인지를 넘어 메타인식(Metacognition)으로 가는 즐거움이 될 수 있다면 그보다 더한 바람은 없을 것이다. 아무쪼록 독자들의 상상력을 자극하는 재미있는 탐험이 될 수 있기를 희망해 본다.

2024년 3월

김상균

# 목차

**일러두기**

❶ 이 책은 클래식 음악가와 화가의 공통점을 찾아가는 여정을 담고 있다. 글과 그림은 책에 담을 수 있지만, 선율은 아쉽게도 그럴 수 없다. 그래서 각 에피소드의 마지막에 '이 음악과 함께 하길'을 실었다.

❷ 음악, 미술, 조각, 영화 등은 독자들이 한눈에 알아보기 쉽도록 모두 〈 〉으로 구분했다.

❸ 곡명은 부제가 익숙하게 쓰일 경우 부제에 〈 〉를 달았다.

ex) 쇼스타코비치 교향곡 7번 〈레닌그라드〉

# 시대의 요구에 부름을 받다

*Vivaldi*

*Caravaggio*

# 비발디와 카라바지오

고대 로마 제국의 유산으로부터 발전해 온 이탈리아의 문화와 예술은 중세와 르네상스를 거치며 황금기를 맞이했다. 고대로부터 이어져 온 그들의 사상과 철학은 가톨릭 세계관과 융합해 여러 문예 사조의 탄생을 도왔다. 중세와 근대를 이어주는 르네상스는 코페르니쿠스와 갈릴레오 등 과학자들의 등장으로 그 시작을 알렸으며 이후 전 유럽으로 퍼졌다.

찬란했던 르네상스를 뒤로하고 매너리즘(Mannerism)이라는 과도기를 극복하며 등장한 새로운 시대는 화려하며 장식적인 요소를 강조했다. 르네상스 이후 17세기 유럽은 신대륙 발견 등 탐험과 모험의 열정이 가득 찬 시기였다. 그런 열정적인 시대정신은 외향적이고 격렬하며 대비가 뚜렷한 예술 사조로 발전했는데, 우리는 이를 '일그러진 진주'라는 뜻의 포르투갈어 '바로크(Baroque)'라고 부른다. 바로크는 프랑스에서 꽃피운 양식이지만

그 시작점은 이탈리아였다. 로마 제국 이후부터 1861년 통일되기 전까지의 이탈리아는 여러 공국으로 나누어져 있었는데 강력한 해양도시였던 17세기의 베니스도 그런 공국 중 하나였다.

베니스 공국은 당시 오스만 제국과의 레판토 전투에서 승리했지만 무역으로 번성하던 옛 시절의 위용은 점점 줄어들었고 흑사병의 창궐로 인구의 25퍼센트가 목숨을 잃을 정도의 위기였다. 바다와 인접해 역사적으로 수많은 우여곡절을 겪었던 시절이었다. 그런 베니스에 비로소 바로크의 시작을 알리는 두 명의 예술가가 탄생했다. 바로 '빨간 머리 사제'라는 별명으로 불리는 안토니오 비발디(Antonio Vivaldi)와 미켈란젤로 카라바지오(Michelangelo Caravaggio)이다. 역사적으로 미술 사조가 나온 다음 음악 사조가 뒤따르는 경향이 있는데 이들의 탄생 시기도 그랬다. 그들의 예술세계는 이제 막 매너리즘에서 벗어나 새로운 시대의 시작을 알리고 있었는데, 바로크 시대 그들의 예술이 보여 주는 공통점은 무엇일까?

## 새로운 시도

"알은 세계다, 태어나려는 자는 세계를 깨뜨려야 한다."
헤르만 헤세의 『데미안』에 나오는 문장이다. 새로운 발상

으로 새 시대를 이끈다는 것은 엄청난 도전이자 여러 위험이 뒤따를 수밖에 없다. 기존 질서와 사고방식으로 단단한 성을 구축한 기득권과의 충돌을 피할 수 없기 때문이다. 하지만 역사는 아무리 단단한 성이라도 시대의 물결에 서서히 무너질 수밖에 없다는 것을 증명해 왔다. 새 시대와 사조가 등장했다는 건 새로운 발상과 시도가 있었음을 의미한다. 비발디와 카라바지오 역시 기존의 음악과 회화가 추구하던 규범에서 벗어나 그들만의 접근법을 통해 바로크의 문을 열었다.

갑작스러운 지진으로 인해 조산으로 태어난 비발디는 태생적으로 허약했다. 천식 증상이 평생을 함께했다. 하지만 그의 음악만큼은 에너지가 넘치고 강렬했으며 이는 한 세대 앞선 선배 작곡가인 파헬벨(Johann Pachelbel)이나 코렐리(Arcangelo Corelli)와는 결이 달랐다. 바로크 이전의 음악들은 주로 종교적 색채를 지니고 있었으며 일정한 규칙에 따라 음을 조직적으로 쌓아 올리는 특징이 있었다. 이러한 특징은 당시 세속 음악인 마드리갈(Madrigal)에도 비슷하게 나타났으며, 정갈하며 조화로운 느낌을 준다. 하지만 이런 단조로움은 인간의 다채로운 감정을 표현하기에는 거리감이 있었다.

또 악기의 발전이 두드러진 바로크 시대에는 기쁨과 슬픔을 표현하는 정념(情念, Passions)이 이미 확립돼 있었다. 비발디는 선배 음악가와는 다른 음악적 특징들을 보여 주기 시작했는데

이전에는 느낄 수 없었던 음향적 색채감과 청량감 그리고 역동적인 리듬 등을 통한 시각적 상상력의 자극, 대위법적 선율보다 화성적 구성의 중시가 그것이다. 새로운 음악적 구조를 시도하며 새 시대가 왔음을 알린 비발디의 음악 기법은 음향의 극대화를 가져왔고 음악을 이전보다 훨씬 극적으로 만들었다.

　카라바지오 역시 르네상스 시기의 이상적 아름다움만을 추구하던 고전적 규범을 벗어나고자 했다. 비슷한 시기, 라파엘로(Raffaello Sanzio)를 존경했던 카라치(Annibale Carracci)와는 대조적으로 카라바지오가 원하는 그림이란 이상적 아름다움이 아닌 진실성이 담기는 것이었다.

　16세기 말, 다들 종교화에 집착할 때 그는 정물화와 일상 주변에서 마주치는 카드놀이 사기꾼, 점쟁이 집시 여인 등을 그림 소재로 삼았다. 특히 정물화를 자주 그렸는데 이는 사군자 등을 즐겨 그렸던 동양에서는 흔했지만, 서양에서는 드물고 보편화되지 않았다.

　당시 그의 정물화 속 사과는 기독교를 상징하는데 카라바지오는 썩어가는 사과를 그리면서 우회적으로 종교를 비판한 것이다. 카라바지오의 정물화는 이후 네덜란드와 플랑드르 지방에서 유행한 바니타스(Vanitas) 정물화에도 영향을 미쳤다. 하지만 화무십일홍(花無十日紅)처럼 '인생의 덧없음'을 뜻하는 바니타스 화풍과는 다르게 카라바지오의 작품은 이상적 아름다움에서 벗

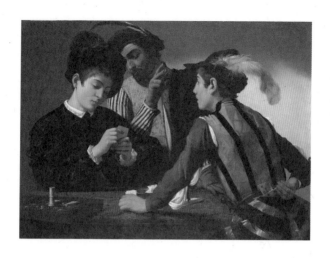

어나 정물화를 통해 진실을 보여 준다는 특징이 있다. 그의 이런 시도는 타고난 천재성 덕분에도 가능했지만, 자신과 이름이 같은 미켈란젤로(Michelangelo Buonarroti)를 넘어서고자 한 욕망이 드러난 것으로도 볼 수 있다.

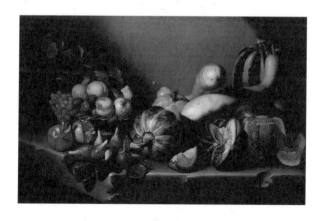

▲ 카라바지오 – 도박꾼들(1595)
▲ 카라바지오 – 돌 난간에 과일이 있는 정물(1601~1610 추정)

## 빛과 어둠 - 테네브리즘

"삶은 단지 빛과 어둠으로 구분되는 것이 아니다. 삶은 바로 어둠 속에서 빛을 찾는 것이다."

작가 랜던 퍼햄(Landon Parham)은 이같이 말했다. 비발디와 카라바지오의 삶은 그들의 예술세계처럼 어둠 속에서 빛을 찾아 드러내는 여정과 같았다. 어디에나 빛과 어둠이 존재하는 것처럼 비발디와 카라바지오의 삶과 행적 역시 그러했다. 비발디는 음악가이자 성직자로서의 삶을 살았고, 카라바지오는 화가이자 친구를 살해한 살해범으로, 도망자의 삶을 살았다. 그들의 예술 세계 역시 인생처럼 극적인 대비가 주요 특징 중 하나이다. 이를 테네브리즘(Tenebrism)이라고 부르기도 한다. 테네브리즘은 이탈리아어 테네브로소(Tenebroso)에서 유래한 말로 어둡고 신비로움을 뜻하는 동시에, 어둠 속 강렬한 빛의 명암 대조를 통해 신비롭고 극적인 효과를 내는 기법을 말한다.

비발디 음악의 테네브리즘적 특징 중 하나인 '대비를 통한 역동성과 화려함'은 그의 장기인 협주곡을 통해 잘 드러난다. 원래 협주곡(Concerto)의 어원은 '경합한다'라는 뜻의 라틴어 동사(Concertare)에서 유래했다. 비발디는 사교 모임에서 자주 연주되는 칸타타*의 소프라노 솔로 부분을 바이올린으로 대체해 연주함으로써 자연스럽게 협주곡 형식을 만들었는데 그의 협주곡은

확고한 조성 위에서 조바꿈을 통해 대조의 묘미를 잘 살린다. 비발디는 기존에 많이 사용되던 '다시 처음으로'라는 뜻의 다카포(Da Capo-A-B-A) 형식에 '돌아온다'라는 뜻의 리토르넬로(Ritornello-A-B-A-C-A-D-A) 형식을 가미해 협주곡을 좀 더 다채롭고 화려하게 만들어냈다. 아울러 솔로를 맡은 독주군에게 기교적인 화려함을 줘서 반주군과 대비를 이루게 하는데 이를 통해 극적 연출과 음향적 효과라는 두 마리 토끼를 모두 잡았다.

촛불 광선을 세계 최초로 제대로 그린 화가이기도 한 카라바지오에게도 테네브리즘은 그의 예술세계를 지칭하는 용어이기도 하다. 프란시스 베이컨(Francis Bacon)은 "빛이 더욱 빛나기 위해서는 어둠이 필요하다."라고 했다. 이는 빛과 어둠의 화가라고 불리는 카라바지오에게 가장 잘 어울리는 말이다. 어둠 속 스포트라이트를 통해 순간을 역동적으로 담아낸 그의 작품은 테네브리즘적 특징을 잘 보여 주고 있다.

그의 작품 〈부르심을 받은 성 마태오〉는 1600년대 바로크 최고의 걸작 중 하나 꼽히는데 종교 주제에 심취했던 그의 성향이 잘 드러난 역작이다. 작품 속에는 극적 긴장감이 넘치며 바로크적 상상력이 빛을 발한다. 그림 속 마태오는 누구인지 정확히 알 수 없지만, 어디선가 들어오는 어둠 속 한 줄기의 빛을 통한 명암 대비는 주제를 명확하게 보여 주며 실재와 상상의 경계를 무너뜨린다.

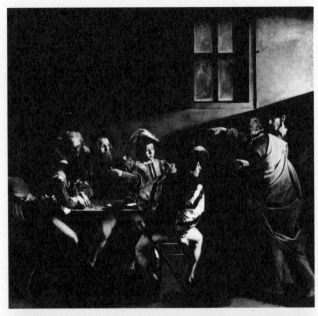

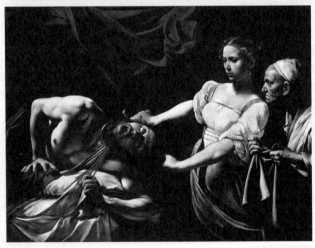

▲ 카라바지오 – 부르심을 받은 성 마태오(1599~1600)
▲ 카라바지오 – 홀로페르네스의 목을 베는 유디트(1598~1599)

비발디와 카라바지오가 같은 주제로 작업한 작품인 유디트 역시 테네브리즘적 특징이 잘 담겨 있다. 구약 외경 중 하나인 『유딧서』에 등장한 유디트는 많은 예술가에게 영감을 줬으며 두 예술가 역시 유디트를 주제로 작품을 완성했다. 비발디의 오라토리오\*\* 〈유디트의 승리〉와 카라바지오의 〈홀로페르네스의 목을 베는 유디트〉는 모두 대비를 통해 극적인 특징을 잘 드러낸 작품이라고 할 수 있다.

## 자연주의자

바로크의 예술가들은 이상적인 아름다움만을 중시하던 르네상스에서 벗어나 보고 느낀 것을 솔직하게 표현하고자 했다. 바로크 초기, 대상을 실감 나게 표현하는 예술가들은 자연주의자(Naturalist)라고 불렸다. 이는 사실 전통과 아름다움을 중시한 보수적 비평가들에 의해 부정적 의미로 쓰였던 표현이다. 비발디와 카라바지오의 예술세계에는 이런 자연주의적 특징이 스며 있으며 이는 미의 기준이 외적인 것에서 내적 표현으로 옮겨간다는 것을 뜻한다.

비발디의 대표적인 협주곡 〈사계〉는 짧은 시(소네트)와 함께 작곡됐다. 소네트에는 자연을 바라보는 관점과 인간의 내면

에 대한 고민이 잘 담겨 있다. 계절의 악장마다 짧은 시가 쓰여진 〈사계〉는 리듬감이 뚜렷하고 선율에도 생생함이 있으며 색채감이 선명하다. 듣는 이는 시 덕분에 작품 속에 담긴 자연의 여러 장면을 마음 깊이 느낄 수 있다.

오페라라는 장르의 탄생 역시 비발디의 음악에 많은 영향을 주었다. 문학과 연극, 음악적 요소가 조화를 이룬 오페라는 르네상스 말기에 시작되어 바로크에 와서야 빛을 보기 시작했다. 비발디의 고향인 베니스는 18세기 당시 음악의 중심으로 6개 이상의 오페라단이 있을 만큼 오페라를 향한 대중적 인기가 상당했다. 종교적이고 정적이던 음악이 대중과 소통하면서 감정을 전달하는 예술의 한 분야로 그 역할이 바뀌기 시작한 것이다.

비발디는 수많은 오페라(현재 발견된 것은 50여 편)를 작곡했으며, 모두 이전 시대의 작품에 비해 인간의 감정을 진솔하고 솔직하게 표현했다. 카라바지오 역시 그림을 통해 인간 내면의 감정을 표현하는 것과 함께 실제 눈에 보이는 진실을 담고자 노력했다.

〈골리앗의 머리를 든 다윗〉은 다윗이 골리앗의 머리를 들고 쳐다보는 모습을 그린 작품이다. 소년 다윗은 어린 시절 그의 모습이며, 잘린 골리앗의 머리는 살인을 저지르고 쫓겨 다니는 신세의 성년이 된 자신을 뜻한다. 이는 죄를 뉘우치고 현실에서 도피하려는 인간의 내면을 드러내고 있다는 점에서, 그리고 작

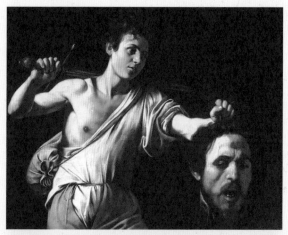

▲ 카라바지오 - 골리앗의 머리를 든 다윗(1600~1601)
▲ 카라바지오 - 이집트 피난길의 휴식(1597)

가 자신이 스스로를 바라보기 시작했다는 점에서 근대의 시작을 알리는 작품으로 꼽는다. 〈이집트 피난길의 휴식〉에 그려진 날개도 상상 속의 천사의 날개가 아닌 실제 눈으로 관찰한 비둘기 날개이다.

〈의심하는 토마〉에서는 성인을 반듯하며 주름 하나 없이 그렸던 이전 시대의 그림과 달리 찡그린 얼굴과 주름이 깊게 파인 모습으로 표현한 점은 카라바지오의 솔직함과 자연주의자적 성향을 잘 보여 준다.

## 발상의 전환

같은 음악을 듣고, 같은 그림을 바라봐도 느끼는 감정은 각자 다 다르다. 달을 보고 누구는 토끼를 떠올리고, 누구는 분화구

▲ 카라바지오 – 의심하는 토마(1601~1602)

를 상상하는 것처럼 말이다. 다른 생각과 참신한 발상은 기존의 규범이나 인습과 충돌하며 패러다임의 변화를 이끌어낸다. 르네상스에서 매너리즘을 거쳐 바로크로 넘어가는 변화 역시 발상의 전환을 통해 일어났다. 결국 세상을 발전하게 만드는 이는 남과 비슷한 생각을 지닌 이가 아닌 다르게 생각하는 사람이다.

비발디와 카라바지오는 당대 예술에 도전장을 내민, 남들과 다른 사고방식을 지닌 이였다. 모든 예술의 역사는 기술적 숙련을 토대로 이뤄진 것이 아니라 변화하는 생각과 그 요구에 응하는 것임을 비발디와 카라바지오는 자신들의 예술세계를 통해 우리에게 전달해 준다.

**이 음악과 함께 하길**

〈사계〉와 〈화성의 영감〉 등 비발디의 기악곡들은 수많은 명반이 있다. 그래도 하나를 꼽자면 이탈리아 실내악단 '이 무지치(I MUSICI)'의 연주로 들으면 후회 없을 것이다. 나이즐 케네디(Nigel Kennedy)와 베를린 필하모닉이 연주한 비발디 협주곡 음반도 권한다. 아비 아비탈(Avi Avital)의 만돌린(8현으로 된 현악기) 연주 음반은 색다른 즐거움을 준다. 체칠리아 바르톨리(Cecilia Bartoli)가 녹음한 오페라의 아리아 모음집도 훌륭하다.

---

* 칸타타: 17~18세기에 가장 성행했던 대규모의 종교적 극음악이다. 일반적으로 성서에 입각한 종교적인 내용을 지녔으며 동작이나 무대장치가 따르지 않는 것이 특징이다.
** 오라토리오: 오페라나 오라토리오와 함께 바로크의 3대 성악 장르로 분류된다. 가사는 대개 사랑의 내용을 극적으로 서술하는 양식이었으며, 때로는 교훈적이기도 했다.

유토피아를 향한 자기실현의 욕구

Händel

Rubens

# 헨델과 루벤스

스위스의 정신의학자이자 분석심리학자인 칼 융(Carl Gustav Jung)은 외향성을 '일반적으로 사교적이며, 마음의 관심과 에너지 방향이 외부로 향하는 것'이라고 정의한다. 외향적인 사람들은 내향적인 사람과 달리 활발한 인간관계를 통해 오히려 에너지를 얻는 경우가 많다. 그들은 인기가 많은 편이며 사회적으로도 높은 지위에 더 많이 오른다고 한다. 물론 각 분야 최고의 전문가는 내향성이 좀 더 강한 사람이 많다는 연구결과도 있지만, 외향적인 사람에게 여러 면에서 많은 기회가 주어지는 것 또한 사실이다.

질서와 균형을 강조한 르네상스 시대와 달리 '일그러진 진주'라는 뜻의 바로크 시대는 어원에서 느껴지듯 우연성과 자유분방함, 즉 외향적인 면모를 특징으로 한다. 이런 사조를 대표하는 바로크 시대의 예술가를 꼽으라면 게오르그 프리드리히 헨

델(G. Händel)과 파울 루벤스(P. Rubens)를 들 수 있다. 그들은 항상 왕실과 권력의 주변에 있었으며 자신의 예술적 성취로 사회적 명성과 지위를 공고히 했다.

외향적이며 자유로운 그들의 사고방식은 사회적 성공으로 가는 길 또한 만들어줬다. 칸트(Immanuel Kant)는 "신은 인간을 자유롭게 창조했으며 인간은 그 자신의 힘을 현명하게 사용하는 방법을 배우기 위해 자유롭지 않으면 안 된다."라고 했다. 삶은 결국 자신을 진화시켜 가는 과정이며, 얽매이지 않은 삶을 살아온 헨델과 루벤스 역시 자신의 힘을 예술을 통해 현명하게 사용했다. 두 명의 바로크 거장이 작품을 통해 드러내는 공통된 특징은 과연 무엇이었을까?

## 웅장함과 화려함

여러 악기를 모아 하나의 하모니를 만들어내는 심포니, 즉 교향곡의 탄생은 바로크 시대와 그 궤를 같이한다. 대조와 반복을 통해 궁극의 아름다움을 추구한 바로크의 화려한 건축과 심포니는 서로 닮았다. 웅장함과 화려함, 이는 그 시대의 조류라고 볼 수 있을 듯하다.

헨델은 이탈리아풍의 오페라는 물론 〈수상음악〉과 〈왕궁

의 불꽃놀이 음악〉그리고 여러 합주, 협주곡 등 많은 작품을 통해 화려함과 웅장함을 뽐냈다. 특히 대합주 편성의 〈왕궁의 불꽃놀이 음악〉은 오스트리아 왕위 계승 전쟁의 종전을 선언하는 아헨조약(Treaty of Aachen)을 축하하는 의미로 작곡됐다. 조약이 체결된 이듬해 런던 그린파크에서 화려한 불꽃 축제가 예정됐고, 영국의 조지 2세가 이 행사에 어울리는 음악을 헨델에게 의뢰한 것이다. 다섯 악장으로 구성된 이 작품은 〈서곡〉, 〈부레〉, 〈평화〉, 〈환희〉, 〈미뉴에트〉로 구성돼 있다. 많은 인파가 모이는 야외가 공연 장소인 것을 고려해 당시로는 드물게 금관과 목관 등 대규모 편성으로 음량을 최대한으로 끌어올려 곡의 웅장함을 더했다.

루벤스의 작품을 말할 때도 역시 웅장함과 화려하다는 표현을 빼놓을 수 없다. 유럽의 궁전과 미술사 박물관에는 왕가 소유의 그림이 많이 전시돼 있는데 그중 가장 많이 접할 수 있는 작품의 화가가 바로 루벤스이다. 작가 관리를 체계적으로 하는 아뜰리에를 통해 많은 다작이 나온 영향도 있지만, 작품의 분위기가 왕가와 귀족들의 취향에 잘 맞았기 때문이다.

파리 루브르 박물관에 소장돼 있는 〈마리 드 메디치의 생애〉연작 시리즈에는 루벤스 그림의 특징이 잘 나타난다. 프랑스 역사상 뛰어난 국왕 중 한 명인 앙리 4세의 왕비였던 메디치 가문의 마리 드 메디치의 생애를 그린 이 작품은 3미터가 넘어

가는 대작이며, 스무 개가 넘는 연작으로 구성돼 있다. 이런 화려함과 웅장함에는 루벤스 특유의 과장 미학이 자리 잡고 있는데 작품 속 바쿠스(Bacchus)*를 보면 르네상스 시기의 작품들보다 인물이 훨씬 과장돼 있음을 느낄 수 있다. 심지어 아기 천사들의 근육 역시 그렇다.

또한 카라바지오의 작품에서 영감을 받은 강렬한 색채의 대조, 미켈란젤로 작품을 통해 배운 인체 근육과 화면 구성이 주는 에너지는 그의 작품을 더욱 화려하게 만들어 주었다고 볼 수 있다. 어릴 때부터 쌓아온 인문 지식 역시 작품의 스토리를 극적이면서도 서정적으로 만들어 준다. 이런 화려함과 웅장함이 특징인 헨델과 루벤스의 작품에는 그 배경에 바로크라는 시대 사조가 있다고 볼 수 있다.

▲ 루벤스 – 마리 드 메디치의 생애(1622~1625)

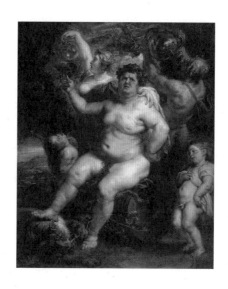

## 대중성

　　예술성과 대중성의 공존은 예술가들에게 평생의 화두와도 같다. 자신의 예술세계를 알리기 위해 어느 정도 대중이 친숙하게 느끼거나 호기심을 품을 수 있도록 타협하는 게 필요하기 때문이다. 상업 영화나 팝 아트, 인스타그램 포스팅, NFT 미술 등 자신을 알리기 위한 예술가들의 노력은 예부터 있었던 오랜 욕망의 발현이었다. 헨델과 루벤스는 그런 예술적 갈증의 충족에도 충실하며 시대가 요구하는 타협점을 빠르게 찾아낸 예술가라고 할 수 있다.

헨델은 음악가로서 왕실과 귀족 가문의 취향에 어울리는 밝고 경쾌한 곡을 주로 작곡했다. 앞서 언급한 〈왕궁의 불꽃놀이〉 모음곡을 비롯하여 왕의 뱃놀이와 여흥을 즐기기 위한 〈수상 음악〉과 〈알렉산더의 축연〉 같은 기악 합주곡들이 그 예이다. 대중적으로는 당시 유행하는 이탈리아풍 오페라를 작곡해 많은 인기를 누렸는데 영화 〈파리넬리〉의 〈울게 하소서〉로 잘 알려진 〈리날도〉를 포함해 〈줄리오 체사레〉 등이 그의 히트작이다.

런던에서 존 게이(John Gay)의 〈거지 오페라〉가 흥행함과 동시에 이탈리아풍 음악 스타일에 식상해진 대중이 헨델을 외면한 적도 있었다. 하지만 오라토리오 〈메시아〉의 성공으로 당대 최고의 천재 예술가는 다시 일어섰고 이후 왕실과 대중은 무한한 신뢰를 보냈다.

루벤스 또한 왕실과 교회의 요구에 충실히 부응했다. 그의 작품은 현세의 인간을 신화 세계에 대입했다. 권력의 요구에 충실하면서도 대중들에게 큰 인기를 끈 작품을 많이 남긴 것이다. 대지의 여신 키벨레(Cybele)와 바다의 신 넵튠(Neptune)을 의인화한 작품 〈물과 땅의 결합〉을 포함해 두 번이나 같은 주제로 그린 〈파리의 심판〉과 〈이카로스의 추락〉, 〈바쿠스의 축제〉 등 상상력이 필요한 신화를 주제로 한 작품을 인간 세계의 모습으로 그려냈다.

루벤스는 많은 성화를 의뢰받아 그렸는데 당시 종교 전쟁

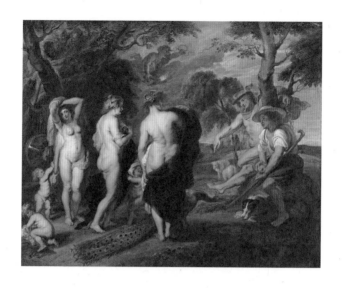

과 성상 파괴 운동으로 인한 성화의 소실은 그에게 큰 기회가 되었다. 〈동방박사의 경배〉, 〈성 프란체스코 하비에르의 기적〉 같은 작품을 비롯해 벨기에 앤트워프 성당에 있는 〈십자가에서 내리심〉은 센세이션을 일으켰다. 이 작품은 루벤스가 8년간의 이탈리아 유학 생활을 마친 후 그린 것으로 우리에게는 애니메이션 〈플란다스의 개〉에서 주인공 네로가 그토록 보고 싶어 했던 그림으로 익히 알려져 있다. 작품 구도가 〈라오콘 군상〉과 비슷하며 북유럽의 섬세한 감각과 이탈리아의 웅장함이 더해진 걸작으로 칭송받는다. 그의 대중적 명성을 더욱 드높인 작품이라고 할 수 있다.

▲ 루벤스 - 파리의 심판(1636)

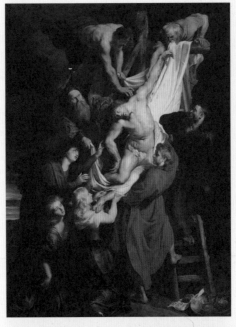

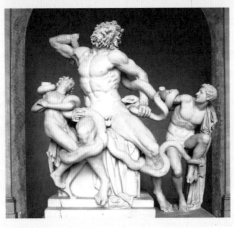

▲ 루벤스 - 십자가에서 내리심(1612~1614)
▲ 아게산데르, 아테노도루스, 폴리도루스 - 라오콘 군상

# 알레고리

알레고리(Allegory)는 그리스어 알레고리아(Allegoria)에서 유래 됐으며 '은유적 의미 전달'을 뜻하는 단어이다. 즉 추상적인 생 각이나 개념을 의인화하거나, 다른 동식물의 형상으로 바꿔 묘 사하는 것으로 이해할 수 있다. 예술은 은유와 유추를 기반으로 하는데 헨델과 루벤스의 작품에는 이런 알레고리 요소들이 종 종 있다. 특히 헨델의 오라토리오 작품들에는 그 특징이 잘 담겨 있다.

영국에서 과열된 오페라 경쟁으로 인해 파산한 헨델은 탈 출구가 되어줄 음악 형식을 찾았는데 바로 오라토리오였다. 오 페라와 달리 무대와 의상, 연출이 필요 없는 음악극인 오라토리 오는 종교를 대중적 요소로 풀어내 다양한 계층의 사람을 열광 하게 만들 수 있었다. 그의 오라토리오는 '하느님에 대항하는 이 방인'이라는 대립 구도가 특징인데 이교도의 위협에 처한 이스 라엘을 영국에 비유해 '이방인에 맞서는 영국'이라는 프레임을 만들어 애국심을 고취했다. 아울러 작품에 솔로몬이나 다윗을 군주의 모습으로 등장시켜 당시 영국적 전통이 부족하다고 비 판받던 하노버 왕가에 정당성을 부여해 주기도 했다. 영국 국교 회의 신학자 제넌스(Charles Jennens)와 종교 시인들에게 애국의 메시 지를 담은 노랫말을 다듬게 시킨 것도 헨델이었다. 여기에서도

그의 정치적 감각를 엿볼 수 있다.

　루벤스의 작품 주제 역시 신화와 성서가 주를 이루는데 루벤스는 여러 우회적인 방식으로 알레고리적 요소를 보여 준다. 그의 그림 〈평화와 전쟁〉는 스페인의 국왕 펠레페 4세가 영국의 왕 찰스 1세에게 헌정한 작품이다. 양국의 평화를 도모하기 위한 그림으로, 맹수조차 한가로이 뒹굴고 있는 모습으로 그려져 있다. 모습으로 그려져 있다. 중앙에 있는 그리스의 신 아테나(Athena)는 전쟁의 신 마르스(Mars)를 쫓아내며 평화로 나아가야함을 은유하고 있다. 이와 비슷한 그림으로는 〈전쟁의 결말〉 등이 있는데 루벤스는 작품의 알레고리를 통해 드러나지 않는 노련한 외교를 했던 것이다.

▲ 루벤스 – 위대한 최후의 심판(1614～1617)

## 자기실현과 시대정신

헨델과 루벤스는 여러 나라를 다니며 쌓은 인맥을 통해 더 넓은 세계로 나아가려 했다. 독일에서 영국으로 넘어간 헨델은 조지 1세의 마음을 풀어주려고 〈수상음악〉을 작곡했으며 귀족 자제들을 가르치며 후원자를 물색했다. 뛰어난 인문학적 지식과 6개 국어를 자유자재로 구사했던 루벤스는 갈등과 반목의 시대에 외교관 역할을 충실히 해냈다.

헨델과 루벤스는 타고난 사교성으로 자신들의 사회적 입지를 탄탄히 다져갔는데 비록 그들의 삶은 부와 명예를 좇았지만, 작품은 마냥 세속적이지만은 않은 비범한 걸작들이었다. 작품 속에는 시대정신이 담겼으며 변화무쌍한 정세 속에서 여러 계층을 넘나들며 사회적 공감을 얻어냈다.

우리는 헨델의 오라토리오와 루벤스의 그림을 통해 당대 유럽사의 흐름을 엿볼 수 있다. 구교와 신교 그리고 이교도 간의 갈등, 전쟁 등 헨델과 루벤스를 둘러싼 불안정한 환경은 요즘과도 맞닿아 있다. 바로크의 두 거장이 우리에게 던지는 메시지는 무엇일까? 그들은 자신들의 입장을 명시적으로 드러내지 않으며 인류 보편적인 가치를 작품을 통해 강조한다.

끊임없는 갈망과 유토피아를 향한 자기실현의 욕구. 이것이 두 거장이 우리에게 던지는 메시지 아닐까. 그들이 살아 있다

면 스티브 잡스가 했던 똑같은 말을 전하지 않았을까?

"끊임없이 갈망하고, 우직하게 나아가라!(Stay Hungry, Stay Foolish!)."

마크 저커버그의 말처럼 가장 위대한 성공은 실패할 수 있는 자유에서 오기 때문이다.

이 음악과 함께 하길

헨델의 오라토리오는 칼 리히터(Karl Richter)의 연주가 대중적이다. 바로크 시대 원전에 충실한 연주 음반은 호그우드(Christopher Hogwood)와 가디너(John Eliot Gardiner)를 추천해 드린다. 헨델의 오페라는 전집 시리즈도 있지만, 개인적으로 아리아 모음집이 좋다. 현대판 카스트라토라 할 수 있는 카운터테너 안드레아스 숄(Andreas Scholl)의 음반을 권하고 싶다. 첼로 무반주 모음곡은 거장 파블로 카잘스(Pablo Casals)의 올드 레코딩과 요요마와 피터 비스펠베이(Pieter Wispelwey)의 앨범이 참 아름답다.

* 바쿠스: 로마 신화의 포도주 신이다. 그리스 신화의 디오니소스에게 대응한다.

빛의 예술가들

Bach

Rembrandt

# 바흐와 렘브란트

    바로크는 찬란했던 르네상스 이후 매너리즘이라는 새로운 도전과 수많은 시행착오를 딛고 나온 결과물이라고 할 수 있다. 90세를 넘게 산 미켈란젤로(Michelangelo Buonarroti)의 초기 걸작 바티칸의 〈피에타〉는 조화와 균형, 비례의 아름다움이 극적으로 표현된

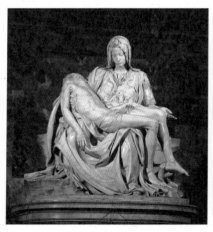

▲ 미켈란젤로 – 바티칸 피에타(1498~1499)(좌)
▲ 미켈란젤로 – 론다니니 피에타(1552~1564)(우)

르네상스를 상징하는 대표작이다. 반면 그의 말년 미완성작인 론다니니(Rondanini)의 〈피에타〉는 균형이 한쪽으로 치우친 듯 보이며 전작과 구도가 많이 다르다는 것을 알 수 있다.

바로 매너리즘이라는 과도기가 도래했기 때문이다. 틴토레토(Tintoretto)와 엘 그레코(El Greco) 등 매너리즘 시기에도 걸출한 예술가들이 나왔다. 하지만 과도기는 다음 시대로 내딛기 위한 하나의 과정일 뿐 거대한 흐름 속에 금세 묻히기 마련이다. 새 시대에는 새로운 스타가 탄생한다. 그들은 이전의 모든 지식과 양식을 섭렵해 결국 자신만의 개성과 스타일로 하나의 사조를 일군다. 바로크 시대를 대표하는 예술가는 여럿 있다. 바로크 시대에 가장 명성을 날렸던 예술가를 들자면 헨델과 루벤스이다.

하지만 시대의 정점에 선 예술가를 후대의 입장에서 보자면 요한 제바스티안 바흐(J. S. Bach)와 렘브란트 반 레인(Rembrandt Van Rijin)에게 무게가 더욱 실린다. 그들의 예술이 현재에도 많은 영향을 미치고 있기 때문이다.

## 빛의 예술가

빛은 단순히 우리가 사물을 잘 볼 수 있도록 하는 역할에 국한되어 있지 않고 모든 생물의 생장과도 밀접하다. 바흐와 렘

브란트의 작품들은 단순히 즐기는 것을 넘어 음악과 회화의 예술세계에 생명력을 주는 빛과 같은 역할을 한다고 볼 수 있다. 혹자들은 흔히 바흐의 음악을 두고 '음악의 시작과 끝'이라고 말한다. 그만큼 그가 음악사에 있어 차지하는 비중이 절대적이며 누구와도 견줄 수 없는 확고한 위치에 있다. 학자들은 이 세상의 음악이 다 사라졌다 해도 바흐의 〈평균율 클라비어 곡집〉만 있으면 음악을 복원할 수 있다고 한다. 음악의 구약성서라고 불리는 '평균율'은 한 옥타브 안의 음을 12개로 정확하게 나누어 똑같은 비율로 연주하는 것을 말한다. 이렇게 연주하면 조바꿈이 일어나도 불협화음 없이 아름다운 선율을 만들어내는 게 가능하다. 바흐 이전에는 주로 '순정률'에 따라 연주했는데 순정률은 음과 음 사이의 비가 유리수 비율을 갖는 음계로 몇몇 화성은 완벽하지만, 예를 들어 C장도에서 D장조로 조를 바꿀 때는 필연적으로 불협화음이 따른다.

한마디로 우리가 아름다운 음악을 감상할 수 있게 된 것은 바흐의 연구를 통한 평균율의 발견이 있었기에 가능했다. 음악 속 수학적 사고의 발견자. 그를 '음악계의 피타고라스'라고 불러도 무방할 듯하다. 바흐의 작품 속 수많은 멜로디와 아이디어가 현대 재즈나 탱고 등 다른 장르의 음악에도 무수히 차용되는 것은 그가 단순히 한 시대의 음악가가 아닌 음악의 생장과 함께했기 때문일 것이다.

'음악의 빛' 그 자체였던 바흐와 함께 빛을 마음껏 활용해 자신을 성장시키고 우리를 자신의 작품세계로 끌어들인 이는 렘브란트이다. 셰익스피어가 글을 통한 여러 군상의 심리적 묘사의 대가였다면, 렘브란트는 빛을 통한 인물 심리 재현의 대가였다. 그가 수많은 작품을 그리며 가장 추구했던 것은 '빛'이라고 할 수 있다.

일명 렘브란트 조명(Rembrandt Lighting)이라고 불리는 그의 빛은 대상 인물의 뒤쪽 옆 45도에 광원을 두고 얼굴에 음영을 주는 기법을 말한다. 인물의 왼쪽 뺨에 역삼각형 모양의 빛이 생기는 특징이 있으며 현대 인물사진에서도 종종 응용되고 있다. 르네상스의 천재 화가 카라바지오와 스승 라스트만(Pieter Lastman)에 이어 빛에 관한 진지한 탐구를 이어나간 렘브란트는 빛을 단순

▲ 렘브란트 – 자화상(1629)

히 어둠을 밝히고 주제를 부각하기 위한 수단으로 사용하지 않았다. 우리 기억 속에 각인된 잔상의 느낌을 살려 인물의 심리까지 빛으로 묘사하는 수준으로 발전시켰으며, 회화의 위치를 명확하고 이성적이며 논리적인 세계에서 심리적이고 사색적이며 극적인 세계로 옮겨 놓았다. 〈벨사살 왕의 연회〉 등 여러 작품은 그가 왜 빛의 화가인지 잘 보여 준다.

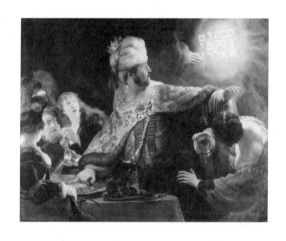

## 모사와 통찰

아인슈타인(A. Einstein)은 직관은 '신성한 선물'이며 이성은 '충실한 하인'이라고 했다. 어떠한 것에 대한 내적 통찰은 직관의 산물이다. 하지만 그것은 수많은 경험과 관찰, 유추, 감정이

▲ 렘브란트 - 벨사살 왕의 연회(1635)

입 등을 통해 이뤄진다. 바흐와 렘브란트는 수많은 모사와 습득을 통해 독창적이며 누구도 쉽게 넘볼 수 없는 비범한 통찰을 작품을 통해 보여 줬다. 바흐 음악의 전문가인 가디너 경(Sir John Eliot Gardiner)은 자신의 저서 『바흐: 천상의 음악』에서 "바흐는 자신의 솜씨와 창의적인 재능, 인간적인 공감대가 완벽한 균형을 이룰 때까지 자기 기술을 연마했다."라고 표현했다.

바흐는 선배 작곡가인 비발디와 알비노니(T. Albinoni), 코렐리(A. Corelli), 토렐리(G. Torelli), 텔레만(G. Telemann) 등 대가들의 수많은 작품을 필사하고 모사하면서 자신의 예술세계를 끝없이 확장해 갔다. 그의 작품은 단순 모사를 통한 기법의 완성도를 높이고 독창적인 음악 어법을 만들었다는 데에 그치지 않는다. 바흐 음악의 진정한 가치는 인간과 신에 대한 깊은 내적 통찰에서 오는 그 깊이에 있다. 베토벤은 바흐의 음악을 바다에 비유할 정도로 칭송했다. 특히 〈마태수난곡〉, 〈요한수난곡〉을 비롯한 종교 음악과 오르간 작품이 바흐의 음악적 깊이를 잘 보여 준다.

렘브란트 역시 타고난 예술적인 감각과 천재성을 지니고 있었지만, 남겨진 스케치를 보면 그가 상당한 노력파였음을 알 수 있다. 렘브란트는 풍경화와 정물화도 그렸지만, 당대 역사 화가로도 명성을 쌓았다. 초상화도 인기가 있었지만, 역사 화가로서의 작업 또한 이어갔다. 그의 스케치 속에 담긴 다양한 표정과 제스처는 역사적 인물을 더욱 잘 그리기 위한 수많은 시도 중 하

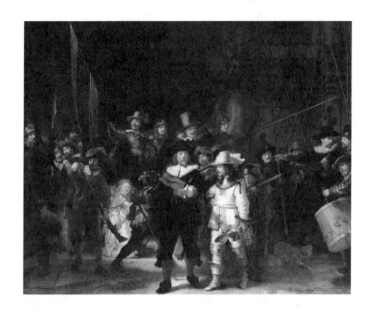

나였다. 여담으로 그는 자기 제자들을 성경 속 등장인물로 변장시키고 그리는 연습도 자주 했으며, 그의 초상화를 마음에 안 들어 하는 의뢰인이 있으면 성화로 둔갑시켜 팔기도 했다. 인물의 표정과 제스처, 그리고 빛에 대한 탐구는 렘브란트에게 다양하고 미묘한 인간 심리를 표현할 수 있는 통찰을 선물했다. 그를 몰락의 길로 내몰았지만, 최고의 걸작으로 평가받는 작품 〈야경〉에서는 당대의 감각을 뛰어넘는 개성이 발현됐다. 또한 그의 인물화는 아름다움과 추함을 동시에 보여 주며 삶에 대한 진실하고 깊이 있는 통찰을 함께 느끼게 해준다.

자신이 사는 곳을 벗어나 다른 나라로 가본 적 없는 바흐

와 렘브란트. 두 예술가가 시대를 선도하는 작품을 만들어낸 것
은 결국 수많은 모사와 습득을 통해서였다. 그 과정을 통해 얻은
인간 내면에 대한 통찰이 그들의 예술세계 구현에 중요한 역할
을 한 것이다.

## 시그니처, B.A.C.H와 자화상

역사를 통틀어 자신의 성(姓)으로 불린 사람은 흔치 않다. 요
한 바오로, 베네딕토 등 역대 교황과 라파엘로와 모차르트, 나폴
레옹 등 시대를 대표하는 몇몇 인물들이 그렇다. 바흐와 렘브란
트도 마찬가지였다. 여기에는 가문을 대표한다는 자신감을 드러
내는 것이자 자신을 브랜드화하겠다는 목적이 있었을 것이다.

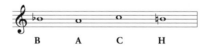

B    A    C    H

예술가에게는 그들만의 고유한 특징을 나타내는 시그니처
(Signature)가 있다. 바흐는 자신 성 스펠링을 계이름으로 바꾸어 작
품에 시그니처로 활용했다. '하르먼손 판 레인-Harmenszoon
van Rijn'이라는 이름 대신 성을 서명으로 쓴 렘브란트에게는
〈자화상〉이 시그니처일 것이다.

▲ 자신의 이름을 음계로 치환한 바흐

바흐는 B-A-C-H를 독일어 계이름 '시b-라-도-시'로
치환해 작품에 사용했다. 그의 시그니처가 활용된 작품은 〈브란
덴부르크 협주곡 2번〉을 포함해 작품번호 898번의 〈푸가〉, 영국
모음곡 6번의 〈지그〉, 무반주 바이올린 〈샤콘느〉 등이 있다.

그를 존경한 후배 음악가인 슈만(R. Schumann), 아이브스(C.
Ives), 베베른(A. Webern)은 자신의 곡에 바흐의 모티프를 차용했고,
쇼스타코비치(D. Shostakovich)나 쇤베르크(A. Schönberg), 바르톡(B. Bartok)
은 자신의 이름 스펠링으로 된 시그니처 사운드를 작품 아이디
어로 활용했다.

시그니처를 서명 외에 그 사람의 특징과 성격을 일컫는다
는 넓은 의미로 본다면, 앞서 말한 대로 〈자화상〉은 렘브란트의
시그니처이다. 백여 점 이상의 유화와 스무 점의 에칭(Etching) 〈자

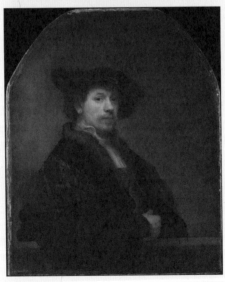

▲ 렘브란트 – 자화상(1634)
▲ 렘브란트 – 자화상(1640)

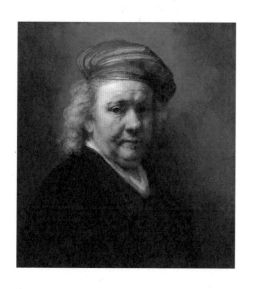

화상〉을 남긴 렘브란트는 당대 누구보다 많은 〈자화상〉을 남겼다. 렘브란트 하면 바로 〈자화상〉이 떠오르는데 많은 글을 남겨놓지 않은 렘브란트에게 〈자화상〉은 그의 일대기를 표현해 주는 지표와도 같다.

20대 초반에 그려진 〈자화상〉은 빛에 대한 실험이자, 추상적이고 독특한 분위기를 풍긴다. 20대 후반부터는 활력 넘치고 강한 자신감이 엿보이며, 중년에 접어들 무렵에는 누구도 쉽게 넘볼 수 없는 자긍심도 느껴진다.

하지만 50대의 모습은 다르다. 사랑하는 아들과 부인을 잃고 파산마저 겪으며 작품과 재산이 몰수당한 그 시절의 〈자화상〉에서는 해탈한 듯한 자기 모습이 보이고 고독감, 쓸쓸함이

▲ 렘브란트 – 자화상 말년(1669)

사무친다. 그의 〈자화상〉은 엄격한 자기 성찰을 통해 인간의 마음을 꿰뚫어 본다.

<center>Coda</center>

바흐가 눈을 감은 1750년, 바로크는 시대의 종말을 고하고 있었다. 시대의 정점에 선 인물과 한 시대가 함께 저문 것이다. 바흐와 렘브란트는 당대 스타였던 헨델과 루벤스를 동경했으나 당시엔 그들의 명성에 미치지 못했다. 하지만 후대에 들어서는 헨델과 루벤스의 명성을 넘어 예술사 전체에 큰 영향력을 행사한 인물로 평가받는다.

자기 확신과 긍정의 힘으로 가득 찬 바흐의 음악과, 심오함과 사색으로 어우러진 렘브란트의 그림은 우리에게 어떤 메시지를 던져주고 있을까? 지금 우리가 매너리즘에 빠진 게 아닌지, 또한 진실한 삶을 살고 있는지, 그들이 작품을 통해 물어보는 듯하다. 마치 우리 사회에 만연한 물질 만능주의와 매너리즘을 향해 경종을 울리는 것 같다.

링컨(A. Lincoln)은 "보고 만지는 것을 믿는 것이 아니라 보이지 않는 것을 믿는 것이 승리이며 축복이다."라고 했다. 결국 물리적 세계는 비물리적 세계의 발현일 뿐 우리에게 중요한 것은

정신적인 가치라고 말한다. 소로우(H. Thoreau)의 『월든』에는 이런 글귀가 있다.

"삶이 아무리 초라하더라도 외면하지 말고 당당히 받아들여야 한다. 삶을 회피하거나 욕하지 마라. 그런 삶도 당신 자신만큼 나쁘지는 않다."

이 음악과 함께 하길

바흐의 〈수난곡〉을 포함한 오라토리오, 미사, 칸타타 등은 가디너의 연주를 추천한다. 잉글리시 콘서트를 이끄는 트레버 피노크(Trevor David Pinnock)의 연주도 좋다. 건반악기인 하프시코드(harpsichord) 연주자이기도 한 피노크의 훌륭한 평균율 연주 역시 추천한다. 오르간 작품은 사이먼 프레스톤(Simon Preston)의 음반을, 건반이 달린 악기 모두를 총칭하는 클라비어로 된 음반은 머레이 페라이아(Murray Perahia)와 안드라스 쉬프(Andras Schiff)를 개인적으로 좋아한다. 바이올린 무반주 소나타는 나탄 밀슈타인(Nathan Milstein)과 현대 연주자로는 율리아 피셔(Julia Fischer)와 테츨라프(C. Tetzlaff)의 첫 번째 음반을 권한다. 첼로 무반주 모음곡은 거장 파블로 카살스(Pablo Casals)의 올드 레코딩과 요요마와 피터 비스펠베이(Pieter Wispelwey)의 앨범이 참 아름답다.

항해하며 개척하는 탐험가

Haydn
Dürer

# 하이든과 뒤러

한때 유럽을 호령했던 합스부르크 가문의 중심 도시였던 오스트리아 비엔나는 클래식의 대명사로도 널리 알려져 있다. 고풍스러운 이 도시의 상징 중 하나인 오페라 극장 건너편에는 알버트 대공이 1805년 설립한 4층 규모의 알베르티나 미술관이 있다. 레오나르도 다빈치(Leonardo da Vinci)부터 앤디 워홀(Andy Warhol)까지 여러 대가의 작품을 소장한 이곳에서는 르네상스 거장 중

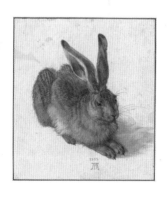

▲ 뒤러 – 토끼(1502)

한 명인 알브레히트 뒤러(Albrecht Dürer)의 작품도 만날 수 있다. 북유럽의 다빈치라고 불리는 뒤러의 여러 판화와 습작 스케치, 그리고 그 유명한 작품 〈토끼〉는 섬세함의 극치를 보여 주며 이 미술관의 시그니처로 자리 잡았다.

미술관에서 도시 중심부를 향해 걷다 보면 비엔나의 심장인 슈테판 성당(Stephansdom)을 만날 수 있다. 이 성당은 '교향곡의 아버지' 프란츠 요제프 하이든(Franz Joseph Haydn)에게도 특별한 곳이다. 소년 시절 하이든은 이 성당의 성가단원이었다. 약 9년간 성악과 바이올린, 피아노 등 기초적인 음악 교육을 받은 그는 이곳에서의 인연으로 음악적 토대를 쌓아갈 수 있었다.

한편 비엔나와의 인연은 그가 에스터하지(Esterházy) 가문의 궁전이 있는 근교 도시 아이젠스타트(Eisenstadt)에서 30년간 궁정 악장으로 지내면서도 이어졌다. 오라토리오 〈천지창조〉를 비롯해 몇몇 교향곡과 작품들이 비엔나에서 작곡된 후 초연되었고, 그의 결혼식 또한 슈테판 성당에서 거행됐다.

유서 깊은 이 도시가 시대를 넘어 우리에게 하이든과 뒤러의 숨결을 잠시나마 느껴보게 해준다. 작품을 통해 그들의 발자취를 따라가면 하이든과 뒤러가 추구한 예술세계가 우리 삶에도 맞닿아 있음을 느낄 수 있다. 당대 최고의 명성을 누리며 한 시대를 풍미했던 두 예술가가 지금의 우리에게 건네는 메시지는 무엇일까?

하이든의 교향곡과 뒤러의 판화는 각각 다음 세대의 클래식 음악과 미술의 표현법과 기법을 풍요롭게 만들었으며, 그 영역을 넓히고 발전시키는 데에 공헌하였다.

먼저 하이든은 교향곡의 아버지답게 백여 곡이 넘는 작품을 남겼는데 그 이전에는 교향곡 형식의 틀이 아직 자리 잡히지 않은 시대였다. 선배 작곡가인 바흐와 헨델의 활동 시기만 보더라도 대규모의 오라토리오나 종교 미사곡은 있었지만, 교향곡이라는 형식은 낯설었다. 또 당시는 지금처럼 악기 구성이 다채롭지 않았다. 하이든은 대 작곡가인 요한 세바스챤 바흐의 아들인 칼 필립 에마뉘엘 바흐(C. P. E. Bach)로부터 많은 영향을 받았는데, 북독일파인 바흐는 음악 형식에 관해서는 보수적인 색채가 짙은 편이었다. 하이든의 초창기 교향곡들은 그의 영향으로 3악장 형식을 지닌다.

하지만 약간의 변화를 거친 후, 1780년에 이르러서는 미뉴에트(Minuet)와 트리오(Trio)를 추가한 4악장 형식으로 완전히 바뀌었다. 선배 작곡가 슈타미츠(Johann Stamitz)도 4악장 형식을 사용한 바 있지만, 하이든은 좀 더 혁신적이었다. 목관, 금관, 팀파니 등의 악기들을 교향곡에 도입하여 현대 교향곡의 기틀을 마련하였기 때문이다.

하이든이 '교향곡의 아버지'라면 뒤러는 '독일 미술과 판화의 아버지'로 불릴 만하다. 그 중요성 덕에 독일의 옛 화폐인 5, 10, 20마르크 지폐에 뒤러의 각기 다른 작품들이 실려 있을 정도였다. 그가 유럽 미술계에서 차지하는 위상은 굉장히 높다.

신성 로마 제국의 황제였던 카를 5세를 만난 당대 최고의 예술가 미켈란젤로가 소원을 말하라는 질문에 망설임 없이 '뒤러가 부럽다'라고 한 일화를 통해 그의 위상이 어떠했는지 가늠해 볼 수 있다.

뉘른베르크의 금세공업자 아들로 태어난 뒤러는 어린 시절부터 소묘에 남다른 재능을 보였으며, 강렬하면서도 상상력 넘치는 감정 표현 능력과 섬세함을 동시에 지니고 있었다. 뉘른베르크는 당시 활발한 상업 도시로 활판 인쇄술과 목판화 제작은 유럽 최고 수준이었는데, 뒤러의 재능과 지역적 배경이 만나면서 판화는 단순한 복제품이 아닌 예술작품으로 그 위상이 높아졌다. 그의 판화는 당시 미술의 중심지였던 이탈리아와 네덜

▲ 20마르크 지폐에 담겨진 뒤러

란드에서도 교재로 사용됐을 정도로 기술적 완성도가 높았다. 문맹률이 높았던 당시, 판화는 글을 읽을 수 없는 사람들에게 지금의 책과 같았다.

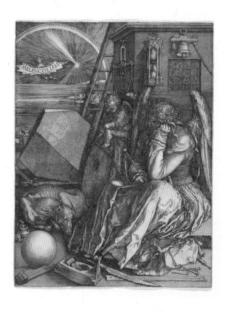

뒤러는 에칭으로 불리는 동판화를 즐겨 썼다. 그럼에도 목판화로 신약성서 『성 요한 계시록』의 열다섯 장면을 옮긴 연작 시리즈 역시 최고의 걸작 중 하나로 손꼽힌다. 하이든과 뒤러는 교향곡과 판화를 발전시켜 음악과 미술의 혁신에 불을 지폈으며 동시에 예술사의 발달 흐름 속에 다음 세대를 위한 디딤돌이 되었다.

▲ 뒤러 - 멜랑콜리아(1514)
동판화/인그레이빙 판화.

'훔볼트 로드'로 유명한 훔볼트(A. V. Humboldt)는 탐험가이자 지리학자이며 동시에 자연과학자였다. 그의 업적은 말라리아 치료제와 심전도계의 발명에 그치지 않았다. 다윈은 "훔볼트가 없었다면 비글호를 타지도 않았을 것이고, 『종의 기원』을 쓸 수 없을 것이다."라고 했고, 괴테는 "훔볼트와 함께 하루를 보내며 깨달은 것이 혼자 몇 년 동안 깨달은 것보다 훨씬 더 많다."라고 했다. 그의 탐험과 개척 정신이 여러 분야의 지식인들에게 영향을 준 것이다.

하이든과 뒤러 역시 그런 탐험가적인 개척 정신을 통해 자신의 예술세계를 구현하였으며 후대에 영향을 주었다. 피아니스트 알프레드 브렌델(Alfred Brendel)은 하이든에 대해 이렇게 얘기한다.

"모차르트와 베토벤은 탐험가이자 개척자인 하이든과 몽유병자인 슈베르트 사이에 놓여 있다."

그가 하이든을 바라보는 시각이 온전히 드러난 문장이다. 특히 하이든의 탐험가적 기질은 현악 4중주 작품에 고스란히 녹아 있다. 하이든 자신의 자화상이라 할 수 있는 이 곡들은 풍부한 상상과 유머, 독특한 표현법을 지니고 있다. 그의 현악 4중주는 누구보다도 탄탄한 구성을 보여 주며 교향곡의 발전에 밑거

▲ 뒤러 – 용과 싸우는 미카엘 성인(1498)
목판화.

름이 됐는데, 어쩌면 하이든의 매력은 교향곡보다도 현악 4중주에 더욱 잘 나타난다고 할 수 있겠다. 새소리를 표현한 〈종달새〉를 비롯해 독일 국가인 〈황제〉 그리고 러시아 4중주 곡 중 두 번째 곡인 〈농담〉 등은 그의 대표작이자 실험 정신이 돋보이는 작품이다. 또 그는 당시 막 발전하고 있는 악기들에도 큰 관심을 보였다. 독주 악기로의 가능성을 보여 주던 첼로를 비롯해, 반음계 스케일 연주가 가능한 트럼펫이 대표적이다. 그의 첼로 협주곡과 트럼펫 협주곡은 하이든의 탐구 정신으로 탄생되었다.

독특한 서명으로도 유명한 뒤러 역시 개척가적 면모가 남달랐다. 그의 깊이 있는 탐구는 오랜 관찰로부터 나오고 예리한 통찰력은 호기심으로부터 시작됐다. 뒤러는 자연 풍경과 동식물, 인간 등 모든 현상에 관심이 많았다. 〈아르코의 풍경〉, 〈풀밭〉, 〈토끼〉 등의 작품은 그의 호기심과 탐구 정신이 낳은 결과이다. 알베르티나 미술관에 소장돼 있는 〈풀밭〉을 보면 생명에 대한 경외심과, 시각적 표현을 섬세하고 완벽하게 해내고야 말겠다는 그의 마음가짐이 느껴진다.

▲ 뒤러의 사인(좌)
▲ 마르크 동전에 새겨진 뒤러의 사인(우)

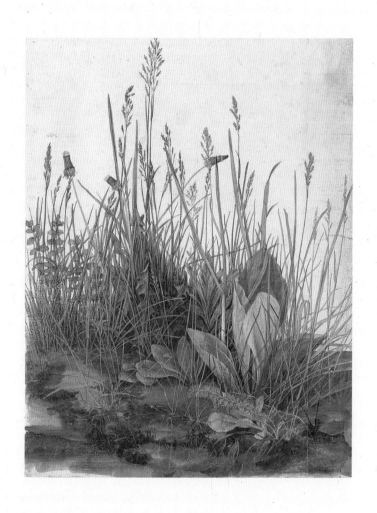

▲ 뒤러 – 풀밭(1503)

뒤러는 판화 외에도 수채화 분야를 새롭게 선도했으며 조각가로서도 다재다능했다. 뒤러의 이론서인 『인체 비례론』과 『원근법에 관한 고찰』은 그가 이론적 토대는 물론 학구열 역시 상당했던 인물임을 알려준다. 뒤러는 이런 말을 남겼다.

"훌륭한 화가라면 내적으로 아주 독창적이어야 하며 영원히 살아남으려면 항상 새로운 요소를 만들어내야 한다."

그가 개척자일 수밖에 없는 까닭을 잘 설명해 준다.

## 종교와 예술

신앙심은 하이든과 뒤러의 예술세계 형성에 중요하게 작용했다. 하이든은 독실한 신앙인으로 집안에 작은 기도실을 만들어 지칠 때마다 기도하며 에너지와 영감을 얻곤 했다. 음악적 재능을 하느님의 은총으로 여긴 하이든은 "음악은 늘 하느님의 영광을 위해 사용해야 한다."라고 고백한 바 있다. 에스터하지 가문에서 벗어난 말년, 하이든은 런던에서 헨델의 〈메시아〉를 듣고 영감을 받아 오라토리오 〈천지창조〉를 작곡했으며, 이후에는 농부가 하느님을 찬양하는 내용이 담긴 오라토리오 〈사계〉를 작곡했다. 당시 비엔나에서 초연된 〈천지창조〉는 엄청난 호응을 얻었는데 이때 하이든은 "내 음악은 하느님으로부터 나온 것."이

라며 그 영광을 하느님께 돌렸다고 한다.

뒤러 역시 성화 작가로 명성을 떨쳤다. 르네상스 시기, 그는 타락한 교회에 저항하며 종교 개혁에 대한 강한 열망을 품고 있었다. 종교 개혁가인 마틴 루터와 동시대를 산 뒤러는 루터가 체포된 줄 알고 다음과 같은 문장을 일기에 남겼다.

"루터는 인간적 법률의 무거운 짐으로 기독교 진리를 위해 고난을 당했고, 그리스도로 덕분에 얻은 자유를 거부하고 있는 비기독교적인 교황권을 정죄했다."

뒤러의 수작으로 평가받는 〈아담과 이브〉, 〈장미관의 성모〉, 〈동방박사 세 사람〉은 모두 성서를 모티브로 하고 있다. 그의 스케치 〈기도하는 손〉은 자연스럽게 신앙심이 마음속에 일렁이게 만드는 경건한 매력을 품고 있다.

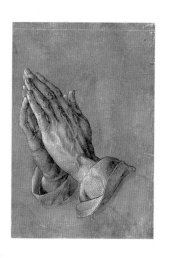

▲ 뒤러 - 기도하는 손(1508)

# 유산

　예술가로서 성공한 삶을 살며 존경도 한몸에 받은 하이든
과 뒤러는 같은 시대의 다른 예술가들에 의해 가려진 측면이 없
지 않다. 우리는 다빈치와 미켈란젤로, 라파엘로를 기억하면서
뒤러는 이름조차 모르는 이가 많다. 모차르트와 베토벤과 동시
대에 숨 쉬며 두 거장에게 지대한 영향을 주었던 하이든 역시 과
소평가하는 측면이 있다.

　하지만 그들이 예술사에서 차지하는 비중은 일반적으로
알려져 있는 것보다 훨씬 크다. 지휘자 래틀(Simon Rattle)은 작곡가

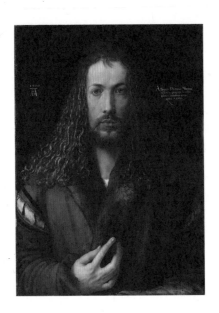

▲ 뒤러 - 자화상(1500)

중 한 명과 식사를 할 수 있다면 누구와 하고 싶냐는 질문에 하이든이라고 즉답했다. 나는 하이든 음악에서 드러나는 인품과 해학, 유머가 세대를 넘어 시대를 관통한다고 본다. 하이든은 후대를 향해 이런 말을 남긴 바 있다.

"나의 언어 즉 음악은 전 세계에서 이해될 것이다."

정면을 응시하고 있는 뒤러의 〈자화상〉과 하이든의 말을 통해 우리는 그들의 자기 예술을 향한 자신감과 확신을 느낄 수 있다. 그들은 항해사였으며 탐험가인 동시에 개척자였다. 지금 우리 시대에 필요한 건 이런 사람들이 아닐까?

**이 음악과 함께 하길**

하이든의 교향곡은 전집을 최초로 녹음한 안탈 도라티(Antal Dorati)와 헝가리 필하모닉(Philharmonia Hungarica)의 음반을 추천한다. 원전 연주는 호그우드(Christopher Hogwood)의 연주로 감상하길. 현악 4중주는 알반베르크 4중주단, 코다이 4중주단, 부다페스트 4중주단의 음반을 추천한다. 하이든의 피아노 작품은 알프레드 브렌델의 격조 있는 연주를, 첼로 협주곡은 로스트로포비치(Mstislav Rostropovich), 트럼펫 협주곡은 모리스 앙드레(Maurice André)의 연주가 대중적이면서도 명연이다.

시대의 완성을 말하다

*Mozart*

*Raffaello*

# 모차르트와 라파엘로

아름다움이란 무엇인가? 아름다움을 정의 내린다는 것은 그리 간단하지 않다. 그것은 삶의 여러 차원에 걸쳐 있으며 미학, 문화, 도덕 관념과도 연결된 철학적 주제이다. 피타고라스 학파는 숫자로 표현이 가능한 비례와 조화, 그를 통한 균형을 '아름답다'라고 표현했다. 한마디로 그리스 로마 석조물과 석상에서 느껴지는 황금비율이라는 객관적인 잣대가 아름다움을 판단하는 기준이라는 것이다.

시대가 흐른 18세기, 철학의 최고봉이자 근대미학의 틀을 완성한 칸트는 아름다움에 주관성을 부여했다. 하지만 그는 아름다움에 대한 정의를 개인 취향의 문제로 보지 않고, 한 걸음 더 나아가 '보편성' 또한 아름다움을 설명하는 중요한 요소라고 통찰했다. 즉 미(美)에 대한 감정은 개인의 경험을 넘어 타인 역시 비슷하게 느낀다는 것이다. 칸트가 사용한 '주관적 보편타당

성(Subjektive Allgemeingültigkeit)'과 '공통의 감각(Gemeinsinn)'이란 개념은 근대미학의 틀로 자리매김했으며, 현대로 넘어와 비트겐슈타인(Ludwig Wittgenstein)의 미학으로 연결된다. 그렇다면 우리가 보편적으로 아름답다고 느끼는 건 오랜 시간 문화적으로 익혀 온 본능 중 하나로도 볼 수 있을까?

많은 사람이 좌우 대칭인 얼굴을 선호하고 귀를 크게 자극하는 로큰롤보다 모차르트(Wolfgang Amadeus Mozart)의 음악을 들으며 태교한다. 심지어 식물들도 모차르트의 음악을 들었을 때 활력을 얻고 더욱 생장하는 것으로 나타났다. 인간이 모차르트의 음악을 들을 때 평온함을 느끼며, 라파엘로 산치오(Raffaello Sanzio da Urbino)의 〈아기천사〉 그림을 볼 때 사랑스러운 감정을 느끼는 것은 본능적 반응이다. 그렇다면 30대에 요절한 천재라는 것 외에, 모차르트와 라파엘로에게는 무슨 공통점이 있을까? 그들의 예술세계에서 주관적 보편타당성을 지니면서 공통으로 감각을 자극하는 요소들은 무엇일까?

## 조화와 균형 – 화음의 물결

둘의 예술세계에서 빼놓을 수 없는 단어는 '조화'와 '균형'이다. 그들의 작품은 균형 속에서 하나의 하모니를 만들어

낸다. 모차르트는 아름다운 선율들을 짜 맞춰 그것으로 스토리를 풀어내는 타고난 이야기꾼이었다. 현악 4중주 19번 KV 465 'Dissonant'는 이름처럼 제목이 〈불협화음〉이다. 현악 4중주 곡 중 유일하게 서주를 가지며 아래 성부부터 차례로 협화음이 아닌 불협화음으로 시작한다. 이런 실험적인 시도에서조차 모차르트는 노련하게 여러 화음을 사용하며 조화로움을 추구했다.

모차르트 음악의 찬미자이자 저명한 음악가인 바이올리니스트 디터스도르프(Carl Von Dittersdorf)는 쉴 새 없이 몰아치는 모차르트의 음악적 아이디어와 선율에 대해 "멜로디를 이해했다 싶은 순간 훨씬 더 매력적인 선율이 나타나고 이윽고 그것조차 다른 매혹적인 선율로 바뀐다."라고 했다. 한편으론 환상적인 화음과 선율에 숨이 막히고 결국 그 많은 멜로디가 기억조차 나지 않는다고 불평했다.

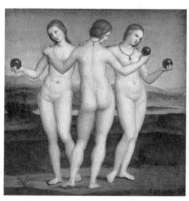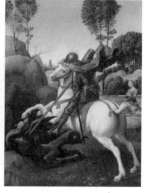

▲ 라파엘로 - 삼미신(1503~1505)(좌)
▲ 라파엘로 - 용과 싸우는 성 게오르기우스(1506)(우)

이런 화음의 물결은 라파엘로의 회화에서도 나타난다. 조화와 균형 속 명료한 색채감과 대칭되는 구도, 주제를 잃지 않은 다양한 움직임은 라파엘로의 작품을 더욱 아름답게 만든다. 그의 초창기 작품 〈삼미신〉과 〈기사의 꿈〉에서는 리듬감이 엿보이며, 〈용과 싸우는 성 게오르기우스〉에서는 한 공간 안에 피사체들이 구조적 화음을 이루는 모습이 단연 돋보인다.

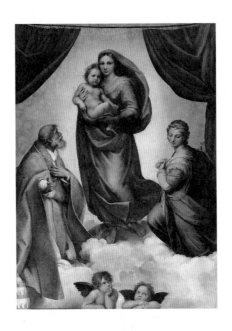

　　아기천사의 표정으로 유명한 〈시스티나 성모〉에는 하단부에 그려진 천사의 표정이 보는 이로 하여금 심리적 깊이감을 더해준다. 이는 주제의 무게감을 잃지 않으면서도 주변과 아름답

게 조화를 이뤘기에 가능한 것이다. 전성기 작품인 〈갈라테아의 승리〉, 〈아테네 학당〉 역시 회화 중심부에 주제가 확고히 드러나면서도 주변의 다양한 움직임이 놀라울 정도로 균형과 대칭을 이룬다. 이는 그림 전반을 감도는 끊임없는 움직임에도 불구하고 인물 배치와 구도를 조화롭게 만들어낸 그의 탁월한 솜씨 덕이다. 이렇듯 조화로움을 추구하는 가운데 나타나는 균형미는 그들의 예술세계를 특징짓는 중요한 요소이다.

## 이성과 감성

예술에 있어 설득은 아주 중요하다. 누군가를 설득할 수 없는 예술은 무의미하다. 아리스토텔레스의 수사학에 따르면 설득에는 세 요소가 있다. 바로 에토스(Ethos, 인격), 파토스(Pathos, 감성), 로고스(Logos, 이성)인데 모차르트와 라파엘로의 작품에는 이 셋이 적절히 혼합돼 있다. 파토스를 다루는 예술가들이 로고스적 요소를 작품에 잘 담아내는 건 필수이다.

수많은 아이디어가 서로 중첩돼 다양한 선율들과 표정을 지닌 모차르트의 음악에는 감성을 표현하기 위한 이성적 장치들이 있다. 그의 음악은 보통 두 마디 또는 네 마디씩 대화하는 듯한 선율적 대구를 이루는데 〈아이네 클라이네 나흐트〉 같은

**Mozart's Piano Sonata K 545 - 1st Movement**

현악 소곡집이나 〈피아노 소나타〉 등에 그 부분이 명확히 드러
난다. 그리고 모차르트는 멜로디가 아닌 베이스나 반주 부분에
는 으뜸화음이나 (버금)딸림화음 등을 풀어 쓰는 일명 '알베르티
베이스(Alberti Bass)' 기법을 주로 썼는데, 이는 관객이 그의 음악을
더욱 편안하게 받아들이는 효과를 가져왔다. 이외에도 〈마술피
리〉나 여러 오페라 속에 숨겨둔 상징들은 그의 탁월한 작곡기법
덕에 가능했다. 어린 시절부터 연주 여행을 다니며 다채로운 문
화적 경험을 했고 작곡가인 아버지로부터 혹독한 훈련을 받았
던 모차르트는 런던 활동 시절, 바흐의 아들(Johann Christian Bach)을

▲ 알베르티 베이스 기법으로 쓰여진 피아노소나타 K545악보
▲ 오페라 〈마술피리〉의 한 장면

오페라 〈마술피리〉에는 숫자 3이 여럿 숨겨져 있다. 세 시녀, 세 번의 시험, 세
개의 문, 세 명의 소년 등 숫자 3은 프리메이슨을 상징하는 숫자이다. 당시 모
차르트는 프리메이슨으로 활발히 활동하였다.

만나 그로부터 음악적 자양분을 흡수했다.

　　라파엘로 역시 조화로운 아름다움이 돋보이는 그의 작품 안에 다양한 기법을 담아냈다. 〈성 미카엘〉과 〈삼미신〉을 포함한 그의 초기작에서는 스승 페루지노(Pietro Peruggino)의 영향이 느껴진다. 이후 피렌체에서 바르톨로메오(Fra Bartolommeo)의 화면 구성법과 다빈치의 스푸마토(Sfumato) 기법* 등을 배워 피렌체파(派) 화풍으로 발전시켰는데, 이 시기 그의 작품 〈성모상〉은 다빈치의 영향을 뚜렷하게 보여 준다.

　　로마 바티칸으로 건너간 그는 〈아테네 학당〉, 〈파르나소스〉, 〈성체의 논의〉 등 걸작들을 남겼다. 이는 미켈란젤로가 쓰던 조형 배치법의 영향이라고 볼 수 있다. 〈갈라테아의 승리〉 같은 명

▲ 라파엘로 – 카르델리노 성모(1506)

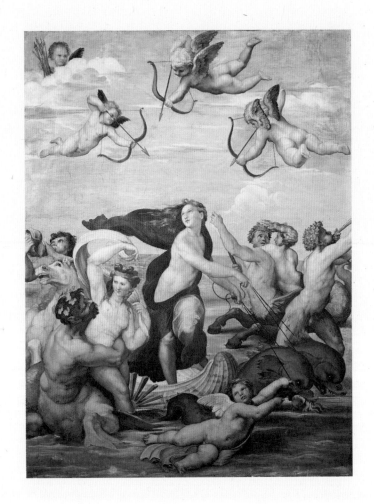

▲ 라파엘로 - 갈라테아의 승리(1512)

작 역시 베네치아 학파 화가 피옴보(Sebastiano Del Piombo)의 채화법을 배워 탄생한 것으로 알려져 있다. 이렇듯 두 거장이 남긴 걸작들은 학습된 로고스 요소들이 열정적인 파토스를 통해 발현된 결과물인 것이다.

## 그라치아의 원형

그라치아(Grazia), 즉 '우아한 아름다움'은 모차르트와 라파엘로가 추구한 예술적 이상향이었다. 한편으론 단정한 선의 형태, 명료한 색채감과 기품을 특징으로 한다. 작품의 우아함 속에 스며 있는 에토스적 아름다움에는 어린아이와 같은 순수함과 상상력이 원천으로 자리 잡고 있다. 특히 모차르트 작곡의 특징 가운데 하나인 느린 악장과, 라파엘로의 성모상 작품들에 그런 점이 잘 나타난다.

모차르트의 음악이 모나지 않고 우아한 까닭은 순수한 그의 기질도 영향이 있겠지만, 시대적 분위기와도 무관하지 않다. 모차르트가 활동하던 시기, 음악은 황실과 귀족들의 전유물이었다. 커다란 응접실에 모인 왕족과 귀족들은 커피나 차를 마시며 음악을 즐겼고, 그들의 고상한 취향을 모차르트가 음악에 어느 정도 반영했기 때문이다.

우아하고 때론 온화하며 꿈꾸는 듯한 그의 느린 악장들에는 여러 감정선이 혼재되어 있으며, 시대를 초월하여 현대에 와서는 영화의 아름다운 씬(Scene)에 자주 사용되고 있다.

한편 그라치아는 르네상스 시기의 라파엘로와 동일시됐던 단어였다. 그의 수많은 성모상은 어느 것 하나 비슷하지 않으며, 각각의 작품은 심오함과 우아함을 동시에 지니고 있다. 풍부한 상상력은 천사들의 표정에서도 선명하게 나타나며 우아한 아름다움에 대한 명확한 자각은 작품을 기품 있게 만들어 주었다. 〈시스티나 성모〉에 등장하는 여인과 〈갈라테아의 승리〉 속 요정은 누구를 모델로 하지 않고 오직 상상만으로 그려낸 것이다. 이렇듯 모차르트와 라파엘로가 추구한 그라치아는 예술적 이상향이라는 큰 틀 속에서 개인의 순수함과 상상력, 그리고 시대적 요구까지 모두 담아낸 표상이라고 할 수 있다.

## 고전의 완성

18세기 독일의 고고학자 빙켈만(J. J. Winckelmann)이 '고전(Classic)'을 언급한 이후 이 단어는 누구에게나 쉽게 이해되고 모범적이며 조화롭고 시대초월적인 성격을 의미할 때 사용되기 시작했다. 모차르트와 라파엘로의 예술세계는 고전이 추구하는

정의와 일치하며 그것의 완성에 있다. 그들의 예술을 정의하자면 '혁신보다는 종합'에 있다고 할 수 있다. 모차르트의 음악은 이전 세대와 하이든의 음악적 어법을 충실히 발전시켜 완성되었으며 베토벤으로 넘어가는 징검다리 역할을 해주었다. 라파엘로 또한 다빈치의 명암법과 스푸마토 기법 그리고 미켈란젤로의 조형 구도 등을 조화롭게 활용해 르네상스 고전주의의 완성을 이뤄냈다.

모차르트와 라파엘로는 베토벤과 미켈란젤로처럼 혁신이란 단어로 기억되지는 않았지만, '시대의 완성'이란 표현으로 기릴 만하다. 두 사람의 마지막 작품인 〈레퀴엠〉과 〈그리스도의 변모〉는 생전 미완성작으로, 이후 제자들에 의해 완성됐지만 모두 최후의 걸작으로 꼽힌다. 특히 라파엘로의 〈그리스도의 변모〉에 대해 『예술가 열전』을 집필한 조르조 바사리(Giorgio Vasari)는 '가장 아름답고 신의 경지에 이른 작품'으로 극찬한 바 있다. 귀족과 대중, 평론가 모두에게 사랑받은 모차르트와 라파엘로, 그들에게 아름다움이란 무엇이었을까?

〈아테네 학당〉에서 플라톤의 손가락은 하늘, 아리스토텔레스의 손가락은 앞을 향하고 있다. 그들 철학의 지향점, 즉 각각의 이데아가 이상과 현실을 가리킨다는 것을 의미한다. 아마도 모차르트와 라파엘로의 아름다움은 이상과 현실을 아우르는 그 어디쯤 있는 것이 아닐까?

▲ 라파엘로 – 그리스도의 변모(1516～1520)

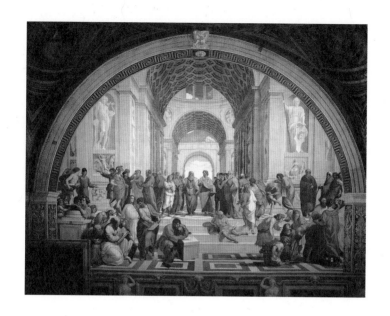

이 음악과 함께 하길

모차르트의 교향곡은 카를 뵘(Karl Böhm)과 오토 클렘퍼러(Otto Klemperer), 그리고 전집을 발매한 네빌 마리너 경(Sir. Neville Marriner)의 음반을 추천한다. 원전 연주를 즐겨 듣는다면 호그우드(Christopher Hogwood)의 전집도 훌륭하다. 피아노 협주곡은 개인적으로 루돌프 제르킨(Rudolf Serkin)과 클라라 하스킬(Clara Haskil), 피아노 소나타는 릴리 크라우스(Lili Kraus)가 들려주는 선율이 아름답다. 바이올린 연주는 아르투르 그뤼미오(Arthur Grumiaux)와 오이스트라흐(David Oistrakh)를 권한다.

* 스푸마토 기법: 윤곽선을 뚜렷하게 그리지 않고 희미하고 뿌옇게 그리는 기법이다. 인물이 살아 있는 듯한 생생한 느낌을 준다.

▲ 라파엘로 – 아테네 학당(1516)

절망을 극복하고 희망에서 환희로

*Beethoven*

*Michelangelo*

# 베토벤과 미켈란젤로

'우리는 과연 무엇인가?' 이 질문은 모든 철학자와 신학자 그리고 과학자, 예술가와 평생을 함께한다. 우리가 누구인지 알고 싶다는 존재론적 질문은 '어디서부터 왔는가'에서 시작되며 또 '어디로 향하고 있는가'로 귀결된다. 마치 고갱(Paul Gauguin) 작품의 제목과도 같은 이 주제에 관해 신학자는 우리의 근원을 '신'에게서 찾고, 철학자는 '인간의 이성'에 의지해 답을 내놓으려 노력한다. 기술과 물질문명의 발달은 다윈이 도화선이 되었으며, 이제 우리는 인간의 신체가 118개의 원자 중 몇 개의 조합으로 구성돼 있다는 사실도 알게 된 단계이다. 예술가에게도 존재의 근원에 관한 질문은 과학적 사고가 태동하기 이전부터 본능적이자 필연적인 관심사였다. 그중 '우리'라는 공동체적 의식을 떠나 개인의 '자의식'이라는 심연에 눈을 뜬 예술가들은 작품을 통해 이런 문제에 다가가고 있었다.

루트비히 판 베토벤(Ludwig van Beethoven)과 미켈란젤로 부오나로티(Michelangelo Buonarroti)는 자의식의 탄생과 확장을 통해 그 누구도 넘보지 못하는 유산을 인류에게 남겨주었다. 철학과 사상이 어우러진 베토벤의 음악과, 신학과 이성이 융합된 미켈란젤로의 작품은 지금의 우리에게 어떤 메시지를 보내고 있는 걸까?

## 저항과 열정

작가 카뮈(Albert Camus)는 자신의 에세이에서 무거운 돌을 계속 밀어야 하는 형벌을 받은 그리스 신화 속 시지프스를 부조리한 삶에 내던져진 인간으로 빗대어 말한다. 그는 세상에 던져진 자아가 망각과 도피, 내세를 향한 맹목적인 희망에 빠지지 않고, 삶을 직시하며 명징한 의식 속에서 저항의 열정을 품고 끝까지 살아내는 것이 우리의 존재 목적이라고 강조한다.

베토벤과 미켈란젤로에게 삶의 목적은 이런 저항과 열정을 자신의 예술로 승화시키는 것에 있었다. 베토벤의 음악세계에서 느껴지는 저항 정신은 시대를 관통하고 있었고, 열정은 원동력이었다. 그의 음악이 열정으로 가득 차 있는 것에는 당시 시대 상황과 연관이 있다고 볼 수 있다. 18세기 말, 시민 의식과 계몽사상의 등장은 부조리한 세상에 눈뜨게 만들었고 베토벤의

자아에도 영향을 미쳤을 것이다. 그는 작곡하기까지 오랫동안 악상을 품곤 했는데 남겨진 작곡 원본을 보면 지우고 다시 쓴 흔적이 굉장히 많이 나타난다.

이는 모차르트처럼 직관적으로 작곡을 했다기보다는, 많은 사상과 머릿속 이미지를 조각가가 마치 작품을 다듬듯, 곡에 투영하고자 한 베토벤의 의지와 열정을 보여 준다.

미켈란젤로의 작품에 대한 열정과 타협하지 않는 정신 역시 당대 최고의 권력자인 교황도 꺾지 못하였다. 그는 커다란 대리석을 보며 그 안에서 아직 만들어지지 않은 작품을 떠올렸으며 자신만의 상상력과 확고한 신념으로 완벽을 추구하였다.

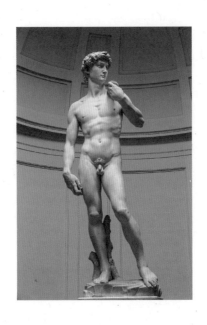

그래서 바티칸의 〈피에타〉와 〈다비드〉를 비롯한 그의 조각 작품들은 공포감을 불러일으킬 정도의 극한의 아름다움을 보여 준다. 이를 가리켜 '테리빌리타(Terribilità)'라고 한다. 미켈란젤로의 미학을 정의하는 이 단어는 타의 추종을 불허하는 그의 완벽주의적 성향을 고스란히 드러낸다. 하지만 그는 귀족과 성직자에게 종속돼 자유롭지 못했던 예술가의 한계 역시 명확히 인식하고 있었다. 미켈란젤로는 획일화된 예술상에서 벗어나 당시 주류였던 기법과 화법에 저항해 자신만의 작품을 완성하는 것에 심혈을 기울였다.

작품의 관점을 사람이 아닌 신의 시점에서 표현한 바티칸

▲ 미켈란젤로 – 다비드(1501~1504)

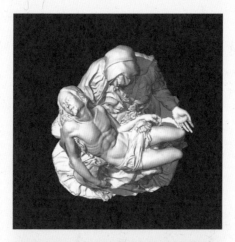

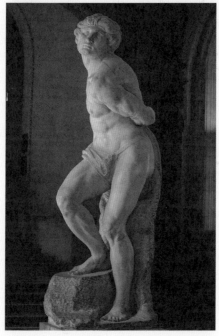

▲ 미켈란젤로 - 신의 시점 피에타(1498~1499)
▲ 미켈란젤로 - 저항하는 노예(1513~1515)

의 〈피에타〉, 앳된 미소년의 모습으로 표현됐던 기존 다비드와 달리 강인하며 강렬한 눈동자를 지닌 〈다비드〉는 그런 그의 예술세계를 잘 보여 준다. 특히 작품 〈저항하는 노예〉는 삶을 향한 의지를 표현하며 저항과 열정적인 삶을 추구한 미켈란젤로 자신의 모습이라고 볼 수 있다. 이렇듯 저항과 열정, 그것을 통한 완벽주의는 베토벤과 미켈란젤로의 예술세계를 설명해 주는 중요한 키워드라고 할 수 있다.

## 고뇌와 역경

아인슈타인은 "위인은 항상 범인의 반대에 부딪혀 왔다."라고 했다. 물론 그들의 고약한 성미가 원인일 수도 있다. 일례로 테플리츠(Teplitz) 광장을 함께 산책하던 베토벤과 괴테는 멀리서 대공 일행과 마주쳤는데 기다리며 정중하게 인사한 괴테와 달리 베토벤은 인사를 먼저 받고 무시하며 떠나버렸다.

시스티나 성당(Sistine Chapel)의 천장화를 그리던 미켈란젤로 또한 최고 권력자인 교황과 언쟁 후 로마를 떠나려 했다. 괴테와 교황 율리우스 2세 모두 각각 베토벤과 미켈란젤로의 성격을 못마땅하고 있었다. 하지만 교황은 미켈란젤로에게 일을 맡기려 30년을 기다렸다고 했고, 괴테는 베토벤과 만난 이후 아내에게

보내는 편지에 "나는 지금까지 그보다 더 집중력이 강하고 더 정력적이며 내면이 단단한 예술가는 한 명도 보지 못했소."라고 적었다. 이 일화는 자의식 강한 그들의 성정을 잘 보여 준다. 그들의 삶을 둘러싼 인간적인 고뇌와 역경 또한 성격 형성에 많은 영향을 미쳤으며 이후 작품을 통해 그 완고함이 잘 드러났다고 볼 수 있다.

어린 시절 베토벤은 자신을 모차르트 같은 신동으로 만들려 했던 아버지의 욕심 탓에 연습에 혹독하게 시달렸다. 성년이 되어서는 어머니와 동생의 죽음, 자식같이 여기던 조카와 틀어져버린 관계, 사랑하는 여인과의 이별 등으로 슬픔과 고뇌에 빠

졌다. 특히 음악가로서는 치명적인 귀가 서서히 안 들리기 시작
하던 시기에 스스로 삶을 마감할 생각을 하며 적었던 하일리겐
슈타트(Heiligenstadt) 유서에는 그의 고독함과 절망감이 고스란히
묻어난다.

몰락한 귀족 집안의 소년 가장이었던 미켈란젤로 또한 인
생의 부침을 자주 겪었다. 산 로렌초(San Lorenzo) 성당의 지하에 있
는 비밀 방에는 숯으로 그려진 미켈란젤로의 드로잉을 볼 수 있
다. 당시 피렌체는 내전으로 분열된 상황이었고 그는 자신을 키
워준 메디치 가문과 공화국 사이에서 공화국을 택했다. 그게 화
근이 돼 사형당할 위기에 처한 미켈란젤로가 성당의 지하 묘지
공간에 숨어 이 그림을 남긴 것이다.

이상과 현실 사이에서의 고뇌하는 모습은 미켈란젤로가
동생들에게 보낸 비통과 노여움으로 가득 차 있는 편지에서도
느낄 수 있다. 하지만 역경은 오히려 그들에게 더욱 빛나는 예술
혼을 심어주었다. 베토벤의 하일리겐슈타트 유서 이후 교향곡
〈영웅〉이나 미켈란젤로의 피난 생활 이후 작품인 〈최후의 심판〉
은 이전보다 깊어진 그들의 예술성을 잘 보여 준다. 결국 두 예
술가에게 고뇌와 역경은 그들의 예술세계를 더욱 심오하며 깊
이 있게 만들어줬다. 카뮈는 이렇게 말했다.

"삶에 대한 절망 없이는 삶에 대한 희망도 없다."

　　베토벤의 교향곡 9번 〈합창〉과 미켈란젤로가 시스티나 성
당의 천장에 그린 〈천지창조〉는 그들 예술세계의 정점을 보여
주는 명작이다. 아홉 번째 교향곡과 『구약성서』의 아홉 가지 장
면을 연출한 천장화라는 의미에서 두 작품은 '9'라는 공통의 상
징을 지니고 있다.

　　이외에 작품이 지닌 몇몇 유사점이 있는데, 먼저 '리드미컬
함'은 이들의 작품에 생명력을 불어넣는 중요한 요소이다. 베토
벤의 음악은 숨 쉴 틈 없이 매우 촘촘하게 직조돼 있는 느낌을
준다. 느린 템포의 멜로디에서조차 숭고함과 엄숙함을 요구한
다. 연주자와 감상자 모두 긴장의 끈을 놓치면 안 된다. 베토벤
은 포르테(f)와 피아노(p)의 차이를 극대화해 리드미컬함을 이어
가며 음악적 긴장감을 곡 내내 끌고 간다. 특히 교향곡 〈합창〉의
2악장 도입부와 4악장 도입부 그리고 〈환희의 송가〉 합창 부분
등은 이러한 리드미컬한 요소를 잘 보여 주고 있다.

　　미켈란젤로의 〈천지창조〉 역시 중앙의 아홉 개의 프레스코
화를 바탕으로 작은 그림과 큰 그림을 번갈아 배치하여 리드미
컬함을 주고 있다. 또 중앙부 주변에는 12명의 예언자와 무녀들
이 배치되어 있는데, 이들 사이사이에 조각상을 그려 넣어 구획
을 입체감 있게 나누었다.

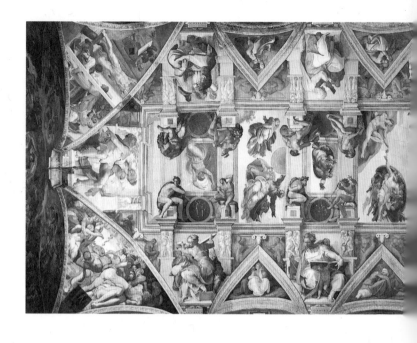

　　또 다른 유사점은 〈합창〉 교향곡의 1, 2, 3악장은 모두 기악
으로 편성되어 있으며 마지막 악장에 이르러서는 성악과 합창을
아우르는 확장성을 보여 주고 있다는 점이다. 베토벤은 자신의
〈교향곡 10번〉에 합창 형식을 기획하고 있었다고 한다. 〈천지창
조〉 역시 입구부터 차근차근 그려 마지막 '노아의 방주' 프레스
코화에 다다른다. 여기서 높아진 층고에 대한 이해를 엿볼 수 있
다. 이 역시 사고의 확장인 것이다.

　　이 두 작품은 인고의 시간이 걸려 완성됐다. 베토벤이 실
러(Schiller)의 시에 곡을 붙이고 싶다고 생각한 때는 20대 초반이

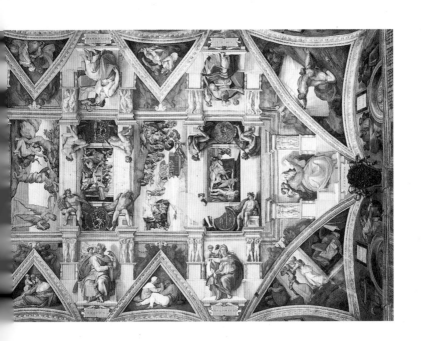

었지만, 〈합창〉이 완성된 건 청력을 상실하고 고통스러운 시기를 보낸 후인 50대가 다 되어서였다. 미켈란젤로 또한 높은 천장에 서서 고개를 젖히고 작업을 하곤 했는데 눈에 떨어지는 물감과, 각종 피부병으로 인해 시력 저하가 생긴 그는 친구와의 편지에 이렇게 말했다.

"내 목덜미는 뒤통수에 달라붙고 허리는 창자 속을 파고들었네."

미켈란젤로는 〈천지창조〉를 완성하기까지 장장 5년 동안 인고의 세월을 보냈다.

펜실베이니아 와튼스쿨의 애덤 그랜트(Adam Grant) 교수는 그의 저서 『오리지널스(Originals)』에서 이같이 적었다.

"합리적인 사람은 자신을 세상에 맞추고 비합리적인 사람은 세상을 자신에게 맞추려고 애쓴다. 하지만 우리의 진보는 전적으로 비합리적인 사람 손에 달려 있다."

그랜트 교수에 의하면 베토벤과 미켈란젤로는 세상을 자신에게 맞추려고 한 비합리적인 사람이었다. 그들의 저항과 열정, 고뇌와 역경이 우리를 멈추지 않고 한 걸음 더 나아가게 해주었으며 세상을 혁신으로 이끌어 준 것이다. 다시 처음 질문으로 돌아와 보자.

"우리는 무엇이고 어디서부터 왔으며, 어디로 향하는가?"

우주의 티끌도 안 되는 존재인 우리는 동시에 우주를 품고 있는 존재이기도 하다.

"아무것도 아니면서 그 무엇도 창조할 수 있는 존재."

즉 이것이 인간이다. 융은 저서 『레드북』에서 질문에 대한 답을 이렇게 한듯하다.

"앞으로 도래할 미래는 당신 안에서, 당신 자신으로부터 창조될 것이다. 그러니 내면을 바라보라. 비교하지도, 평가하지도 말라. 타인의 길은 당신이 갈길이 아니다. 타인의 길은 당신

을 속이고 유혹하겠지만 당신은 자기 내면에 있는 길을 걸어야 한다."

만약 오늘이 삶의 마지막 날이라면 무슨 생각이 들까? 죽음을 마주한 순간이면 많은 이가 공통적으로 이야기한다. 다른 사람의 기대에 맞추지 말고 삶을 스스로 살아갈 용기를 지녀야 한다고. 베토벤과 미켈란젤로의 작품들도 우리에게 이같은 메시지를 건넨다. 스스로 삶의 진실과 마주할 용기를 품어야 한다고.

이 음악과 함께 하길

베토벤의 교향곡은 올드 레코딩으로 푸르트뱅글러(W. Furtwängler)와 오토 클렘페러(Otto Klemperer)의 연주를 추천한다. 현대적 레코딩으로는 무티(Muti), 아바도(Abbado), 카라얀(Karajan) 등이 좋다. 피아노 연주곡으로는 개인적으로 에밀 길렐스(Emil Gilels)와 빌헬름 캠프(Wilhelm Kempff), 빌헬름 박하우스(Wilhelm Backhaus), 리히터(Sviatoslav Richter) 등 20세기를 빛낸 올드 레코딩 연주자들의 연주를 선호한다. 실내악 작품은 알반 베르크(Alban Berg Quartett) 현악 4중주단의 연주를 권한다.

삶과 죽음의 심연을 표현한 실존주의자

Schubert
Friedrich

# 슈베르트와 프리드리히

"인간은 그 자신의 실존이라는 문제를 풀어야 하는 유일한 동물이다."

철학자 에리히 프롬(Erich Fromm)의 말이다. 인간에게 실존적 외로움이란 피할 수 없는 부분이고, 그것은 태어나자마자 어머니와의 분리로부터 시작된다. 외로움에 관한 여러 정의가 있는데 독일의 신학자이자 루터교 목사인 폴 틸리히(Paul Tillich)는 외로움과 고독의 정의를 이렇게 나누어 설명하고 있다.

"외로움이란 혼자 있는 고통, 고독은 혼자 있는 즐거움."

바쁜 일상을 보내는 개인이 혼자만의 시간을 필요로 하는 것을 보면 틸리히의 격언이 이해가 된다.

외로움은 즐기기 힘들지만, 고독은 어찌 보면 즐길 수 있지 않을까? 우리는 보통 외로움을 이겨내기 위해 사회활동이나 취미에 집중하는 반면, 고독감 속에서는 자아 성찰을 추구한다.

사실 고독감은 예술가들의 창작 욕구를 자극해 수많은 명작의 탄생을 이끌어냈다. 실존과 연관된 주제가 문학과 음악, 회화를 통해 우리 영혼 깊숙한 곳을 어루만져주고 있기 때문일 것이다.

그렇다면 외로움과 고독이라는 주제가 가장 잘 어울리는 음악가와 화가는 누구일까? 개인적으로 프란츠 페터 슈베르트(Franz Schubert)와 카스파 다비드 프리드리히(Caspar David Friedrich)가 떠오른다. 특히 슈베르트의 음악을 설명하거나 감상할 때 프리드리히의 회화는 절묘하게 어울린다. 두 명의 예술가는 같은 시대를 살면서 인간의 외로움을 아름다운 작품으로 승화시켜 내면을 어루만지고, 한발 더 나아가 치유해 준다.

슈베르트와 프리드리히. 이들은 인생의 여러 굴곡들을 어떻게 자신의 예술로 풀어나갔을까?

## 가곡의 왕

'가곡의 왕'으로 불리는 슈베르트의 음악은 무한한 아름다움과 아련함 그리고 고독감 등 여러 감정을 우리에게 건네준다. 슈베르트는 베토벤 사후 그의 옆에 묻어달라고 유언을 남길 정도로 베토벤을 존경했다. 하지만 슈베르트의 음악은 베토벤의 음악처럼 철학적이거나 한 순간도 숨 쉴 틈 없는 엄청난 몰입감

을 주기보다는, 문학적 이해와 섬세한 감수성을 통한 감성적이고 은유적인 느낌을 준다. 이는 그의 음악이 고전에서 낭만으로 가는 시대적 교차점에 있는 영향도 있지만, 천성적으로 그가 지닌 풍부한 감성 에너지가 음악적으로 표출된 것으로 볼 수 있다.

슈베르트는 비엔나 근교에서 교장 선생님인 아버지와 요리사인 어머니 사이에서 넷째로 태어났다. 학교생활에는 크게 관심이 없었던 그는 유독 음악을 좋아했다. 슈베르트는 유년 시절 비엔나 소년 합창단의 전신인 왕립 소년 합창단에 들어간다. 그곳에서 모차르트를 시기 질투했다고 알려진(사실과 다르지만) 살리에리(Antonio Salieri)의 문하에서 작곡을 공부했다. 스승과 함께 음악을 공부하면서 그는 모차르트의 음악과 사랑에 빠졌고 베토벤에 존경심을 품게 됐다.

슈베르트에게는 그의 재능을 아끼고 후원하는 모임인 '슈베르트의 밤(Schubertiade)'이 있었는데 재력가와 법률가 등의 친구들이 주축이 된 살롱 형태의 토론회였다. 그곳에서 슈베르트는 문학에 눈뜨고 음악과 시를 연결하며 수많은 가곡을 탄생시켰다. 뛰어난 재능에도 불구하고 슈베르트는 생전에 큰 인기를 누리지 못하였다. 그가 친구를 만나서 하는 첫 인사가 보통 "배가 고프다네."였고, 연인이었던 소프라노 테레제와의 사랑도 실패하면서 그의 첫 번째이자 마지막 사랑마저 놓쳐 버렸다. 슈베르트가 말년을 보냈던 비엔나에 있는 집에는 그가 사용했던 기타

가 있다. 피아노를 살 돈이 없었던 슈베르트는 기타를 치면서 작
곡했던 것이다. 그런 상황에도 6백여 곡의 가곡을 포함해 천여
곡의 주옥같은 작품들을 남겼다. 불과 31살의 나이로 요절할 때
까지 말이다. 슈베르트가 베토벤만큼 살았더라면 음악사가 많이
바뀌지 않았을까 하는 아쉬움이 크다.

## 영적 구도자

　　고독하지만 신비하고 영적인 자연을 주제로 그린 프리드
리히는 독일의 초창기 낭만주의를 대표하는 화가이다. 현재는
독일이지만 당시 스웨덴 영토였던 그라이프스발트(Greifswald)에서

▲ 율리우스 슈미트 – 슈베르트의 밤(1896)

태어난 그는 우울했던 유년기를 보냈다. 프리드리히가 7살이 된 해에 어머니를 여의고, 13살에는 깨진 빙판 사이에 빠진 자신을 구하러 온 동생의 죽음을 지켜봤으며, 17살에는 누이를 잃었다. 이런 어두운 가족사는 그를 유한한 인간보다는 초월적이고 영적인 힘을 품은 존재에 몰입하게 만들었다.

프리드리히는 자신의 작품 주제를 거대한 자연에서 찾았다. 당대 또 다른 풍경화의 대가인 컨스터블(John Constable)이나 터너(William Turner)와 비교한다면 그의 작품은 훨씬 진지하며 엄숙하다. 이런 그를 두고 동료 화가들은 '풍경화의 비극을 발견한 화

가'라는 수식어를 붙였다. 그의 그림에는 단골로 나오는 장면이 있는데 뒷모습과 안개이다. 뒷모습은 자연 앞에서 무기력할 수밖에 없는 인간의 모습을 나타내는 듯하고, 안개는 어두웠던 자신의 어린 시절의 가족사를 표현하는 것 같다. 또 그림에서는 종종 십자가와 수직이 강조된 형상이 보인다. 이는 독실한 루터교 신자인 프리드리히의 종교적 숭고함을 보여 주는 것이다.

그에게 그림이란 신을 향해 경건하게 기도드리는 것과 같다. 이런 프리드리히에게도 사랑하는 아내를 만난 시점에는 밝은 분위기의 작품들이 탄생하였다. 그것은 마치 슈베르트가 연인이었던 테레제를 만난 시점에 작곡된 〈교향곡 3번〉이 밝고 에너지 넘치며 사랑스러운 느낌을 주는 것과 비슷하다. 프리드리히에게 자연에 관한 진지한 탐색은 인간의 실존을 탐구하기 위한 수단이었다. 그는 보이는 그대로를 담기보다 자신의 심상에 비친 모습을 작품에 담아내려 했다.

"마음의 눈과 육체의 눈은 구별돼야 하며 화가는 앞에 있는 것뿐 아니라 자기 내면에서 본 것도 그려야 한다. 내면에서 아무것도 볼 수 없다면 앞에 있는 것도 그리지 말아야 한다."

프리드리히의 말이다. 그의 그림은 풍경화이지만 심오하며 내면을 담아낸 듯한 인상을 준다. 이는 그의 철학적 사유가 그림에 깃들어 있기 때문일 것이다. 안타깝게도 그의 작품이 히틀러의 사랑을 받아 한동안은 나치즘의 이상(理想)으로 치부되는 시

▲ 프리드리히 – 뤼겐의 백악암 절벽(1818)

프리드리히가 신혼여행 도중 그린 그림으로 오른쪽 남자는 동생, 가운데는
작가 본인, 빨간 드레스의 여인은 아내이다. 어둡고 심오한 이전의 그림과는
다르게 밝고 아름다운 분위기를 자아낸다.

기가 있었다. 만일 인간 실존과 자연에 대한 철학적이고 영적인
탐구를 해온 프리드리히가 이런 사실을 알았더라면 어떤 생각
을 했을까?

## 실존주의

실존주의 철학자 키에르케고르(Søren Kierkegaard)는 "인간은 신
앞에 선 단독자다."라고 했다. 실존주의에 따르면 죽음은 미래에
알 수 없는 어떤 시점에서 한 번 일어나는 사건이 아니라 현재의
순간 속에 이미 포함돼 '현재를 구성하는 요소'이다. 즉 인간은
죽음을 예견하며 사는 존재이다.

슈베르트와 프리드리히의 작품들에서는 그들의 작품세
계가 원숙해지는 후기로 갈수록 실존주의 철학이 짙게 느껴진
다. 슈베르트의 〈겨울 나그네〉는 뮐러(Wilhelm Muller)의 24개의 시
를 바탕으로 이루어진 연가곡집이다. 세상과 연인에게 버림받은
나그네의 정처 없는 방랑을 그린 뮐러의 작품에 슈베르트는 깊
이 빠져들었다. 아마도 그의 시 속 방랑자의 모습에서 자신을 발
견했기 때문일 것이다. 〈겨울 나그네〉에서 드러나는 허무와 비
애 그리고 고독감은 슈베르트의 음악이 죽음과 고독을 회피하
지 않는다는 걸 말한다. 즉 실존주의적 성향을 받아들여 음악에

반영했다고 볼 수 있다. 특히 슈베르트의 마지막 교향곡 〈그레이트〉와 이 작품 이후 작곡에 착수해 세상을 뜨기 두 달 전 완성한 현악 5중주 〈String Quintet in C major〉는 삶과 죽음 사이의 심연을 넘어선 영혼의 울림을 준다. 슈베르트 현악 5중주의 아름다움에 심취한 20세기 최고의 피아니스트 루빈스타인(Arthur Rubinstein)은 자신의 장례식에 피아노 음악이 아닌 이 작품의 2악장을 연주해달라고 했다.

▲ 프리드리히 – 안개 바다 위의 방랑자(1818)

프리드리히 역시 삶과 죽음에 대한 성찰을 작품세계에 담아냈다. 〈안개 바다 위의 방랑자〉는 그의 대표작으로 산 정상에 선 한 남성이 안개 자욱한 산등성이들을 내려다보고 있는 뒷모습을 담고 있다. 안개는 높이와 깊이를 가늠할 수 없는 바다같이 보이며 마치 유한한 삶 속에 가늠할 수 없는 우리의 미래를 보고 있는 듯하다. 키에르케고르의 발언을 떠올리게 하는 그림 속 남성은 마치 신 앞의 선 단독자처럼 숭고함을 풍긴다.

그의 말년 작품인 〈인생의 단계〉는 생의 근원에 관한 질문을 던진다. 그림 속 다섯 척의 배는 각각 인생 항로를 향해 떠나는 인간을, 다섯 명의 인간은 유아기와 유년기, 청년기와 중년기 그리고 마지막, 노년기를 나타내고 있다. 이 작품은 세상에 우연히 내던져진 존재로서의 인간이 죽음과 고독이라는 굴레에서 벗어나기보다 이를 겸허히 받아들이는 모습을 그리고 있다. 즉 인생은 덧없을 수 있지만, 삶에 대한 의미와 가치는 스스로 찾을 수 있음을 일러준다.

## 사랑의 기술

슈베르트와 프리드리히는 내면의 실존적 외로움을 자신의 예술로 승화시켰다. 두 예술가의 작품은 고전에서 낭만으로 넘

▲ 프리드리히 - 인생의 단계(1835)

어오는 시대적 요구와 함께 예술가가 추구해야 하는 내적인 성찰 또한 잘 보여 준다. 그들의 작품은 여러 감정으로 우리에게 다가온다. 인간 존재의 나약함과 실존적 외로움을 깨닫게 만들며, 숭고함의 가치 또한 느끼게 해준다. 그들의 삶과 작품 주제는 결국 '인간이든 신이든 자연이든 포용해야 한다'로 이어지며 결국 넓은 의미의 '사랑'으로 귀결된다. 다시 에리히 프롬의 말을 빌리겠다.

"본래 인간은 하나가 되고 싶어 하는 마음을 지녔는데 성숙한 사랑을 하기 위해서는 철학적 기술이 필요하다. 하지만 그것이 힘들어진 까닭은 우리 시대가 자본주의의 고도화로 인해 물질 가치 중심 사회가 되어 버렸기 때문이다."

현대는 모든 것에 금전적 가치가 매겨진다. 비슷한 가치끼리만 교환하는 시대가 되었는데 문제는 비단 이것이 상품에만 적용되는 것이 아니라 인간에게도 해당한다는 점이다.

누군가의 사랑을 받기 위해 좋은 상품이 되어야만 하는 시대, 우리는 슈베르트와 프리드리히의 삶과 작품을 통해 그들이 추구해 온 가치를 다시 한번 성찰해 봐야 하지 않을까?

**이 음악과 함께 하길**

프리드리히의 그림과 함께 슈베르트의 가곡 이외에 기악곡과 교향곡을 추천하고 싶다. 〈교향곡 3번〉은 프리드리히가 아내 봄머와 신혼여행을 떠났던 곳에서 그린 〈뤼겐의 백악 절벽〉, 〈아르페지오네 소나타〉는 아내를 그린 〈창가의 여인〉이 어울린다. 현악 5중주는 첼리스트 로스트로포비치(Rostropovich)와 함께한 멜로스 4중주단의 연주 앨범을 권한다. 프리드리히 말년 그림인 〈인생의 단계〉를 함께 보면 더욱 감동이 올 것이다. 슈베르트의 마지막 심포니인 〈그레이트〉는 프리드리히의 대표작 〈안개 바다 위의 방랑자〉와 잘 어울린다.

유희란 창조의 원동력

*Mendelssohn*

*Fragonard*

*Shin yoon bok*

# 멘델스존, 프라고나르 그리고 신윤복

클래식 음악 역사상 단명한 것을 제외하고 가장 성공적인 음악 인생을 보낸 인물을 꼽으라면 단연코 펠릭스 멘델스존(Felix Mendelssohn)을 들 수 있다. 라틴어로 행운이라는 뜻을 지닌 '펠릭스(Felix)'는 명망 있고 부유한 집안뿐만 아니라 타고난 천재성까지 모든 걸 지닌 사람이었다. 박학다식하며 여러 언어를 자유자재로 구사하는 그는 음악적 재능이 유독 탁월했는데, 어린 시절의 멘델스존을 만난 독일의 대문호 괴테는 그의 천재성을 모차르트보다도 높게 평가했다. 멘델스존은 바흐를 탐닉하며 고전적인 음악 양식에 대한 심도 있는 탐구를 통해 자신의 음악을 발전시켰다.

왕족과 귀족에서 부르주아와 서민으로 권력이 넘어가던 19세기, 멘델스존의 음악 또한 고전에서 낭만으로 넘어가는 교차점에 서 있었다. 종교와 가식에서 벗어나 개인의 솔직하며 은

밀한 감정을 표현하기 시작한 초기 낭만파에 속하는 멘델스존의 음악은 내면적인 온화함과 사랑스러움을 지니고 있다. 물론 오라토리오 〈엘리야〉처럼 장대하며 종교적인 역작들도 있지만, 밝고 아름다운 곡들은 두 명의 화가를 떠올리게 만들고 있다. 장 오노레 프라고나르(Jean-Honoré Fragonard)와 혜원(蕙園) 신윤복. 그들의 화풍에서는 멘델스존의 음악처럼 고전적인 우아함과 섬세한 감수성이 돋보인다. 개인적이면서 내면의 욕망을 아름답게 그려낸 그들 작품의 특징 중 공통점이 하나가 있다. 그것은 바로 유희하는 인간의 모습이 머릿속에 떠오른다는 것이다.

## 호모 루덴스

"천재는 노력하는 사람을 이길 수 없고 노력하는 사람은 즐기는 사람을 이길 수 없다."

공자는 『논어』에서 이렇게 말했다. 인간에게 유희란 무엇일까? 인류학자들은 인간이 문명을 발전시킬 수 있었던 세 가지 내면적인 특징에 대해 이같이 말한다. 이성적 사고를 하는 호모 사피엔스(Sapience), 도구를 만들고 사용하는 호모 파베르(Faber), 마지막으로 유희하는 인간을 뜻하는 '호모 루덴스(Ludens)'.

호모 루덴스는 라틴어로 '인간'이라는 뜻의 호모와 '놀다'

라는 뜻인 루덴스의 합성어이다. '즐길 줄 아는 인간'이란 뜻의 이 단어는 네덜란드의 역사문화학자 하위징아(J. Huizinga)의 저서에서 유래됐다. 결국 인간에게 유희란 단순한 즐거움을 넘어 이성적 사고(사피엔스)를 통해 도구(파베르)를 발명할 수 있게 만드는 원동력이라고 할 수 있다.

만약 우리에게 유희가 없었다면 창의적 발상과 사고 역시 어려웠을 것이고, 이는 인류 문명의 발전에도 한계로 다가왔을 것이다. 오래전부터 음악과 회화는 원초적인 내면 욕구가 발현된 결과물이었다. 예술을 통한 즐거움의 추구와 다양한 내면 감정의 표출은 문명사 발전과 그 궤를 함께한다. 프라고나르와 혜원의 그림은 인간의 욕망을 드러내며 해학과 유희의 즐거움을 잘 표현하고 있다. 그들의 그림과 멘델스존의 아름다운 음악은 어딘가 모르게 호모 루덴스로서의 우리 모습을 잘 보여 주고 있다.

## 그네와 무언가

혹시 그네 타는 남성이 그려진 그림을 본 적이 있는가? 보통 그림 속 그네를 타는 인물은 젊고 매력적인 여성이다. 인류의 가장 오래된 놀이기구 중 하나인 그네는 회화 주제로 종종 쓰였는데, 대표작으로 프라고나르의 〈그네〉와 신윤복의 〈단오풍

정)을 들 수 있다.

　　문학작품에서도 그네는 중요한 모티브로 묘사된다. 『춘향전』 속 이몽룡이 그네 타는 춘향이를 보고 반하는 장면이 그 예이다. 그네는 동서양을 막론하고 사랑과 성의 해방 그리고 위선적인 지배 문화에 대한 저항의 수단으로 종종 상징되었다.

　　프라고나르의 〈그네〉는 그네 타는 젊은 여인을 밀어주는 나이 많고 부유해 보이는 남자와 반대편에 누워 그 여인을 바라보는 정부(情夫), 이들 간 삼각관계를 그려내고 있다. 정부와 여인은 서로의 옷 색깔 브로치를 하고 있으며, 정부 위에 그려진 큐피드 석상은 손가락을 입으로 가져가 불륜임을 암시한다. 신윤복의 〈단오풍정〉 또한 그네 타는 여인과 목욕하는 여인을 훔쳐보고 있는 두 명의 동자승을 통해 권위적인 유교 질서의 위선을 해학적으로 그려내고 있다.

　　두 그림 모두 봄을 계절적 모티브로 삼으며 설렘과 밝은 분위기를 자아내고 있는데, 멘델스존의 피아노 소품집 〈무언가〉 중 〈봄의 노래〉는 이들 그림이 풍기는 분위기와 절묘하게 맞아떨어진다. 멘델스존의 음악 속 장식음은 로코코* 시대 프라고나르의 화풍을 떠올리게 만든다. 한편으론 오름과 내림의 반복을 통해 주제로 다시 돌아오게 만드는 소나타 형식은 진자 운동을 하는 그네를 연상시킨다. 또 아름다운 선율과 리듬감은 숲속 맑은 시냇가의 모습을 묘사한 〈단오풍정〉이 뇌리를 스치게 한다.

멘델스존
──── 프라고나르
신　윤　복

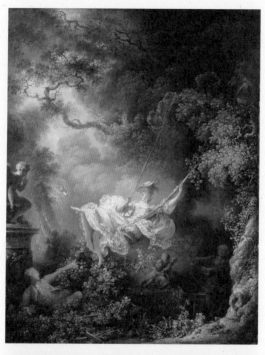

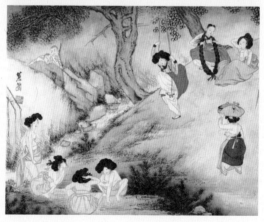

▲ 프라고나르 – 그네(1767)
▲ 신윤복 – 단오풍정(18세기 말~19세기 초)

# 밀회와 피아노 트리오

어둠 속 남녀의 밀회는 로맨틱한 감정을 불러일으키며 많은 화가에게 영감을 준다. 프라고나르와 신윤복의 회화 속에도 밀회는 중요한 모티브로 활용된다. 작품 〈빗장〉과 〈월하정인〉은 그들 각각의 밀회를 다룬 대표작이라고 할 수 있다.

먼저 파리 루브르 박물관에 소장돼 있는 프라고나르의 〈빗장〉은 로코코 미술의 정점을 보여 준다. 그림 속 여인은 팔로 저항하는 듯 보이지만 시선은 남자를 향한다. 남자는 팔로 여인의 허리를 휘감으며 다른 팔로는 빗장을 걸어 잠그고 있다. 둘 사이가 내연관계임을 상징한다. 침대 위의 붉은색 커튼은 열정적인 사랑의 표현으로 해석할 수 있으며, 빗장의 대각선 방향으로 놓인 사과는 인간의 원죄와 관능적인 쾌락을 암시한다.

〈빗장〉이 동적인 순간을 그렸다면 신윤복의 〈월하정인〉은 은밀하며 정적인 순간을 묘사한 작품이다. 그림은 눈썹달이 은은하게 내리비치는 야심한 밤, 모퉁이 담벼락에 젊은 남녀가 만나는 찰나를 그리고 있다. 여인은 쓰개치마를 하고 자주색 저고리와 옥색 치마, 비단신을 신고 있는데 치마 끝은 살짝 올려 입었다. 속곳이 보이게 하여 에로틱한 느낌을 자아낸다. 전형적 조선 시대의 미인인 이 여인은 당시의 패셔니스타라고 볼 수 있다. 하지만 그림 속 여인의 표정이 썩 밝지 않다. 남성이 늦었기 때

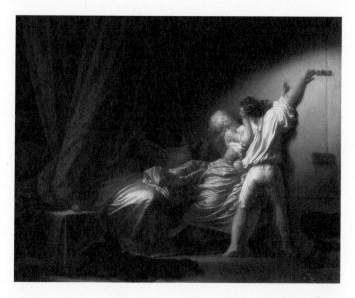

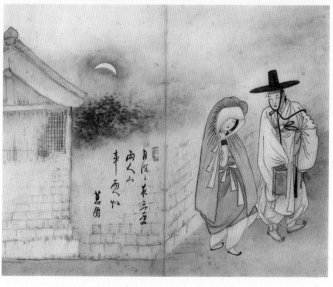

▲ 프라고나르 - 빗장(1777~1778)
▲ 신윤복 - 월하정인(1793)

문일 것이다. 여인을 기다리게 한 남성은 미안한 마음에 무언가 건네는 몸짓을 취한다. 그림 한편에는 "달빛이 침침한 한밤중 두 사람의 마음은 두 사람만이 안다."라는 짧은 문구가 쓰여 있다.

멘델스존의 〈피아노 트리오 1번〉은 두 작품의 감정선과 비슷한 느낌을 주고 있다. 1악장의 남성적인 첼로 도입부와 이어지는 여성스러운 바이올린 그리고 피아노와 함께 격정적으로 이어지는 주제 멜로디는 프라고나르의 〈빗장〉을 연상시킨다. 피아노로 고요하게 시작하는 2악장은 바이올린과 첼로가 어느샌가 들어와서 조용히 대화를 주고받는다. 밤의 분위기를 만드는 피아노와 그것을 깨지 않으려는 두 현악기의 대화는 마치 〈월하정인〉 속 남녀를 그려낸 듯하다. 아름답고 밝게 마무리되는 2악장은 〈월하정인〉 속 두 남녀의 결말과 비슷하지 않을까.

## 노래 날개 위에

어린 시절부터 셰익스피어를 탐독했던 멘델스존은 문학적 이해와 소양이 남달랐다. 그가 당대 최고의 시인인 하이네(Heinrich Heine)의 시집에서 영감을 받아 작곡한 곡은 가장 사랑받는 독일 가곡 중 하나가 되었다. 바로 〈노래 날개 위에〉인데 이 곡은 유토피아의 아름다움을 노래한 작품이다. 유토피아란 그리

스어의 ou(없다), topos(장소)의 조합어로 '어디에도 없는 장소' 즉 모두가 행복한 이상향을 말한다.

호모 루덴스에게 유토피아란 무엇일까? 화가에게는 캔버스가, 작곡가에게는 오선지가, 연주자에겐 바로 악기가 유토피아로 이끄는 도구가 아닐까 싶다. 어쩌면 지금 시대는 멘델스존, 프라고나르 그리고 신윤복이 꿈꿔왔던 유토피아일 수 있다. 언젠가 만난 첼리스트 요요마는 이런 말을 들려줬다.

"행복한가? 바로 지금 행복할 수 없다면, 앞으로도 행복할 수 없다."

이 음악과 함께 하길

멘델스존의 피아노 소품 〈무언가〉는 안드라스 쉬프(András Schiff)의 연주를 추천하고 싶다. 전곡은 아니지만, 첼리스트 미샤 마이스키(Mischa Maisky) 연주 또한 훌륭하다. 〈피아노 트리오 1번〉은 보자르 트리오(Beaux Arts Trio)의 선율로 듣기를 권한다. 특히 현재 멤버들과 함께한 2004년도 발매본이 명반이다.

_____

* 로코코: 18세기 프랑스에서 생겨난 예술 형식이다. 귀족 계급이 추구한 사치스럽고 우아한 성격 및 유희적이고 변덕스러운 매력을 드러낸다. 그러나 동시에 부드럽고 내면적인 성격을 지닌다. 바로크와 닮았으나 좀 더 화려한 색채와 섬세한 장식이 특징이다.

침묵은 그만큼 정확한 것이다

*Schumann*

*Rothko*

# 슈만과 로스코

1986년 봄, 60년 만에 고국으로 돌아온 20세기 최고의 피아니스트 호로비츠(Vladimir Horowitz)는 자신의 마지막 앙코르곡으로 로베르트 슈만(R. Schumann)의 〈트로이메라이〉를 연주했다. 이 곡을 들은 나이 지긋하신 청중 몇은 눈물을 흘렸고, 이 장면은 모스크바 공연 실황에 고스란히 녹화되었다. 이후 호로비츠는 고국으로 돌아오지 못하고 타지에서 생을 마감했다.

호로비츠와 같이 러시아계 유대인 출신이면서 미국을 중심으로 활동한 화가 마크 로스코(Mark Rothko)는 우리에게도 익숙한 추상화가로 알려져 있다. 사실 로스코의 그림은 추상적 화풍을 띄고 있지만, 그 자신은 추상화가로 불리기를 거부하였다.

미국의 한 내셔널갤러리에서는 흥미로운 설문을 진행했는데 '미술작품을 보고 눈물을 흘린 적이 있는가?'라는 질문이었다. 그렇다고 대답한 응답자 중 70퍼센트가 이 작가의 작품을

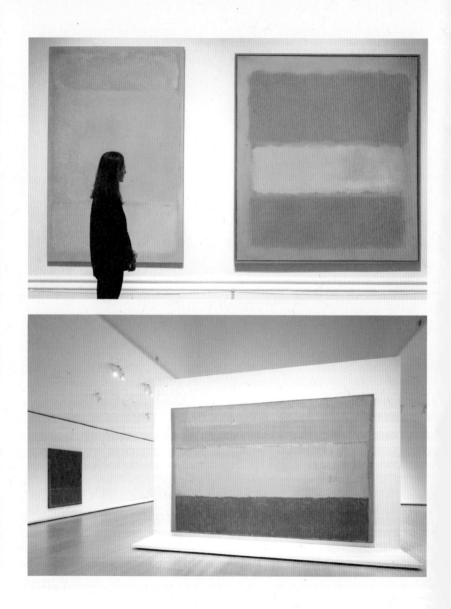

▲ 구겐하임 뮤지엄에 전시된 로스코의 작품

보고 눈물을 흘렸다고 했는데 그가 바로 로스코이다. 슈만의 음악과 로스코의 그림은 우리의 마음을 오묘하게 움직인다. 단순한 눈요기와 귀 호강으로 끝나는 표면적 감각이 아닌 마음 깊숙한 곳을 건드리는 그 무엇이 있다.

## 이성에서 감성으로, 의식에서 무의식으로

과학자들에 따르면 인간 행동의 90퍼센트는 무의식이 정한다. 우리는 꽤 이성적인 존재라고 생각하지만, 실상 감정과 무의식의 지배를 받는 경우가 훨씬 많다는 것이다. 무의식의 욕구는 예술가에게 작품을 창작하게 만드는 가장 중요한 내적 동기이다.

슈만과 로스코는 정형화된 소통 방식에서 벗어나 감정의 표출을 통해 감상자와 직접적으로 소통했다. 슈만은 고전에서 낭만으로 옮겨가는 시기에 태어나 낭만주의를 대표하는 음악가가 되었다. 고전주의는 정형화된 형식과 질서, 균형과 조화의 가치를 최우선으로 하며 인간의 지성과 이성적인 면에 초점을 맞춘다. 반면 낭만주의는 자신의 감정에 솔직하며 불확실성이 가득한 자연과 개인의 창의성을 기반으로 인간 내면의 감성적인 면에 초점을 맞춘다. 시대적 요구로 19세기 초 클래식 음악은

낭만주의를 꽃피운다. 이때 슈만은 자신의 음악세계를 구축해 가며 낭만주의를 대표하는 음악가가 되었다.

화가 로스코가 처한 시대적 상황은 슈만과는 다르지만, 그는 점점 복잡해지며 기교에 집중하는 기존 현대 미술의 소통 방식에 회의를 품었다. 점, 선, 면을 통한 이성적인 접근이 아닌 색상을 이용해 감상자와 교류했다. 그의 작품은 관객의 무의식에 내재된 감정을 건드리는 방식에 초점을 맞추었다고 볼 수 있다. 자신의 작품과 관객 사이에 형식적인 방해물을 없애고자 시도한 점이 슈만과 로스코의 공통점이라고 할 수 있다. 이성보다 감성, 의식적 사고에서 무의식으로의 접근이 그들만의 소통 방식이라고 볼 수 있는데 그렇다면 그들이 도구로 사용한 예술적 언어는 무엇일까?

## 문학과 색 덩어리

슈만의 음악 언어는 문학적 감수성에서 나왔다고 볼 수 있다. 반면 로스코의 언어는 극도로 명료화되고 단순화된 색채이다. 두 예술가는 자신만의 언어를 통해 관객에게 메시지를 전달한다.

먼저 슈만의 예술적 언어를 이해하기 위해서는 그의 어린

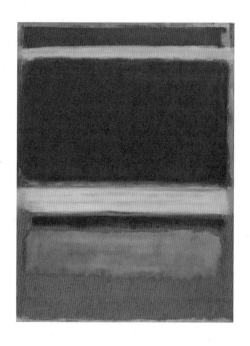

시절에 대해 알아야 한다. 슈만의 아버지는 서점을 운영하며 출판업에 종사했다. 그리고 종종 번역가로도 활동하며 영국의 바이런(George G. Byron) 등 유명 시인의 작품을 독일어로 번역하는 일을 했다. 10살이 조금 넘은 어린 나이의 슈만도 아버지 일을 도와 교정을 보거나 일부 항목을 집필하는 등 문학적 소양을 키워나갔다. 슈만은 15살에 자서전, 10대 후반에는 「시와 음악의 밀접성에 대해」라는 논문을 발표했는데 그의 문학적 소양은 이런 가정환경으로부터 나왔다. 시인을 꿈꾸던 그는 고등학교 졸업

▲ 구겐하임 뮤지엄에 전시된 로스코의 작품

후 뮌헨에서 시인 하이네를 만났다. 후에 하이네의 시집 중 〈리더크라이스〉, 〈시인의 사랑〉 등은 가곡으로 재탄생되었다. 특히 시와 음악의 결합이라 볼 수 있는 가곡은 슈만이 클라라와 결혼하던 1840년, 수많은 작품이 세상에 나왔다. 혹자들은 이 시기를 '가곡의 해'라고 부르며 슈만의 음악 생애 중 빛나는 한때로 기록하고 있다. 이후 그의 음악에서 문학은 작품을 이해하기 위한 필수 요소 중 하나가 되었다.

로스코의 예술적 언어 또한 그를 둘러싼 시대적 환경과 관련 있다. 피카소의 입체파와 마티스의 야수파는 다양한 실험을 통해 여러 사조를 낳았는데 뒤샹으로 대표되는 다다이즘(Dadaism)이나 추상주의도 그들로부터 나왔다고 볼 수 있다. 반이성, 반도덕, 반예술을 표방한 사조인 다다이즘과 초현실주의는 로스코가 자신의 내면에 더욱 집중하게 만들었다. 초창기 그의 작품을 보면 초현실주의 영향도 느껴진다.

인간 감정을 주제로 새로운 예술세계를 모색하던 그에게 '색 덩어리'라는 도구는 자신의 작품을 완성시키는 중요한 재료였다. 그림 속 크고 모호한 경계의 색 덩어리들은 마치 살아 있는 유기체처럼 서로 다양한 색채 관계를 이루며 거대한 드라마를 만들어낸다.

로스코의 어시스턴트들에 따르면 그가 색상의 명료함과 단순함, 뉘앙스의 표현을 위해 0.1센티미터의 오차도 허락하지

않았다. 즉 감정의 동요를 불러일으키는 거대한 색 덩어리의 조합은 그의 예술을 이해하기 위한 중요한 언어이자 핵심이라고 볼 수 있다. 슈만과 로스코의 작품은 우리에게 직접적이며 감성적으로 다가오지만, 그들의 예술적 언어는 이성적이며 수없는 지적인 도전 끝에 태어난 결과물인 것이다.

## 드라마

드라마(Drama)는 '행동한다'라는 뜻을 지닌다. 다른 말로는 미메시스, 즉 인간 행위의 모방을 통한 서사 구조를 지닌 극으로 정의된다. 드라마와 같은 서사적 흐름은 슈만과 로스코의 예술 세계의 정수라고 할 수 있다. 이야기꾼이기도 한 슈만은 그의 가곡에서만 그 심성을 드러내지 않는다. 특히 그의 표제 음악들은 듣는 이로 하여금 문학적 상상력을 자극한다. 심포니 1번 〈봄〉을 포함하여 초기 피아노 연곡 〈카니발〉, 〈크라이슬레리아나〉, 〈나비〉, 〈다비드 동맹춤 곡집〉 등은 모두 문학을 배경으로 한다. 하나의 스토리로 구성된 건 아니지만, 〈어린이 정경〉 또한 그의 문학적 재능이 잘 드러난 곡으로 볼 수 있다.

로스코 역시 이야기꾼으로서 작품 속 자신의 스토리를 잘 풀어낸다. 그는 자신의 작품을 '드라마', 그림 속 형태들은 '연

기자'라고 하였다. 작품 안에 시간성을 부여하여 관객들의 자발적 몰두를 유도하였고 색 덩어리 안에서 느껴지는 비극과 황홀, 숙명, 파멸 같은 원초적 감정을 활용하여 관객과 소통하고자 하였다.

## 실존과 위로

두 예술가가 작품을 통해 궁극적으로 추구하려 했던 것은 무엇일까? 그들 삶에 스며든 정신 분열 증세 혹은 우울증은 둘의 예술세계를 이해하는 데에 중요한 단서이다. 환청과 환각에 시달렸던 슈만은 유작이 된 〈유령변주곡〉을 작곡한 후 라인강에 투신했다. 다행히 구조된 슈만은 정신 병원에 입원하게 되고, 아내 클라라와 제자 브람스의 극진한 간호를 받았지만 2년 뒤 세상을 떠나고 만다.

우울증과 항우울제 중독을 앓고 있었던 로스코 역시 빨간 피로 물든 것같은 유작을 남기고 자신의 작업실에서 삶을 비극적으로 마무리했다. 내면 세계를 찾아 여행하던 그들의 삶에서 예술은 극복하고자 했고, 위로하고자 했던 자신이었을 것이다. 니체 철학에 심취했던 로스코는 인간 실존에 대한 깊은 성찰을 하고자 하였다. 아마도 실존과 위로. 두 예술가를 설명하는 단어

▲ 로스코 − 무제(1970)
스스로 삶을 마감하기 전 마지막 작품

가 아닐까? 로스코는 이같이 말했다.

"침묵은 그만큼 정확한 것이다."

침묵하며 그들의 작품을 감상할 때 한 인간의 고통과 고뇌, 사랑과 행복을 느낄 수 있지 않을까? 어쩌면 우리는 그들이 작품을 통해 받았던 위로를 우리 자신에게서 찾을 수 있을 것이다.

이 음악과 함께 하길

슈만의 피아노 작품집은 알프레드 브렌델(Alfred Brendel), 마리 조앙 피레즈(Maria João Pires), 백건우의 연주를 들어보시길. 〈시인의 사랑〉 등 가곡집은 피셔 디스카우(Dietrich Fischer-Dieskau)와 프리츠 분덜리히(Fritz Wunderlich)의 목소리를 권한다.

전통을 지렛대 삼아 혁신을 추구하다

*Brahms*

*Turner*

# 브람스와 터너

　연주자에게 요하네스 브람스(Johannes Brahms)의 음악은 언제나 고도의 집중력을 요구한다. 그의 음악은 고전의 탄탄한 기반 위에 낭만의 색채가 짙게 깔려 있다. 그도 그럴 것이 브람스가 존경하는 음악가가 바로 베토벤이었으며 스승은 슈만이었기 때문이다. 고전의 정점인 베토벤과 낭만의 선두에 선 슈만은 브람스의 음악세계 형성과 발전에 지대한 영향을 미쳤을 것이다. 바로 이런 두 요소에서 비롯됐다고 볼 수 있는 브람스의 음악은, 그러나 존경하는 베토벤과는 사뭇 다르다. 스승인 슈만 혹은 시대적 흐름의 영향 때문일 수도 있는데 좋으면 좋고 싫으면 싫다고 말하는 베토벤의 음악과 달리 브람스의 음악은 오랜 기간 묵묵히 진득하게 말하는 느낌을 준다. 브람스의 음악에서 느껴지는 에너지는 베토벤의 음악처럼 강약 대비가 확실한 느낌은 아니다. 그러나 또 다른 강렬함과 여유가 있다.

영국이 사랑하는 화가 윌리엄 터너(J. M. William Turner)의 그림에서도 브람스의 그런 에너지와 감각을 느낄 수 있다. 변화무쌍한 바다를 주제로 그린 터너의 작품을 보고 있으면 브람스 음악이 건네는 낭만적인 감각 또한 느껴진다. 평생 독신이었던 둘의 작품에서 서로 공유되며 인식되는 요소는 어떤 것이 있을까?

## 열정과 광기

예술가에게 열정과 광기는 마치 종이 한 장 차이와 같다. 열정은 작품을 만들기 위한 필수 동력과도 같지만, 그 자체로 필요 충분조건이 되지 못한다. 대작이 나오기 위해선 단순한 열정 이상의 영감과 그 무엇이 필요한데 혹자는 그것을 광기라고 한다. 브람스의 교향곡과 협주곡을 듣고 있으면 느린 악장, 특히 2악장에서 그의 순수함과 아름다운 화성이 귓가에 매혹적으로 다가온다. 브람스는 친분이 깊었던 드보르자크(A. Dvořák)에게 보내는 편지에 이렇게 적었다.

"우리가 모차르트처럼 작곡할 수는 없지만, 적어도 그처럼 순수하게 작곡하도록 노력합시다."

그가 음악을 대하는 태도는 순수하다. 개성이 뚜렷한 여러 악기를 심포니라는 캔버스 안에서 조화롭게 이끈다. 하지만 조

▲ 터너 – 바다 위의 어부들(1796)

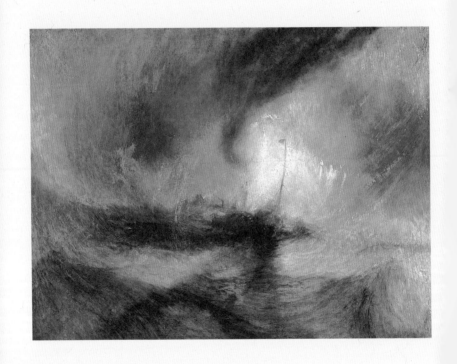

▲ 터너 – 눈보라(1842)

용함이 지나가고 마지막 클라이맥스 악장에 다다르면 휘몰아치는 듯한 강렬함이 인상적이다. 결국 이성적 판단을 따라 계획적으로 곡 전체를 통제하면서도 열정과 광기 사이의 한 끗 차이가 느껴지게 구성한다.

폭풍우 치는 바다를 그리고 싶었던 터너 또한 광기라고 부를만한 열정이 작품 속에 드러난다. 폭풍이 매섭게 휘몰아치는 밤, 바닷가에 간 그는 어느 어부에게 날이 밝을 때까지 갑판에 자신을 묶어달라 부탁하고 폭풍우를 경험한다. 그의 나이 67세였다. 그렇게 해서 탄생한 작품이 〈눈보라〉인데 바다의 거침과 무자비함, 온화함, 물과 하늘의 다양한 빛깔 등을 느낄 수 있다. 하지만 무엇보다도 작품의 거대한 스케일은 그가 경험하지 않았다면 결코 표현되지 못했을 것이다. 결국 두 예술가는 열정 그 이상의 무엇을 작품으로 표출한다는 점에서 참 많이 닮았다.

## 외골수와 완벽주의

보통 외골수라고 하면 '한 가지에만 매달리는, 편협하고 융통성 없는 사람'을 칭한다. 그러나 예술가에게 외골수란 깊은 사색을 통해 자신만의 예술세계를 펼치기 위한 하나의 성향으로 이해될 수 있다. 외골수적인 면모는 예술가 자신의 개인적인 아

품을 극복하거나 당대의 틀을 깨기 위해서 혹은 고독을 승화시키기 위한 기질로 작용한다. 즉 그들이 작품에 더욱 몰입하게 만들어준다. 그리고 그것은 때때로 완벽주의적인 성향으로 변형되기도 한다. 브람스와 터너에게도 외골수적 완벽주의 성향이 있는데 작품에 온전히 그 성향이 드러난다.

어린 시절 재능이 넘쳤던 브람스는 11살부터 작곡을 시작했다고 알려져 있다. 하지만 그가 남긴 작품은 생각보다 많지 않다. 스승 슈만으로부터 베토벤을 이을 작곡가라고 기대를 받으며, 작품 완성에 대한 부담감이 발목을 잡은 것이다. 그의 첫 교향곡은 15년에 걸쳐 완성됐으며 공식적인 첫 현악 4중주 곡이 나오기까지 약 20곡이 파기됐다. 브람스의 완벽주의 성향이 잘 드러나는 대목이다. 〈바이올린 소나타〉 역시 완성되기 전 많은 작품이 파기됐는데 그중 멘델스존의 친구이자 유명 바이올리니스트인 다비드(Ferdinand David)나 레메니(Ede Reményi)가 연주한 소나타도 포함돼 있었다.

터너 또한 작품 생활을 한 60여 년 동안 2천여 점의 회화와 만9천 점 이상의 스케치를 남겼다. 스케치가 작품보다 열 배 가까이 많다는 점은 하나의 작품이 나오기까지 얼마나 많은 시도가 있었는지 알려준다. 터너는 괴테의 『색채론』과 19세기에 발전하고 있던 광학에 큰 관심이 있었다. 빛과 색채에 관한 탐구와 연구가 심화될수록 그림은 점점 단순해지며 추상화됐다. 때

론 평론가들로부터 거친 비난과 조롱을 당하기도 했다. 심지어 그를 비꼬는 연극까지 초연됐지만, 확신에 찬 터너는 원하는 결과물을 얻기 위해 계속해서 시도하고 노력했다. 이런 터너의 완벽주의적 성향은 당대 최고 예술 평론가인 존 러스킨(John Ruskin)으로부터 찬사를 받았다. 이후 그의 작품은 영국인들로부터 많은 사랑을 받았으며 그를 국민화가의 반열에 올려주었다.

## 전통과 혁신

전통을 따르느냐 새로운 물결에 편승해 혁신을 이루느냐는 모든 예술가의 고민일 것이다. 전통을 따르자니 고리타분해지기 쉽고, 새로운 시도를 하자니 설득력을 지니기 어렵기 때문이다. 간혹 새로우면서도 설득력 있는 예술세계를 드러내는 이들이 있지만, 역사를 반추해 보면 그들은 시대를 '너무' 앞서 태어난 경우가 많았다. 그런 면에서 브람스와 터너는 현대의 예술가들이 눈여겨볼 만한 롤 모델일 수 있다.

'옛것을 익히고 그것을 미루어서 새로운 것을 앎'이라는 뜻의 온고지신(溫故知新). 브람스와 터너는 이 고사성어에 아주 잘 어울리는 예술가라고 볼 수 있다. 브람스의 음악을 두고 20세기가 낳은 지휘자인 푸르트뱅글러(Wilhelm Furtwängler)는 "빈 고전파의

마지막 음악가라 해도 틀린 말이 아닐 것이다."라고 했다. 심지어 바그너(R. Wagner)는 '전통에 갇혀 있는 인재'라고 평했다. 그만큼 그의 음악적 스타일은 당대 소나타 형식이나 대위법에 충실한 고전주의를 온전히 따르고 있었다. 하지만 브람스의 음악 속에는 시대를 반영한 낭만적인 요소들이 적절히 내재해 있었다. 낭만파의 거장, 슈만의 제자답게 고전주의 형식을 지키면서도 낭만주의 정서를 결합해 개성 있는 곡들을 만들어냈다.

터너 또한 전통적인 기법을 유지하며 자신만의 화풍을 발전시켰다. 초창기 그는 르네상스와 바로크 대가들인 라파엘로 (Raffaello Sanzio), 푸생(Nicolas Poussin), 로랭(Claude Lorrain) 등의 그림들을 모사하면서 학습했다. 대가들의 영향은 그의 초기 작품에서도 잘 나타난다. 특히 터너는 르네상스의 천재 화가 라파엘로를 무척 존경했다. 터너의 〈바티칸에서 바라본 로마〉에는 라파엘로가 그려져 있다. 터너의 라파엘로를 향한 존경심과 그의 걸작으로부터 받은 영감이 작품에 담겨 있다. 전통적인 기법을 익힌 이후 그는 빛과 색채에 몰입했으며, 여러 실험을 통해 '빛은 색이고 그림자는 빛의 결핍'이라는 자신만의 확고한 결론에 도달했다. 이후 그의 작품은 자연의 변화무쌍함을 고스란히 느낄 수 있는 바다를 만나며 독특한 화풍으로 진화되었다. 브람스와 터너의 예술세계를 정의하자면 '전통을 지렛대 삼아 혁신을 추구했던 예술가'라고 할 수 있다.

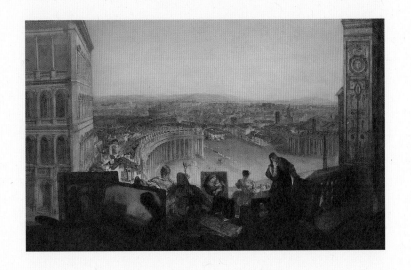

▲ 터너 – 바티칸에서 바라본 로마(1820)

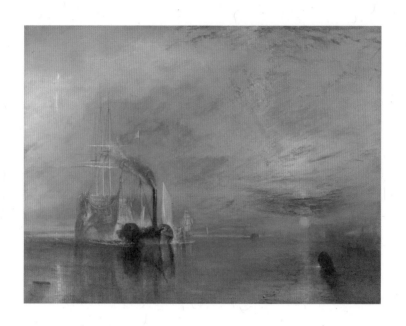

### 레퀴엠과 테메레르

브람스의 〈레퀴엠〉과 터너의 〈전함 테메레르〉는 두 예술가
의 정신을 고스란히 보여 주는 작품이다. 독일어로 쓰여서 '도이
치 레퀴엠(Ein Deutsches Requiem)'이라고 불리는 브람스의 〈레퀴엠〉
은 인간 정신의 숭고함과 끝을 알 수 없는 깊이, 아름다움을 음
악으로 승화시키고 있다. 터너의 〈전함 테메레르〉 또한 트라팔
가르 해전 당시 영국인들의 마음속 애국심을 고취 시켰던 테메
레르 호의 해체를 소재로 한다. 결국 영원한 것은 없다는 메시

▲ 터너 - 전함 테메레르(1839)

지와 사라져가는 것에 대한 회한의 감정을 불러일으키는 역작
이다.

브람스와 터너는 바흐나 고흐처럼 후세에 의해 더욱 높은
평가를 받은 인물이 아닌 활동 당시에도 사회적 명예와 성공을
거둔 예술가였다. 브람스는 비엔나 악우회(Musikverein)를 이끌며
음악계에 많은 영향력을 행사했고, 터너는 최연소 왕립미술원
정회원이었다. 그들은 자신들의 예술로 사회와 후세에 많은 유
산을 남겼다. 브람스의 음악은 드보르자크를 거쳐 엘가(E. Elgar)와
쇤베르크(A. Schönberg)에게까지 영향을 끼쳤다. 터너의 그림 또한
런던에서 그의 작품을 보고 충격을 받은 모네(C. Monet)에 의해 인
상주의(Impressionism) 탄생의 촉매제가 되었다. 앞서 말한 두 작품
은 후대 예술가들에게 나아갈 길을 제시해 주고 있다.

**이 음악과 함께 하길**

브람스의 음반은 모던 레코딩도 좋지만, 올드 레코딩을 소개하고자 한다. 지휘자 카
를 뵘(Karl Böhm)은 푸르트뱅글러가 타계하자 이제 "브람스는 누가 지휘하지."라고 한
탄한 바 있다. 심포니 전곡과 〈레퀴엠〉은 푸르트뱅글러의 음반을 들어보길. 베토벤
보다 뛰어나다고 평가받는 피아노 실내악곡은 리히터(Sviatoslav Richter)와 보로딘 콰르
텟을, 바이올린 콘체르토는 지오콘다 드 비토(Gioconda de Vito)의 연주를 권한다.

예술가를 제한하는 것은 범죄다

Paganini
Schiele

# 파가니니와 실레

혁신은 발상의 전환으로부터 나오고, 발상의 전환은 익숙함에서 벗어난 유연한 사고를 기반으로 한다. 번뜩이는 사고의 파편들은 종종 생경함과 기괴함으로 다가오는데 일반적으로 이를 '그로테스크(Grotesque)'라고 한다. 이 단어는 작은 동굴이라는 이탈리아어 '그로토(Grotto)'와 어떤 경향을 뜻하는 '에스쿠에(Esque)'의 합성어에서 비롯됐다. 고대 로마가 남긴 문화유산이나 동굴 유적에서 볼 수 있는 독특하고 희귀한 패턴을 '그로테스크'라고 부르기 시작하면서 그 의미가 굳어졌다. 이후 그로테스크는 예술의 한 사조를 뜻하는 단어로 쓰이기 시작했는데, 특히 시대 격변기에 이 단어가 자주 등장한다. 이 시기에는 기존과는 다른 이질적 요소의 세계관이 과거와 미래의 연결고리 역할을 하기 때문이다. 또 그로테스크는 아주 특별한 예술가들의 독특한 작품세계를 칭하기도 한다.

니콜로 파가니니(Nicolo Paganini)는 산업 혁명과 프랑스 혁명 등 변혁기인 19세기 초에 활동한 바이올리니스트 겸 작곡가이다. 에곤 실레(Egon Schiele) 또한 스페인독감으로 인한 팬데믹과 1차 세계대전이 덮친 격랑의 시기인 20세기 초에, 짧지만 불꽃같은 예술혼을 꽃피운 화가이다. 당대에 신선한 충격을 안겨준 그로테스크한 두 명의 예술가는 현재 우리에게 어떤 메시지를 던지고 있는 걸까?

## 작은 이교도

19세기, 전 유럽에 센세이션을 일으키며 악마에게 영혼을 팔았다고까지 알려진 바이올리니스트. 그가 바로 제노바(Genoa) 출신의 파가니니이다. 그의 성(姓)인 파가니니는 '작은 이교도'라는 뜻이다. 고향 제노바는 이탈리아 서북부의 해안 도시로 한때 해상 무역이 활발했던 도시 국가였다. 지금도 인구 10만 명 이상의 항구 도시이며, 콜럼버스 역시 여기 출신이다. 아마도 새로운 것에 대한 탐미와 열정이 제노바 사람들의 유전자에 새겨져 있는 듯하다. 바이올리니스트에게는 원흉(?)과 같은 존재인 파가니니는 바이올린으로 할 수 있는 표현법과 기교를 극한으로 끌어올린 예술가이다.

19세기 초, 당시에는 음악이 특권 계층만을 위한 유희 수단에서 대중에게까지 넓혀지는 시기였다. 이러한 시대적 요구와 제노바의 지역적 특징은 파가니니라는 독창적이면서 독보적인 예술가의 탄생으로 이어졌다. 그가 나타나기 이전의 바이올린은 다양한 음역과 음색에 대한 실험보다는 아름다운 선율을 강조했다. 고전적인 미의 형식에서 벗어나지 못하고 있었던 것이다. 물론 선배 음악가들인 코렐리(Corelli)와 비발디, 타르티니(Tartini) 등이 바이올린의 표현 기교를 발전시켜 왔지만, 파가니니만큼의 혁신을 이루었다고 보기는 어렵다.

이전까지는 시도조차 할 수 없었던 왼손 피치카토(Pizzicato)*, 손가락 끝의 아주 섬세한 감각을 이용한 더블 하모닉스(Double harmonics), 활의 유연성을 살린 긴 패시지(Passage)**의 슬러 스타카토(Slur Staccato)*** 등 파가니니가 바이올린 기교 발달에 미친 영향은 실로 혁명에 가까웠다. 그는 동물의 울음, 종소리, 인간의 목소리 등 모든 소리를 바이올린 안에서 표현하고자 했으며 그것을 자신만의 음악적 아이디어로 승화해 대중에게 다가갔다. 오

페라 마니아인 그는 서정적이면서도 때때로 기지가 넘치고 유
머러스하며 서사도 느껴지는 선율을 작품에 담아냈다. 한 번
도 느껴 보지 못한 바이올린의 마성에 빠진 사람들은 그의 연주
와 음악에 열광했다고 한다. 그의 인기는 지금으로 치자면 최고
의 팝스타와 같은 위치였다고 할 수 있다. 파가니니의 삶에서 빛
과 그늘의 시기를 함께했던 명기(名器) 과르네리 델 제수(Guarneri del
Gesu)는 그의 사후, 유언에 따라 제노바 시청에 보관돼 있다. 소리
가 크고 강건해서 '대포(Il Cannon)'라는 애칭이 붙은 이 악기는 파
가니니 콩쿠르 우승자에게 연주 기회가 주어진다.

실레

비엔나의 레오폴드 박물관(Leopold Museum)에 가면 근현대 오
스트리아의 주요 화가들의 그림을 만날 수 있다. 그중 2백여 점

▲ 과르네리 델 제수

이상이 실레의 것이다. 그의 작품은 가장 중요한 컬렉션에 속해 있는데 실레의 섬세한 드로잉을 보고 있으면 불과 28세에 요절했다는 사실이 참으로 안타깝다. 그의 그림을 처음 본 사람들은 기괴하면서 에로틱하고, 어두침침한 그로테스크적인 느낌을 받는다.

유년 시절부터 타고난 재능을 지니고 있었던 실레는 16세에 일찌감치 비엔나 미술대학에 입학하였으나 보수적인 교수들과 학풍에 의해 그다지 인정받지 못했다. 한 가지 흥미로운 사실은 다음 해인 1907년에 히틀러도 입학시험을 봤으나 낙방했다는 것이다. 히틀러가 만약 미대에 입학해 화가의 길을 걸었더라면 세상은 어떻게 되었을까? 역사의 아이러니가 아닐 수 없다.

보수적이고 전통의 중시를 요구하는 학교는 창의적이며 새로운 시도를 추구하는 실레와 맞지 않았다. 학교를 떠난 그는

▲ 실레 - 고개를 숙인 자화상(1912)(좌)
▲ 실레 - 죽음과 소녀(1915)(우)

이후 멘토로 알려진 클림트(G. Klimt)를 만나 영향을 받는다.

　　또 동료 화가 코코슈카(Oskar Kokoschka)와 교류하며 영향을 주고받았지만, 실레는 곧 자신만의 길을 걷는다. 금기시된 주제를 과감하고 파격적으로 표현하는 그의 그림은 보수적인 비엔나 화단에 큰 충격을 주었다. 새로움을 추구하던 클림트도 넘지 못했던 전통적인 미의 기준을 실레는 과감히 정면 돌파한 것이다.

　　20세기 초는 오스트리아 제국의 위기와 함께 오랫동안 유지돼오던 서구의 전통 가치들이 새로운 저항과 도전을 받는 시기였다. 특히 프로이트의 정신 분석학 이론은 새로운 학설로 유행하며 성(性)을 주제로 한 다양한 해석이 논의되기에 이르렀다. 실레의 그림이 예술과 외설, 타락과 위선 사이를 줄타기하는 것처럼 보이는 까닭도 세기의 전환이라는 시대적 굴레와 함께했기 때문일 것이다. 그의 비극적인 최후 또한 스페인독감으로 인

한 팬데믹과 그 궤를 같이한다. 실레는 이런 말을 남겼다.

"예술가를 제한하는 것은 범죄다. 그것은 태어나는 생명을 죽이는 것이다."

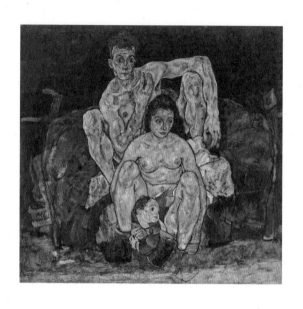

창의력

파가니니와 실레, 그들의 공통점 중 하나는 바로 시대를 앞서간 '과감한 창의력'이라고 볼 수 있다. 그들의 창의성은 어디서 온 것일까? 현대에 와서 예술의 범주는 넓어졌고 다재다능한 예술가가 넘친다. 그러나 막상 우리에게 영감을 주는 이는 소수

에 불과하다.

파가니니의 스타일과 음악은 당대 유수의 음악가들에게 많은 영향을 주었다. 슈만은 파가니니의 연주를 보며 피아노 치는 파가니니가 되고자 했으며, 당대 최고의 음악가인 리스트(F. Liszt)와 라흐마니노프(S. Rachmaninoff) 또한 파가니니로부터 영감을 받아 작품을 남겼다. 실레 역시 강렬한 표현과 개성 있는 스타일로 클림트의 표현주의를 완성하는 데에 한몫했다. 도발적이며 과감하게 인체를 그림에 담아낸 실레는 내면과 자아에 대한 진지한 탐구를 통해 욕망이라는 주제를 사회의 수면 위로 끌어올렸고, 이는 후대 작가들에게도 지대한 영향을 미쳤다.

빌 게이츠는 "하늘 아래 새로운 것은 없다. 단지 새로운 조합만이 있을 뿐."이라고 했다. 갑자기 '무'에서 '유'가 탄생하는 건 쉽지 않다는 뜻이다. 파가니니 또한 신체적으로나 음악적으

▲ 앵그르 – 니콜로 파가니니(1830)

로 타고난 부분이 있지만, 그에게 영감을 준 뒤랑(Frédéric Durand)이라는 바이올리니스트가 없었더라면 독특한 음악세계 구축은 어려웠을 것이다. 실레 또한 클림트라는 거대한 산이 없었더라면 그의 미술세계는 주목받지 못했을 수도 있다. 그들의 창의력이 돋보이는 까닭은 또 다른 새로운 아이디어로부터 영감을 받아 자신만의 것을 만들었기 때문이다. 즉 창의력은 멘토와 새로운 것에 대한 열정, 그것의 다양함을 받아들이는 유연한 사고를 기반으로 한다고 말해 준다.

## 다양성

스페인 마드리드의 프라도 미술관(Prado National Museum)에 가면 항상 붐비는 곳이 있다. 바로 벨라스케스(Diego Velázquez)의 작품

▲ 실레 - 포옹(1917)(좌)
▲ 실레 - 왼쪽 다리를 곧추세운 여인(1917)(우)

인 〈시녀들〉이 있는 곳인데 이 작품은 피카소나 보테로(Fernando Botero) 등 많은 후배 화가가 재해석하여 그릴 정도로 여러 예술가에게 영감을 주었다. 그림 중심에 마르게리타(Margaret Theresa) 공주가 있고, 벨라스케스는 그녀를 사랑스러운 눈빛으로 바라보고 있다. 마르게리타 공주는 유전병으로 22세에 요절했는데 근친혼을 하며 순혈주의를 추구했던 당시 합스부르크 왕가의 잘못된 관습이 부른 인재이다.

다양성을 추구하지 않고 다름을 인정하지 않으면 인간은 도태될 수밖에 없다. 획일화된 고인 물은 썩기 마련이다. 역사적으로 인류는 자가 분열하지 않고 다른 개체와 유전자를 교환하면서 진화해 왔다. 다름이 곧 나와 타인을 구분 짓고 인간을 고유한 존재로 만들어 주는 것이다.

파가니니와 실레, 두 명의 그로테스크한 예술가의 작품세

▲ 실레 - 꽈리 열매가 있는 자화상(1912)(좌)
▲ 실레의 사진(우)

계를 살펴보면 그들의 독보적인 창의력은 다름과 다양함을 받아들이는 유연한 사고에서 출발했다는 것을 알 수 있다. 1782년과 1890년, 한 세기가 넘는 터울이지만 같은 호랑이해에 태어난 두 명의 예술가. 그들은 편협한 사고를 경계해야 한다고 작품을 통해 역설한다.

이 음악과 함께 하길

파가니니의 〈카프리스 24번〉은 대중적으로 많이 알려져 광고와 영화음악에도 자주 사용된다. 뛰어난 연주자들이 정말 많지만, 전성기 루지에로 리치(Ruggiero Ricci)와 알렉산더 마르코프(Alexander Markov)의 연주를 추천한다. 파가니니의 〈협주곡〉은 리치와 기틀리스(Ivry Gitlis)의 연주를, 〈여러 소품들〉은 21세기의 파가니니로 불리는 카바코스(Leonidas Kavakos)의 연주가 훌륭하다. 파가니니가 직접 쓴 곡은 아니지만, 영감을 받아 작곡한 모음집 가운데 하나인 도이치 그라모폰의 '어 파가니니(A PAGANINIA)'라는 음반이 있다. 기돈 크레머(Gidon Kremer)가 연주한 음반이다. 크레머는 영화 〈슈만의 봄〉에서 파가니니로 잠시 출연해 〈카프리스〉를 연주하기도 했다.

---

* 피치카토 : 활을 사용하지 않고 현을 손가락으로 퉁겨 연주하는 주법이다.
** 패시지 : 즉 악곡 구조상으로는 중요 악상들 사이에 나타나는 교량 부분을 말한다. 넓은 의미로는 악곡의 짧은 부분을 칭하는 데에 쓰인다.
*** 슬러 스타카토 : 한 활에 여러 개의 음을 연달아 스타카토로 연주하는 것을 말한다.

문학은 예술을 빛나게 하리

Berlioz

Delacroix

# 베를리오즈와 들라크루아

19세기 초, 오스트리아의 재상 메테르니히는 나폴레옹이 뒤흔든 유럽의 권력 지형을 재편하고자 했다. 하지만 그의 주도로 비엔나에서 개최된 열강들의 회의는 시대 흐름에 역행하고 있었다. 영국과 프랑스, 독일의 전신인 프로이센, 그리고 합스부르크 가문의 오스트리아 제국과 러시아 제국이 주축이 된 이 체제는 표면적으로 전후 복구 문제와 유럽의 질서 확립을 내세우고 있었다. 하지만 속내는 달랐다. 서로의 균형과 견제를 통해 어느 한 세력이 강해지지 않도록 하고, 약소국에 문제가 발생할 경우 공동 대응한다는 게 골자였다. 이를 빈 체제 또는 메테르니히 체제라고 부르는데 어쩌면 이는 열강들이 이면에 간직하고 있는 두려움을 기반으로 하고 있었다고 할 수 있다.

루이 16세의 처형과 자유주의에 대한 요구를 경험한 유럽의 왕가와 귀족들은 구체제, 즉 나폴레옹 혁명 이전으로 모든 것

을 되돌리려고 했다. 하지만 각국의 복잡하게 얽힌 이해관계와 내부적 불협화음은 균열을 가져왔고 비밀경찰 도입과 언론 검열 등 시민을 억압하는 통치 방식의 도입으로 이어졌다. 이는 시대착오적인 판단이었다. 프랑스 혁명으로 자유주의와 내셔널리즘에 한 번 고취되었던 시민들은 이후 나폴레옹 시대를 거치며 자유, 평등, 박애의 이념이 더욱 뿌리 깊게 가슴속에 박혔다. 되돌릴 수 없는 비가역적 이념이 된 것이다.

한편 프랑스에서는 자유주의에 비교적 온건하던 루이 18세가 죽고 강경한 왕권주의자인 샤를 10세가 즉위했다. 이는 시민들의 곪았던 상처가 터지는 계기가 됐다. 1830년 7월 25일, 프랑스 왕이 출판과 선거의 자유를 박탈하고 하원을 해산시키자 시민들은 파리 시내에 바리케이드를 치고 농성에 돌입했다. 3일간 이어진 이 사건을 '7월 혁명'이라고 하는데 혁명의 성공으로 샤를 10세는 국외로 쫓겨난다. 그 유명한 소설 『레 미제라블』 등 많은 작품이 여기서 영감을 받아 탄생됐는데 음악과 회화 영역에서도 마찬가지였다. 혁명의 정신을 자신의 사상과 철학을 작품 속에 녹여낸 예술가들, 바로 루이 엑토르 베를리오즈(Hector Berlioz)와 외젠 들라크루아(Eugène Delacroix)가 그들이다. 특히 베를리오즈는 직접 총을 들고 혁명의 불길에 뛰어들었으며, 들라크루아 또한 그의 대표작 〈민중을 이끄는 자유의 여신〉을 통해 자신의 속내를 드러냈다.

　같은 시대를 살아온 두 예술가는 19세기 낭만주의를 대표하는 예술가로 뚜렷한 자신만의 예술세계를 구축했다고 평가받는다. 그들의 음악과 회화에서 드러나는 공통된 특징은 무엇일까?

## 낭만주의 – 자유로움과 유연함

　낭만주의는 18세기 후반 프랑스 혁명과 나폴레옹의 등장으로 인한 혼란스러운 유럽 정세 속에서 태동했다. 계속된 사회 불안은 일상으로부터의 도피와 공허, 불신, 정신적 피폐 등으로 이어졌고 이는 낭만주의 사조의 탄생에도 큰 영향을 미쳤다. 비

▲ 들라크루아 – 민중을 이끄는 자유의 여신(1830)

슷한 시기 절제와 형식, 질서를 중시한 신고전주의와는 다르게 직관적이고 서정적이며 동적인 낭만주의는 자유로운 사고를 통한 유연함이 특징이라고 볼 수 있다.

베를리오즈의 음악에서도 낭만주의의 자유로움과 유연함이 강하게 묻어난다. 영국의 음악학자인 러쉬튼(Julian Rushton)은 저서 『베를리오즈의 음악 언어』에서 "베를리오즈는 과거 어느 작곡가도 모델로 삼지 않았으며 그의 후배 누구에게도 모델이 되지 않았다."라고 설명한다.

그만큼 그의 음악은 독창적이며 자유로운 사고를 기반으로 한다. 기존 형식을 파괴하는 5악장의 〈환상교향곡〉 외에도 비올라가 협주 악기로 포함돼 있는 두 번째 교향곡 〈이탈리아의 해롤드〉 그리고 12개의 모음곡인지 4악장 형식인지 모호한 교

▲ 쿠르베 – 베를리오즈 초상(1850)

향곡 〈로미오와 줄리엣〉은 자유로우면서도 유연한 사고가 어떻게 작품으로 치환됐는지 잘 보여 준다. 〈로미오와 줄리엣〉은 넘볼 수 없는 기교와 자유로운 상상력을 지녔다고 평가받는 당대 최고의 바이올리니스트 파가니니에게 헌정됐다.

한편 들라크루아의 낭만주의는 작품 속 강렬한 색채와 세밀한 묘사를 통해 잘 드러나고 있다. 라이벌인 앵그르(Dominique Ingres)가 정밀한 묘사에 치중했다면, 들라크루아는 색상의 시각적 효과를 극대화해 장엄하며 웅장한 분위기를 연출했다. 자유롭고 유연한 화풍은 영국 화가 컨스터블과 터너에게 받은 영향이 크다고 볼 수 있다. 27살의 나이에 런던으로 건너간 들라크루아는 그곳에서 컨스터블, 터너, 로런스 경(Sir Thomas Lawrence)과 만나면서 많은 교류를 하게 된다. 특히 당대 가장 진보적 화가로 불렸던 컨스터블은 색을 세분화해 빛의 굴절과 반사를 표현하였는데, 프랑스 화단에서는 빛에 반짝이는 색상의 순수한 질감을 '컨스터블의 눈(Constable's Snow)'이라고 부르기도 했다. 그의 작업에 감탄한 들라크루아는 '컨스터블은 우리 미술의 아버지'라며 생동감 넘치는 색감 표현 기법을 자기 작품에 접목시켰다. 이후 그의 작품은 자신이 존경하는 루벤스의 화풍에서 느껴지는 자유로움 속 유연함 또한 지니게 됐다.

또한 들라크루아가 평생 써온 일기 속 삽화를 보면 단순한 선과 가벼운 채색만으로도 조화로운 구성과 수려한 소묘를 보

여 주는데 이 역시 틀에 갇히지 않은 그의 사고체계를 잘 나타낸
다고 할 수 있다.

## 문학적 상상력

　두 예술가에게 문학적 감수성과 상상력은 작품의 기반을
이루는 주요 요소 중 하나이다. 둘 모두 문학에 대한 깊이가 남
달랐으며 그들의 여러 작품은 실제 문학작품을 기반으로 하고
있다. 베를리오즈는 작곡가로 성공하기 전부터 음악 비평가이
자 이론가로 명성을 쌓았다. 교향곡 〈환상교향곡〉과 〈로미오와
줄리엣〉은 물론이고 오페라 작품에도 그의 문학적 깊이가 녹아
있다. 대서사시라고 할 수 있는 오페라 〈트로이의 사람들〉은 베
를리오즈의 최대 걸작 중 하나이다. 단테『신곡』에도 나오는 고
대 로마의 시인 베르길리우스(Vergilius)의 서사시 「아이네이아스」
를 토대로 작곡했는데 대본도 베를리오즈가 직접 썼으며, 총 분
량이 5막에 이르는 길고 장대한 작품이다. 그의 세 번째 오페라
인 〈베아트리스와 베네딕트〉 또한 셰익스피어의『헛소동』을 원
작으로 한다. 대본 역시 베를리오즈가 직접 썼다. 괴테의『파우
스트』에서 스물네 장면을 골라 만든 〈파우스트의 겁벌〉 또한 베
를리오즈가 오랜 시간 심혈을 기울여 작곡했다. 4명의 독창자와

어린이들을 포함한 합창, 관현악으로 이뤄졌으며 종종 오페라로
공연된다.

들라크루아 역시 어릴 적부터 괴테, 셰익스피어, 바이런 등
대문호들의 글을 항상 가까이했으며 예술론을 스스로 집필하기
도 했다. 그가 남긴 일기 또한 그의 예술에 문학이 얼마나 영향
을 끼쳤는지 잘 보여 주는 일례다.

초창기 작품인 〈화가의 초상〉과 〈단테의 배〉는 모두 문학을
모티브로 하고 있다. 〈화가의 초상〉 속 주인공은 월터 스콧(Walter
Scott)의 소설 『래머무어의 신부』의 레이븐스우드 혹은 셰익스피어
의 『햄릿』을 연기하고 있는 들라크루아 자신이다. 작품 〈단테의

배〉는 제목과 같이 『신곡』 지옥 편에 나오는 배를 타고 있는 단테와 선지자 베르길리우스의 모습을 묘사하고 있다.

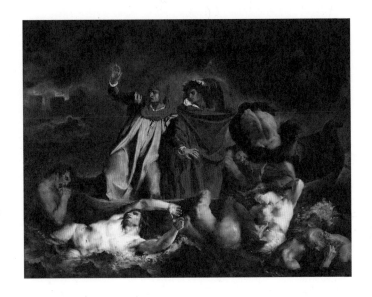

이외에도 바이런의 시에 심취해 그린 〈사르다나팔루스의 죽음〉, 괴테의 소설에서 영감을 받은 〈파우스트 석판화 연작〉, 부르봉 궁전 도서관에 그려진 〈알렉산드로스와 호메로스의 서사시〉 등 수많은 작품이 그의 문학적 상상력을 통해 창조됐다.

▲ 들라크루아 - 단테의 배(1822)

# 장엄함과 색채

베를리오즈와 들라크루아의 작품에서 드러나는 짙은 낭만성을 바탕으로 한 장엄함과 강렬한 색채는 우리에게 생동감 넘치는 에너지와 극적인 감동을 준다.

베를리오즈는 오케스트라의 거대한 편성과 대담한 관현악법, 생동감 넘치는 소리를 강조하며 듣는 이로 하여금 극적인 낭만에 빠지게 한다. 그는 나폴레옹 3세를 위한 대규모 오케스트라와 합창이 나오는 칸타타를 작곡했는데 이 작품을 가리켜 '거대한 스타일(En style enorme)'이라고 했다. 또 합창이 포함된 장대한 작품 중 〈레퀴엠〉과 〈테데움〉은 베를리오즈에게 종교에 얼마나 각별했는지 잘 보여 주고 있다. 그의 〈레퀴엠〉은 16개 이상의 팀파니*와 12개의 호른, 대편성 목관 파트로 이뤄져 있다.

라틴어로 '하느님, 우리는 주님을 찬양 하나이다'라는 뜻의 〈테데움〉 역시 거대한 편성으로 1855년 세계 만국 박람회에 초연된 기념비적인 작품이다. 어린이 합창단을 포함한 3중 합창과 오르간, 12대의 하프, 대규모의 오케스트라 편성을 특징으로 한다. 시작부터 귓가에 울리는 장대한 오르간과 오케스트라 소리가 마치 인간과 신의 대화를 떠올리게 한다. 클라이맥스에 이르러서는 화려하고 장엄한 분위기가 압권이다.

들루크루아의 여러 작품 또한 역사적 사실을 다룬 장엄 양

▲ 들라크루아 − 키오스 섬의 학살(1824)
▲ 들라쿠르아 − 알제리의 여인들(1834)

식(Grand Manner)을 잘 보여 주고 있다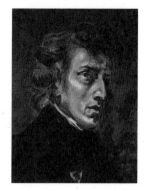
는 점에서 신고전주의 예술가인 다
비드(Jacques-Louis David)와 비슷하다. 하
지만 다비드의 화풍이 윤리적 이상
이나 정치적 견해를 대변했다고 한
다면 들라크루아의 화풍은 파토스적
이며 색채를 활용한 자유로운 상상
이 특징이라고 볼 수 있다.

들라크루아의 〈키오스섬의 학살〉, 루브르 박물관의 천장화
인 〈피톤을 무찌르는 아폴론〉, 〈사자 사냥〉, 〈알제리의 여인들〉,
〈민중을 이끄는 자유의 여신〉 등에는 그의 이러한 특성들이 잘
나타나 있다. 그림 크기만 봐도 압도적이다. 장엄함 안에 스며든
역동성은 보색의 적절한 배치와 음악적 운율성을 통해서도 잘
드러나는데, 이는 쇼팽과 파가니니의 자화상을 그린 들라크루아
가 문학뿐만 아니라 음악에도 조예가 깊었기 때문일 것이다.

## 사르다나팔루스의 죽음

아시리아 제국은 마지막 황제인 사르다나팔루스(Sardanapalus)
시절, 향락과 쾌락에 빠져 결국 메디아와 바빌로니아 연합군에

▲ 들라크루아 – 쇼팽의 자화상(1838)

포위당해 멸망했다. 당시 황제는 적들에게 왕궁이 함락되기 전 자신이 아끼던 모든 것들, 애첩과 동물을 죽이도록 명하고 스스로 불길 속에서 생을 마감했다고 한다. 물론 이는 사실과는 차이가 있을 것이다.

사르다나팔루스의 죽음에 관한 스토리는 고대 역사가인 크테시아스(Ctesias)나 디오로도스(Diodore de Sicile)의 역사서에서 그 기원을 찾을 수 있다. 그러나 여러 예술가의 영감이 된 것은 19세기 영국 시인 바이런의 시극 〈사르다나팔루스〉였다.

베를리오즈의 칸타타 〈사르다나팔루스의 죽음〉은 그에게 출세길을 열어준 로마대상 수상작이었다. 프랑스 정부가 구입한 들라크루아의 〈사르다나팔루스의 죽음〉은 루브르 박물관에 소장돼 있는 그의 대표작이다. 두 작품 모두 낭만주의의 박진감 넘

▲ 들라크루아 – 사르다나팔루스의 죽음(1827)

치는 역동성과 화려한 색채, 상상력으로 채워져 있다. 낭만주의를 대표하는 두 예술가에게 예술이란 무엇이었을까? 그것은 어떤 수단과 목적이 아니라 자유롭고 본능적이며 감각적인 열정이 아니었을까?

시인 보들레르(Pierre Baudelaire)는 들라크루아에 대해 이렇게 말했다.

"정열을 정열적으로 사랑한 화가."

혁명의 시대를 살아간 두 명의 예술가는 규제와 규범이 난무하고, 억압이 일상적인 시대에 '사르다나팔루스의 죽음'을 묘사하며 다가올 시대에 대한 희망을 드러냈다.

이 음악과 함께 하길

베를리오즈 스페셜 리스트라 할 수 있는 데이비스 경(Sir Colin Davis)의 연주를 추천한다. 오페라 〈트로이 사람들〉과 〈벤베누토 첼리니〉를 포함해 성악이 들어 있는 모든 곡과 교향곡 대부분을 녹음했다. 이외에도 대표작인 〈환상교향곡〉은 원전에 충실한 가디너(John Eliot Gardiner) 또는 야닉 세갱(Yannick Nézet-Séguin)이 지휘한 연주도 훌륭하다.

* 팀파니: 타악기 중 하나. 현대 오케스트라에서 빠질 수 없는 타악기로 음정을 조절할 수 있기 때문에 '유율 타악기'에 속한다.

내면의 소리를 키운 이방인의 삶

*Chopin*

*Gogh*

# 쇼팽과 고흐

인간은 상대방에 공감하며 그의 감정에 동화될 때 진정한 이해에 도달하며 타인을 설득할 수 있다. 상대방의 감정에 자신을 투영해 볼 때는 직관이 필요한데 '역할 바꾸기' 같은 상황극은 정신과에서 치료 목적으로도 널리 쓰인다. 철학자 베르그송(Henri Bergson)은 가장 중요한 통찰은 감정이입을 통해서만 가능하고, 절대적인 진리는 오직 직관으로 깨달을 수 있다고 했다. 여기서 직관은 공감할 수 있는 직관을 뜻하며 감정이입이라고도 할 수 있다.

즉 감정이입은 상대방을 이해하고 설득하기 위한 필수 요소이다. 예술가는 상대방을 설득하는 직업 중 하나로, 훌륭한 예술가는 자신이 먼저 설득돼야 한다. 에마뉘엘 바흐는 "음악가는 스스로 감동하지 않으면 청중을 감동시킬 수 없다."라고 했고, 무용가 이사도라 던컨(Isadora Duncan)은 "춤은 사람들의 몸에 감정

이입 기제를 자극해 그들이 스스로 몸을 움직이고 싶게 만드는 것."이라고 했다.

19세기 위대한 예술가로 손꼽히는 프레데리크 쇼팽(Frédéric Chopin)과 빈센트 반 고흐(Vincent van Gogh)는 내적 자아와의 직접적이고 끊임없는 감정이입을 통해 청중과 관객을 자신의 내면세계로 초대한다. 그들의 예술세계에 우리가 설득당하고 감명받고 있는 요인은 어떤 것일까?

## 나르시시즘

그리스 신화의 등장인물인 나르키소스(Narcissus)는 연못에 비친 자신의 얼굴과 사랑에 빠진다. 하지만 그것이 자신의 얼굴임을 알게 된 나르키소스는 슬픔에 빠져 스스로 생을 마감하는데, 나르시시즘(Narcissism)은 바로 이 일화에서 유래되었다. 우리는 일반적으로 자기애적 성향이 강한 사람을 나르시시스트라고 한다. 부정적인 의미로도 사용되는 단어이지만, 나르시시즘의 스펙트럼은 상당히 넓으며 인간의 보편적인 성향 중 하나로 학계에서 인식된다.

워싱턴대학 심리학자 조나단 브라운(Jonathan Brown) 교수의 연구 결과에 따르면 대부분 사람은 자신을 평범하기보다는 특

별하다고 여긴다. 이런 성향은 어느 정도 자기 일과 삶에 긍정적인 영향을 미친다. 쇼팽의 음악과 고흐의 그림에는 자기애적 성향이 강하게 드러나는데 그들의 작품을 감상할 때 우리가 감정이입이 되는 것은 그들이 지닌 성향이 우리에게도 어느 정도 내재돼 있기 때문일 것이다.

쇼팽의 음악은 바그너(R. Wagner)나 여타 오페라 작곡가와는 달리 내성적이며, 자기 안의 내밀한 감정에 많이 집중하고 있다. 그의 음악을 두고 대문호 톨스토이(Leo Tolstoy)는 "쇼팽은 간결할 때도 경박한 흔적을 찾을 수 없으며 복잡할 때도 여전히 지적이다."라고 극찬했다. 쇼팽의 협주곡들을 듣다 보면 오케스트라 사운드가 오페라 작곡가들처럼 요란하거나 극적이지 않다. 다만

▲ 카라바지오 - 나르키소스(1597~1599)

자기의 생각과 느낌을 악보 위에 조심스럽고 함축적으로 내보이는 듯하다. 라이벌이었던 리스트(F. Liszt)는 저서 『내 친구 쇼팽』에서 이렇게 말한다.

"그는 온전히 자기의 생각을 상아 건반 위에 옮기는 데에 만족했다. 합창이나 합주의 효과, 무대 미술가의 수완을 끌어들이지 않으면서도 작품의 힘은 절대 뒤지지 않겠다는 자신의 목표에 도달했다."

쇼팽의 음악을 듣다 보면 섬세함과 서정성이 느껴지는데 멜로디 속에 우울증과 신경쇠약으로 고생한 그의 삶이 녹아 있기 때문이다. 그는 외향적이지 않았지만, 내재한 자신만의 특별함을 믿으며 음악세계를 발전시켰다고 볼 수 있다. 그의 음악은 잠시만 들어도 쇼팽이라는 단어가 떠오르는데 이는 나르시시즘이 음악에 영향을 끼친 것으로 볼 수 있다.

고흐의 작품을 말할 때도 나르시시즘을 빼놓을 수 없다. 화상(畵商)을 하며 한때 성직자를 꿈꿨던 고흐는 26세의 나이에 화가의 꿈을 키워나갔다. 예민하며 불같은 성정을 지녔던 고흐는 부모님으로부터 장남 대접을 제대로 받지 못한 마음의 상처가 있었다. 자기 주관이 뚜렷했던 그는 가족과 오랜 친구의 조언보다는 자신의 열정과 내면의 소리에 귀를 기울였다. 그는 여동생에게 보낸 편지에서 이런 글귀를 적었다.

"한 사람이 여러 성격의 모습을 보여 줄 수 있다는 것을 강

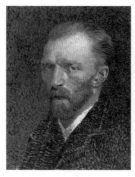

조하고 싶어".

자기애적 성향이 강하게 드러나는 자화상 작품이 고흐에게 많다는 것은 그의 나르시시즘적 성향을 잘 보여 주는 반증이다.

나르시시즘이 지나치면 인간관계나 사회적으로 큰 덫으로 작용한다. 하지만 원하는 것에 거침없이 빠져들게 만드는 원동력이기도 하다. 나르시시스트들은 진심으로 세상의 중심에 자신이 있다고 믿기 때문이다.

## 이방인

이방인의 삶은 불안함과 외로움의 연속이다. 토착민과 방랑자 사이의 그 어딘가에 있는 이방인은 언제라도 그들이 속한 사회에서 배척당할 수 있다는 위험성을 지니고 있다. 하지만 그

▲ 고흐 - 자화상(1887)(좌)
▲ 고흐 - 자화상(1889)(우)

들은 현지인들이 볼 수 없는 보다 객관화된 시선으로 사회와 문화에 활력과 신선함을 더해준다.

쇼팽과 고흐는 각각 자신이 태어난 고향 폴란드와 네덜란드를 떠나 이방인의 삶을 살아갔다. 아버지가 프랑스인이고 어머니가 폴란드인이었던 쇼팽에게 이방인이라는 단어는 어쩌면 숙명과도 같았다. 장밋빛 미래를 꿈꾸며 비엔나로 떠난 스무 살 청년 쇼팽은 도착한 지 얼마 지나지 않아 고국의 봉기 소식을 듣는다. 러시아 지배에 맞서 항거하는 동포와 가족들을 생각하며 다시 고향으로 돌아가고자 했던 그에게 친구들은 피아노로 조국에 충성하라고 말렸다. 하지만 폴란드 분할에 관여했던 오스트리아인들은 "폴란드 사람이 세상에 존재하는 것은 신의 실수."라는 모욕적인 언사를 내뱉는 상황이었다. 베토벤의 제자였던 체르니(Carl Czerny)는 물론 비엔나의 친했던 인사들도 점점 차갑게 돌변했다. 결국 그의 연주회에도 사람들이 찾아오지 않자 쇼팽은 비엔나를 뒤로하고 아버지 나라의 수도 파리로 떠난다. 도착한 파리에서도 큰 호응을 얻지 못했지만, 이후 고향 친구의 소개로 유명 인사들이 드나들던 살롱에서 연주할 기회를 잡았고, 승승장구하기 시작했다. 그곳에서 연인 상드(George Sand)를 만났으며 많은 명곡이 그녀와 함께한 9년여 동안에 탄생되었다.

수줍음이 많았다는 그는 거절할 때는 그래도 편지보다는 직접 찾아가 사정을 이야기하던 사람이었다. 그리고 고향에서

부터 알고 지낸 지인이 아니면 항상 거리를 뒀다. 리스트가 "쇼팽은 모든 것을 주려 했지만 자기 자신만은 내주지 않았다."라고 할 정도였으니. 비엔나 시절 이방인으로서 상처받았던 쇼팽은 마음의 문을 쉽게 열지 않았던 것이다. 하지만 그가 이방인으로서 마주한 비엔나의 왈츠는 그만의 아름다운 형식으로 진화되었다. 살롱 모임 이후에 느낄 수 있는 늦은 밤 도시의 외로움과 적막감은 야상곡(Nocturne) 장르 탄생의 배경이 되었다.

고흐 역시 치열하게 자신의 삶을 살았다. 네덜란드 준데르트(Zundert)의 독실한 칼뱅교 목사 집안에서 태어난 고흐는 삶의 목적을 찾아 여러 나라를 떠돌았다. 고흐는 상당한 수준의 교양인이었다. 영국, 벨기에, 프랑스 등을 돌며 영어와 프랑스어를 유창하게 구사했다. 독일어를 읽는 데에 능숙했으며 다독가였다. 셰익스피어(Shakespeare)와 디킨스(Charles Dickens), 졸라(Émile Zola) 등을 탐독했던 고흐에게 국적과 언어는 큰 제약이 아니었을 것이다. 오히려 그를 이방인처럼 느끼게 한 것은 아마 그의 부모님과 자신을 이해하지 못했던 동료 예술가였다. 고흐는 정신 병원에 있을 때 이렇게 말했다.

"이곳에 있어서 좋은 점은 모두가 환자라는 점이다. 적어도 혼자라는 기분은 들지 않거든."

그곳에서 그는 이젤 앞에 앉아 그림을 그릴 때만 살아 있음을 느꼈다고 했다. 당시 고흐의 외로움과 고독감이 어떠했는

▲ 고흐 – 생 레미 정신 병원의 내부 복도(1889)

지 알 수 있는 대목이다. 하지만 이방인이자 전도사로 일하러 갔던 벨기에의 보리나주(Borinage) 탄광촌에서 자신의 소묘 재능을 깨달았고, 밀레(Jean-François Millet)의 기법을 모사하며 화가로 성장했다. 파리에서는 우키요에(浮世繪)*와 렘브란트(Rembrandt)에게 영감을 받아 밝고 다양한 색감의 자화상들이 탄생됐다. 예술 공동체를 꿈꿨던 아를(Arles) 지방, 생의 마지막 2년을 보낸 생 레미(Saint Remy), 오베르 쉬르 우와즈(Auvers-sur-Oise) 마을에서는 주체할 수 없는 에너지들로 가득 찬 걸작들이 나왔다.

위대한 유산

    쇼팽과 고흐는 혁신가이자 새로운 시대를 열어준 창조자이기도 하다. 피아노 음악은 쇼팽 이전과 이후로 나눌 수 있다. 그는 2백여 곡을 남겼는데, 폴란드 춤곡인 마주르카(Mazurka), 빈의 왈츠(Waltz), 발라드(Ballade), 야상곡(Nocturne) 등을 피아노의 한 장르로 승화시켰다. 또한 단순 연습곡인 〈에튀드〉를 하나의 작품으로 격상시켰다. 작곡가 드뷔시(C. Debussy)는 "쇼팽은 피아노로 모든 걸 발견했다."라고 평가했다. 그의 루바토(rubato)**나 페달을 이용한 음색의 변화는 인상주의 음악에도 많은 영향을 주었

▲ 고흐 – 론강의 별이 빛나는 밤(1888)

으며 현대까지 이어지고 있다. 피아니스트 루빈슈타인은 쇼팽의 음악은 리스트처럼 웅장하거나 화려하진 않지만, 그의 짧은 소품은 긴 리스트 음악보다 힘들다고 했다.

고흐의 작품 또한 인상주의 시대의 종말과 새로운 시대의 도래를 보여 주고 있다. 뒤늦게 그림을 그리기 시작해서 10년 동안 2천여 점을 남기고 떠난 고흐는 전 세계인의 사랑을 받는 화가 중 한 명이 되었다.

예술은 진실성과 독창성이 있어야 한다고 믿었던 고흐는 작품을 통해 직관적으로 느껴지는 자신의 감정과 생각을 주관적인 색상을 써가며 화폭에 담았다. 평론가의 고상한 해설이 없어도 지그시 그림을 감상하면 고흐의 마음이 느껴진다. 고흐의 화풍은 이후 뭉크(Edvard Munch), 클림트, 모딜리아니(Modigliani), 칸딘스키(W. Kandinsky) 등 표현주의와 야수파에 큰 영향을 미쳤다.

## 메멘토 모리

쇼팽과 고흐는 모두 30대 후반 프랑스에서 눈을 감았다. 쇼팽과 고흐의 마지막은 쓸쓸했지만, 그들의 장례식에는 수많은 사람이 찾아와 애도했다. 생전 그림 한 점밖에 팔지 못한 고흐이지만 당대 아방가르드 예술계에서 그는 나름의 위치에 있었다.

장례식에는 모네, 로트레크(Toulouse-Lautrec), 피사로(Camille Pissarro) 등 거장들의 애도 메시지와 조문이 이어졌다.

파리 마들렌 대성당(Église de la Madeleine)에서 열린 쇼팽의 장례식에도 3천여 명의 조문객이 모였다. 하지만 연인이었던 상드는 오지 않았다. 오르간으로 연주된 그의 〈프렐류드〉와 모차르트의 〈레퀴엠〉은 생전 쇼팽의 바람대로 장례식장에서 울려 퍼졌다.

고흐의 선배였던 플랑드르 지방 화가들은 바니타스, 즉 허무주의 화풍으로 꽃을 그리곤 했다. 꽃 그림은 곧 시들 수 있다는 의미로 '죽음을 기억하라'라는 뜻의 라틴어 메멘토 모리(Memento Mori)와 일맥상통한다.

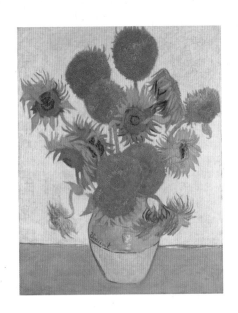

▲ 고흐 – 해바라기(1889)

반면 고흐의 시그니처 작품인 〈해바라기〉에는 수많은 씨앗이 그려져 있다. 영원한 생명력과 황금빛 정열이 담긴 것이다. 한 인간으로서도 예술가로서도 쇼팽과 고흐의 삶은 행복했다고 말하긴 어려울 듯하다.

예술은 자신이 누구인지 드러내는 작업이다. 해바라기가 태양 위치에 따라 방향을 돌리며 생명력을 유지하는 것처럼, 예술가는 본능적으로 자신의 세계를 드러내야 한다. 자아의 심연으로 끝없이 빠져들던 이방인 쇼팽과 고흐, 그들의 유산은 해바라기 같은 강렬한 생명력을 뿜어내며 우리 곁에 머무른다. 그들의 작품은 시대를 초월해 마음속에 영원히 꺼지지 않는 해바라기로 남아 있다.

**이 음악과 함께 하길**

쇼팽 음반에 관해서는 수많은 스페셜 리스트와 명반이 있다. 그래도 가장 추천하고 싶은 피아니스트들을 말하자면, 올드 레코딩으로는 아르투르 루빈슈타인 (Arthur Rubinstein)의 연주다. 이외 블라디미르 소프로니츠키(Vladimir Sofronitsky), 상송 프랑수와(Samson Francois), 이반 모라베츠(Ivan Moravec)의 연주 또한 기품 있다. 현대적 레코딩으로는 짐머만(Krystian Zimerman), 마리 조앙 피레스(Maria Joao Pires), 그리고 백건우의 음반도 좋다.

---

\* 우키요에: 일본 에도시대 서민 계층 사이에서 유행하였던 목판화다. 유럽으로 넘어와 인상주의와 후기 인상주의 화가에게 영감의 원천이 되었다.
\*\* 루바토: 독주자나 지휘자의 재량에 따라서, 의도적으로 템포를 조금 빠르게 혹은 조금 느리게 연주하는 것을 말한다.

상상과 통찰이 결합되었을 때

*Wagner*
*Blake*

# 바그너와 블레이크

마니아(Mania)는 특정한 인물이나 요소에 광적으로 집착하거나 몰두하는 행위 자체를 가리키는 단어이다. 이런 행위나 증세를 보이는 사람들을 매니악(Maniac)이라고 하며 우리가 어떤 것을 광적으로 좋아하거나 집착할 때 흔히 '매니악 하다'라는 표현을 종종 한다. 단순히 누군가를 응원하고 좋아하는 팬이라는 의미를 넘어, 마니아라고 불리는 것에는 더 깊은 의미가 있다. 어떠한 인물에 대해 마니아가 된다는 것은 그 대상이 지닌 생각과 철학, 행동을 선호하고, 나아가 자신과 동일시하는 단계에 이르는 것을 의미한다. 그래서 마니아는 의학적으로 조증(躁症)을 뜻하는 단어로도 쓰인다. 어떤 측면에서는 마이너(Minor)하며 비주류적인 느낌을 주는 부정적인 의미로 해석되기도 한다.

하지만 사람들을 열광할 수 있게 만든다는 것은 그 대상이 본질적으로 독특하고 특별하며 보편성을 넘어 차별화되는 뛰어

난 매력을 지녔다는 뜻이다. 역사를 돌이켜보면 천부적으로 타고난 예술가는 많지만, 그들의 예술세계가 세기를 뛰어넘어 굳건한 마니아 형성으로 이어지는 경우는 그리 많지 않았다. 특히 저명한 인사들이 스스로 마니아를 자처하고 있는 예술가라면 더더욱 그럴 것이다.

리하르트 바그너(Richard Wagner)와 윌리엄 블레이크(William Blake)는 많은 지식인과 저명인사들이 열광하는 예술가들이다. 흔히 바그너 음악의 숭배자들을 바그네리안(Wagnerian)이라고 하는데 그들 중에는 당대 최고의 음악가들인 말러(G. Mahler)와 슈트라우스(R. Strauss), 리스트를 비롯하여 현대 영화 음악 작곡가 윌리엄스(John Williams) 등이 있다. 또 버나드 쇼와 르누아르, 『반지의 제왕』의 작가인 톨킨, 히틀러, 살바도르 달리, 미야자키 하야오 등도 바그네리안으로 알려져 있다. 천재 물리학자 스티븐 호킹(Stephen Hawking)은 바그네리안이면서 열렬한 블레이크 마니아였다. 저서 『신은 정수를 창조하셨다』의 표지는 블레이크의 대표작 『태곳적부터 계신 이』가 커버로 사용됐다. 스티브 잡스 또한 블레이크의 추종자로 생각이 막힐 때마다 그의 작품을 통해 많은 영감을 받았다. 자신의 철학을 바탕으로 확고한 예술세계를 펼쳐 강력한 마니아들을 만들어낸 두 예술가의 공통점은 무엇일까?

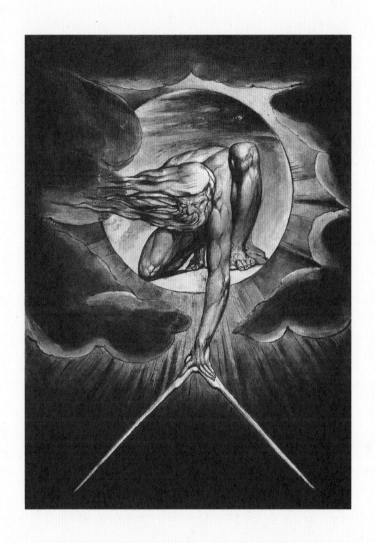

▲ 블레이크 – 태곳적부터 계신 이(1794)

# 숭고함

바그너와 블레이크의 작품 속 숭고함은 그들 작품세계를 이루는 중요한 특징 중 하나이다. 미학적으로 숭고는 위대함과 동일시되며 물리적, 도덕적, 정신적, 예술적 측면에서 계측할 수 없는 그 무엇을 말한다. 음악에서 숭고미는 〈레퀴엠〉을 포함한 여러 미사곡과 종교 음악 등에서 주로 나타났는데 바로크 시대를 지나 베토벤에 이르러서는 교향곡을 포함한 다양한 장르에도 보여지기 시작했다.

바그너는 자신의 본류이자 예술의 총체라고 불리는 장르인 오페라를 통해 숭고함을 작품 속에 투영했는데 그의 음악적 숭고함은 철학을 바탕으로 시작되었다. 바그너는 자신이 존경한 베토벤의 음악을 기반으로 예술적 이상향을 구현하려 했다.

▲ 바그너 오페라 전용 극장

그는 베토벤 탄생 백 주년을 기념하는 자신의 논문에서 이렇게 말했다.

"베토벤이야말로 가장 깊은 내면으로부터 장엄하고 숭고한 아름다움을 선사하는 최고의 음악가이다."

바그너의 오페라에서 나타나는 장엄하면서 영웅적인 멜로디는 베토벤 음악의 영향력이 어느 정도 작용한 것으로 짐작된다. 오페라 〈트리스탄과 이졸데〉는 바그너 음악의 숭고미가 절정에 다다른 작품으로 평가받는다. 죽음으로 완성되는 사랑이 지니는 숭고함을 잘 표현하고 있다. 자기희생 메시지마저 풍기고 있는 이 작품은 19세기 낭만주의적 가치관의 핵심과도 연결돼 있으며 설화를 바탕으로 한 서사는 시대를 뛰어넘어 많은 예술가의 영감이 되었다. 또 다른 오페라인 〈탄호이저〉 역시 숭고미가 잘 드러나는데 특히 3막에 등장하는 '순례자의 합창'은 그러한 특징들을 보여 주고 있다. 유대인에게 비판적인 글을 남긴 바그너이지만, 그의 음악적 숭고미가 나치에게 악용돼 가스실로 향하는 유대인들이 들어야 했던 음악이 되었다는 건 안타까운 일이다.

블레이크의 회화에도 숭고미가 잘 드러나고 있다. 하지만 그의 작품 속 숭고는 일반적으로 알려진 개념과 다른 면이 있다. 바그너의 숭고함이 베토벤으로부터 출발했다면, 블레이크의 숭고함은 18세기 영국의 철학자이자 정치가인 에드먼드 버크

(Edmund Burke)로부터 비롯됐다. 다만 바그너는 베토벤을 존경했지만, 블레이크는 버크를 좋아하지 않았다는 점에 차이가 있다. 아울러 버크는 숭고의 개념을 미(美)와는 상반되는 속성으로 여겼는데 아름다움 속에 포함된 숭고를 분리했다. 블레이크에게 아름다움이 질서, 조화, 명료함이라면 숭고는 무질서와 부조화, 불명료함이었다.

종교적 신성성과 장엄함에서 파생된 숭고함이 18세기에 이르면 거대한 자연에서 느껴지는 공포감과 압도감을 모호하게 표현하는 단어로써 논의된다. 질서화될 수 없는 개인적 체험과 자기 존재를 위협할 정도로 무섭게 다가오는 불확실성은 근본적으로 초월자와 관계된 것이다. 버크는 이를 숭고에 연결했고 블레이크는 자기 작품에 투영했다. 블레이크의 작품 〈태곳적부터 계신 이〉와 〈거대한 붉은 용과 태양을 두른 여인〉, 〈아담의 창조〉, 〈괴물 리바이어던과 싸우는 넬슨〉 등은 그가 추구한 숭고함이 잘 드러난 그림이다.

## 신화적 상상력

신화는 한 문명이나 민족으로부터 전승되었으며 주로 신과 인간을 중심으로 이야기를 그려낸다. 고대로부터 시작된 이

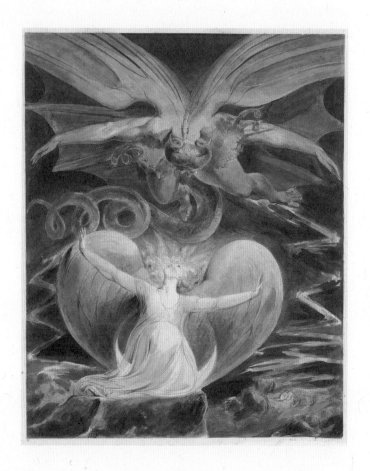

▲ 블레이크 - 거대한 붉은 용과 태양을 두른 여인(1805)

야기들이 입에서 입으로 전해지며 상상력이라는 양념이 더해져 서사를 더욱 흥미롭게 만들어준다. 설화와 신화는 건축과 문학, 음악과 회화 등 예술 전반적인 부분에 스몄고 이는 역사가 증명한다. 신화가 지닌 흥미로운 서사 구조는 여러 작곡가와 작가의 작품 소재가 되었는데 특히 바그너와 블레이크에게 그랬다.

먼저 바그너의 오페라는 신화적 내용이 주를 이룬다. 이 신화의 기원이 민족의 정체성과 밀접하기에 '민족주의' 오페라라고 불린다. 그러나 동시대에 활동한 베르디의 민족주의 오페라와는 차이점이 있다. 베르디의 오페라가 휴머니즘적이며 주변의 인간 군상에 초점을 맞췄다면 바그너는 비범한 인간 또는 신을 주인공으로 삼아 드라마와 극의 완성도를 높였다.

특히 오페라 〈니벨룽겐의 반지〉와 〈로엔그린〉은 게르만 신화를 바탕으로 하고 있는데 바그너가 그 서사로부터 영감을 받아 직접 각본을 쓰고 작곡한 것으로 알려져 있다.

그중 〈니벨룽겐의 반지〉는 바그너의 손꼽는 역작으로 사흘간 총 18시간에 걸쳐 연주된다. 대본 집필부터 완성까지 무려 26년이나 걸린 대작이다. 대작인 만큼 그 서사 또한 장대하다. 세계를 지배할 힘을 지닌 황금 반지와 이를 차지하려는 난쟁이와 하늘의 거인, 신들의 이야기를 담고 있다. 이 오페라는 1부 〈라인의 황금〉, 2부 〈발퀴레〉, 3부 〈지크프리트〉, 4부 〈신들의 황혼〉으로 이뤄져 있다. 〈니벨룽겐의 반지〉는 풍부한 상상력을 바

탕으로 시공을 초월하는 서사로 이뤄져 있으며 이후 많은 영화
와 에니메이션으로 제작되기도 했다.

　　블레이크 역시 신화적 주제에 특유의 상상력이 결합된 그
림을 그리곤 했다. 4살 때부터 환영을 봤다고 알려진 블레이크
는 작품들이 영적인 힘에 의해 완성된다고 믿었다. 그는 세밀한
관찰보다 상상에 의한 직관적인 표현이 훨씬 중요하다고 생각
했다. 이성보다 상상이 인간의 여러 다른 능력을 조율할 수 있게
하며 인간을 더욱 인간답게 만들어준다고 여긴 것이다. 이런 그
의 생각은 작품 〈뉴턴〉을 통해서도 알 수 있다.

　　상상력과 신화와의 융합에는 블레이크의 확고한 신학 체
계가 자리 잡고 있는데 그는 기독교에서 말하는 메시아를 '인

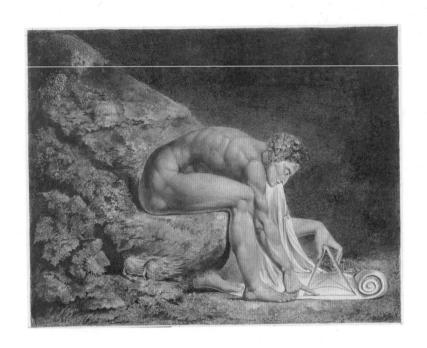

류를 구원하는 존재'가 아닌 우주를 창조해 낸 '도덕과 도그마
(Dogma)를 초월한 존재'로 본 것이다. 그의 독특한 종교관은 그동
안 볼 수 없었던 참신한 이미지들을 만들어냈는데 앞서 언급한
대표작 〈태곳적부터 계신 이〉를 포함하여 〈욥에게 역병을 들이
붓는 사탄〉, 〈네브카드네자르〉, 그리스 신화의 여신을 그린 〈헤
카테〉 등이 대표적이다. 모두 신화적 상상을 활용한 독창적인
작품들이다. 다소 곧은 느낌을 주는 선의 사용을 통해서는 단순
하면서도 생동감 있는 묘사를 하고 있다.

▲ 블레이크 – 뉴턴(1795)
물질과 객관적 사실만을 중시하며
기하학으로 세상을 재단하려는 뉴턴을 비꼬고 있다.

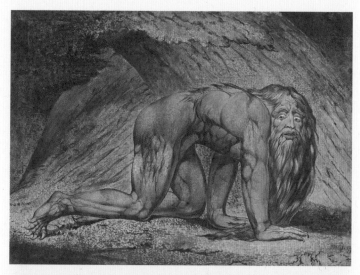

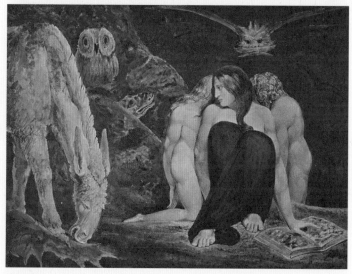

▲ 블레이크 - 네브카드네자르(1795)
▲ 블레이크 - 헤카테(1795)

# 낭만주의

낭만주의는 고전주의가 지닌 규율과 법칙, 관습적 억압에서 벗어나 자유로운 사고와 인간의 존엄성, 독창성을 중시한다. 즉 낭만주의의 본질은 억압으로부터의 자유이며, 그 자유는 저항을 통해 얻어진다. 바그너와 블레이크는 각각 음악과 미술 분야에서 낭만주의를 대표하는 예술가다.

바그너는 초기 낭만파 음악을 발전시켰으며 쇼펜하우어(Arthur Schopenhauer)의 『의지와 표상으로서의 세계』를 읽고 그의 영향을 받아 자신만의 스타일을 구축했다. 염세적이며 종교적 신비주의와 탐미주의적인 경향을 드러내는 그의 곡들은 19세기 말 낭만주의의 부흥을 이끌었다. 라이프치히대학에서 오페라 작곡을 공부한 청년 바그너는 극작가가 되겠다는 꿈을 품고 있었다. 그는 재정적 문제로 고생하던 20대에 파리에서 3년간 머물며 여러 문인과 음악가, 화가들을 만나면서 낭만주의 사조에 깊이 빠져들었다. 이후 그의 예술세계는 '숙명적인 원죄와 인간의 구원'을 주제로 하여 나아갔으며 음악을 철학적 성찰의 대상으로 삼았다. 독일 낭만주의 정신을 구현한 것이다.

블레이크 역시 18세기 영국의 낭만주의를 대표하는 화가이다. 이성과 합리를 중시하는 동시대의 신고전주의와는 다르게 내면과 무의식의 표현을 중시하는 낭만주의적 가치관을 작품을

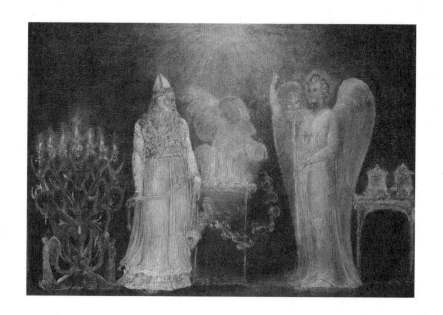

통해 드러냈다. 블레이크의 작품은 상징적이고 비유적이며 예언

적 계시를 암시한다. 블레이크는 미켈란젤로를 숭배했지만, 그

의 손길을 거친 그림은 대부분 몽환적 판타지로 변하였다. 르네

상스 이후 공인된 규범을 따랐던 대부분 화가와는 달리 전통적

인 규범을 의식적으로 포기한 최초의 화가라고도 볼 수 있다.

　　음악을 물질세계에 얽매이지 않은 최고의 예술로 생각한

바그너와, 이성과 규범으로부터 탈피해 내면을 바라본 블레이크.

그들은 '억압으로부터 자유'라는 낭만주의의 본질에 충실했다.

▲ 블레이크 - 사가라에게 나타난 천사(1799~1800)

# 통찰

바그너와 블레이크는 문학과 음악은 물론, 시와 회화에도 뛰어난 다재다능한 예술가였다. 바그너는 예술이 인간 전체를 종합적으로 표현하는 수단으로써 각각의 예술 분야가 개별적으로 인간 전체를 표현할 수는 없다고 보았다. 즉 음악과 미술과 문학, 연극과 조형예술 등이 서로 어우러져 인간 전체를 표현하는 '종합 예술론'을 펼친 것이다. 블레이크 또한 타고난 문학 감수성으로 시집을 출간했으며 머릿속에 떠오르는 영감을 시로 적기도 했다. 글만으로 표현하기 힘든 부분은 삽화로 그려 넣어 독창적이면서도 통섭적인 예술세계를 드러냈다.

생전 자신의 예술세계를 추앙받았던 바그너와 사후 백 년 동안 잊혔다가 이후 그 가치를 뒤늦게 인정받은 블레이크는 그들 자신만의 확고한 철학을 바탕으로 한 융복합적 사고를 지향했다. 그들에게는 시대를 초월해 강력한 마니아층이 있다는 공통점이 있다. 그 까닭은 무엇일까?

그건 아마도 그들이 신이 인간에게 준 최고의 선물인 풍부한 상상력으로 작품을 만들어냈다는 점과, 그 안에 담긴 예술세계가 인간 존재에 대한 통찰을 담고 있기 때문일 것이다.

**이 음악과 함께 하길**

바그너의 서곡 모음집은 카라얀(H. Karajan)과 베를린 필하모닉의 음반을 추천한다. 정말 명반이다. 바그너의 오페라는 카라얀을 비롯하여 카일베르트(Joseph Keilberth)의 바이로이트 실황과 솔티(G. Solti)와 빈 필하모닉, 틸레만(Christian Thielemann)을 권한다.

고전은 재해석에 그 가치가 있다

Saint-Saëns

David

# 생상스와 다비드

유행은 왜 돌고 도는 것일까? 과거의 향수를 떠올리게 만드는 복고의 유행은 어느 시대에나 있어 왔다. 복고는 기성세대에게 아름다웠던 추억을 떠올리게 만들고, 젊은 세대에게는 신선함과 참신함으로 다가온다. 하지만 자세히 보면 과거 유행하던 것을 그대로 답습하는 것이 아닌 현 세대의 취향에 맞게 각색된 것이다. 예술 사조에서도 이런 경향을 보여 주는 복고 미술주의 양식이 있는데 그중 하나가 바로 신고전주의(Neo-Classicism)이다. 신고전주의는 고대 그리스 로마 시대의 예술과 문화를 지향하는 사조로 가볍고 장식적인 바로크, 로코코 양식에 반발하여 18세기 말 프랑스에서 등장했다. 계몽주의의 발달과 그 궤를 함께한 신고전주의는 옛것의 가치를 고찰해 보고 그것을 현재와 미래에 적용해 새로운 가치를 깨닫자는 문화 사조로 온고지신이라는 고사성어와도 그 의미가 비슷하다.

　　신고전주의는 회화에서 주로 역사적 사실에 입각한 영웅
과 신화를 소재로 사상을 전하는 역할을 했는데 점차 이전 양식
이 퇴폐적인 이미지를 쇄신하는 도구로 발전했다. 이런 문화에
영향받은 신고전주의 예술가들은 대체로 보수적이며 본인의 정
치적 견해에 따라 정권을 미화하는 작품을 만들었는데 가장 대
표적인 화가는 파리 태생의 자크 루이 다비드(Jacques Louis David)를
들 수 있다.

▲ 다비드 - 알프스를 넘는 나폴레옹(1801~1805)

## 혁명 지지자와 어용화가

루브르 박물관을 거닐면 반드시 보게 되는 그림이 한 점 있다. 폭이 9미터가 넘고 높이도 6미터에 이르는 이 초대형 작품은 그 크기의 웅장함에 놀라고 인물의 사실적 묘사와 화려함에 압도된다. 모두가 보러 가는 다빈치의 〈모나리자〉 뒤편에 걸려 있는 이 거대한 작품은 다비드의 것으로 나폴레옹의 황제대관식을 묘사하고 있다.

다비드는 제자인 앵그르와 함께 18세기를 대표하는 신고전주의 화가이다. 회화에 천부적인 재능을 지닌 그는 청년 시절

당대 최고 권위의 대회인 로마상을 수차례 도전 끝에 거머쥐고 로마 유학 길에 올랐다. 공교롭게도 그가 태어난 1748년은 폼페이 유적이 발굴되기 시작한 해로 서양 미술사에서 있어 중요한 년도이다. 이때 발굴된 아름다운 유적과 예술작품들이 예술가들에게 많은 영감을 주었으며 신고전주의 탄생의 도화선이 됐기 때문이다. 18세기 독일의 미술사학자 빙켈만(Johann Winckelmann)은 자신의 저서 『그리스 예술 모방론』에서 "고대 그리스 미술은 고귀한 단순함과 고요한 위대함이다."라며 신고전주의의 탄생을 예견했다. 어찌 보면 다비드의 탄생은 신고전주의와 함께했다라고 볼 수 있다.

▲ 다비드 - 마라의 죽음(1793)

로마에서 수많은 대가의 작품과 아름다운 고대 미술을 접한 다비드는 귀족적이고 감각적이며 장식만 중시되었던 로코코 양식에는 정신이 없다고 여겼다. 그에게 있어 예술은 잃어버린 정신적 가치를 얼마나 아름답게 표현하는가에 있었다. 하지만 그 가치는 주관적일 수밖에 없었고 이후 다비드에게는 언제나 어용 예술가라는 오명이 따라다녔다. 그는 자신을 궁정 화가에 임명해 출세길에 오르게 해준 루이 16세의 처형에 찬성표를 던졌을 정도로 정치적인 인물이었다.

　　그는 프랑스 대혁명에 적극적으로 가담해 국민공회 의원으로 선출돼 입지를 넓혀 나갔으며, 나폴레옹 등장 후에는 그를

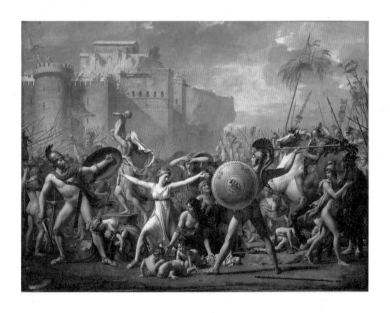

▲ 다비드 - 사비니 여인들의 중재(1799)

미화하는 그림들은 그려내며 독보적인 위치를 공고히 했다. 이후 루이 16세의 동생 루이 18세가 왕위에 오르면서 노년에 브뤼셀로 망명길을 떠났지만, 그곳에서도 그는 극진한 대접을 받았다. 이미 유럽 미술계의 거장으로 군림하고 있었기 때문이다. 놀라운 사실은 그의 재능을 탐냈던 루이 18세 역시 사면해 줄 테니 돌아오라고 했다. 물론 다비드는 가지 않았다. 그가 권력만을 탐했는지 아니면 권력자들을 민중의 구원자로 생각했는지는 진정으로 알 수 없다. 하지만 그의 예술세계는 고전적인 엄정함을 통해 피상적인 가벼움으로부터 정신적 숭고함을 끌어낸 신고전주의의 특징을 대표적으로 보여 준다.

신고전주의가 꽃피운 이후 음악에서도 낭만파의 흐름 속에서 다시 고전에 기초를 둔 음악이 나타나고 있었다. 다비드가 세상을 떠난 지 10년, 음악의 신고전주의 양식에 지대한 영향을 준 한 사람이 파리에서 태어났는데 그의 이름은 바로 카미유 생상스(Camille Saint-Saëns)이다.

## 비범한 폴리매스

〈동물의 사육제〉로 대중에게도 친근한 음악가인 생상스는 어린 시절부터 천재로 명성이 자자했다. 신동이었던 그는 어릴

때 아버지를 여의고 뛰어난 피아니스트인 숙모로부터 피아노를 배우며 음악가의 길로 들어섰는데, 열 살에 이미 베토벤 소나타 전곡을 연주할 정도로 비범했다. 즉흥 연주에도 뛰어난 재능이 있었던 그는 북유럽 신화를 바탕으로 제작된 바그너의 오페라 〈지크프리트〉를 초견으로 연주하며 편곡까지 했다.

1835년 파리에서 태어난 생상스는 혁명과 쿠데타로 얼룩진 유년 시절을 보냈다. 2월 혁명과 제2제정의 탄생으로 정치적 격동의 시기를 보내던 19세기 중반의 프랑스는 경제 호황기를 맞고 있었다. 시민의식과 계몽 정신의 성장 등 근대화의 물결이 이는 와중에 생상스는 자연스럽게 다른 분야에도 호기심이 생겼다. 생상스는 문학 평론가로서 에세이와 시를 썼고 당시 체계적으로 정리되고 있던 지질학, 식물학, 수학에도 관심이 많았으며 심리학자로도 활동했다. 한마디로 서로 연관 없어 보이는 다양한 영역의 지식을 갖춘 폴리매스(Polymath)의 전형이었던 것이다. 그가 영화 〈기즈공의 암살〉의 주제곡을 작곡해 세계 최초의 영화음악가 타이틀을 지니게 된 것은 어찌 보면 당연한 일인 듯하다.

이렇듯 여러 장르의 음악과 악기에 호기심을 가지고 작곡 활동을 한 생상스에게 바이올린 관련된 작품들이 다른 악기들보다 유독 많다. 그 까닭은 생상스 작품에 감탄한 불세출의 바이올리니스트 사라사테(P. Sarasate)가 그에게 작품을 청탁했기 때문

이다. 그의 바이올린 작품들은 악기의 특성을 살려 연주자의 기교와 화려함을 돋보이게 해준다. 이외에도 생상스는 교향곡, 오페라, 합창, 협주곡, 소나타 등 악기와 장르를 가리지 않고 작품을 남겼다. 하지만 생상스가 가장 자신 있어 하고 그의 본류라고 생각되는 악기를 하나 고르라면 그건 '파이프 오르간'이라고 할 수 있다.

## 오르간

모차르트가 '악기의 제왕'으로 칭송한 파이프 오르간은 다양한 소리와 끝없는 음역대를 지녔기에 때론 신비롭고 웅장하며, 다른 한편으론 격정적이며 황홀한 색채를 보여 준다. 기원전 240년에 처음으로 등장한 파이프 오르간은 중세를 지나 교회 음악을 중심으로 발달했지만 현재는 영화나 게임, 뮤지컬 등 분야를 막론하고 다양하게 쓰이고 있다. 일례로 우리가 잘 아는 영화 〈인터스텔라〉나 뮤지컬 〈오페라의 유령〉에도 오르간 소리가 삽입되어 있다. 이런 오르간에 피아노보다 더 특출한 재능이 있었던 생상스는 21살에 프랑스 최고의 오르가니스트에게만 허용된 파리 마들렌 대성당의 오르간 연주를 맡게 된다. 생상스에게는 오르간의 장중한 선율이 베토벤을 기점으로 많은 발전을 하

고 있었던 피아노보다도 더 흥미를 끌었던 듯싶다.

오르간을 향한 그의 관심은 점점 사라져가는 고전과 바로크 음악들을 연구하며 그것의 가치를 널리 알리려 한 신고전주의와도 연결돼 있다. 생상스는 고전주의에 기초한 음악 위에 프랑스 음악을 접목했다. 특히 그가 15곡이나 작곡했던 오르간 곡 중 가장 인기 있는 〈심포니 3번〉은 오케스트라와 파이프 오르간의 협연으로 교향곡의 새로운 지평을 열었다라고 할 수 있다. 작품은 크게 2악장으로 나뉘는데 악장마다 전반부와 후반부로 구분된다. 그러니 전체적으로는 네 부분으로 되어 있다고 볼 수 있다. 두 번째 악장의 후반부에 파이프 오르간으로 피날레를 표현하는데, 이는 오케스트라와 오르간의 시너지 효과를 극대화한다. 〈심포니 3번〉 이전까지의 오르간 음악은 종교적이고 엄숙했다. 그러나 이렇게 황홀한 느낌을 주며 고전적 바탕 위에 현대적인 느낌까지 가미된 교향곡은 지금도 찾기 힘들다. 이는 그가 얼마나 많은 노력을 기울여 전통과 현대를 조화롭고 세련된 방식으로 작품에 투영했는지 말해 준다. 생상스는 〈심포니 3번〉 발표 후 이렇게 말했다.

"내가 할 수 있는 건 다했고, 더 이상 이런 작품을 만든다는 건 불가능하다."

작품에 대한 자부심과 열정이 느껴지는 발언이다.

COSETTE SWEEPING.

▲ 레미제라블 오리지널 에디션 일러스트

# 위고와 생상스

프랑스의 대문호인 빅토르 위고(Victor Hugo)는 『레미제라블』과 『노트르담의 꼽추』로 전 세계적으로 이름을 알린 작가이다. 생상스는 자신의 에세이에서 낭만주의 문학의 대가인 위고와의 추억을 떠올리며 글을 통한 생생한 아름다움과 감동의 중요성에 관해 이야기했다.

점점 위고의 이야기에 빠져든 생상스는 자신의 곡 속에 그의 작품에 관한 모티브와 아이디어를 접목했고, 그를 음악회에 초대해 돈독한 관계를 맺었다. 정치적 핍박으로 도피 생활을 해 왔던 위고에 관해 역사학자 뒤샤르(Delphine Dussart)는 "정치적이라기보다는 이상주의적이었고, 권력가라기보다 자유와 정의를 섬기는 사상가."라고 정의했다. 프랑스에서 민주주의 열풍을 일으킨 제3공화국의 열렬한 지지자였던 생상스 또한 위고의 지성을 존경하며 시종일관 인도주의적 가치를 추구해 왔다. 낭만주의 음악이 널리 퍼진 19세기, 시대 조류에 편승하지 않고 고전을 연구하고 작품에 접목한 그의 음악은 위고가 추구하던 가치와 크게 다르지 않았다.

## 고전을 넘어

고전은 누구나 알고 있지만 아무도 제대로 읽지 않는 작품이라는 우스갯소리가 있다. 그렇다면 고전이 지금까지 살아남은 까닭은 무엇일까? 고전은 창작된 순간에 고전이 되는 것이 아니라 세월이 흘러 재해석되고 보전되는 경우에만 고전이 될 수 있다. 지금 우리 곁에 익숙하며 고전으로 살아남은 클래식 작품이 역사의 선택을 꾸준히 받은 까닭 중 하나는 작품들이 끊임없이 재해석되었기 때문이다. 신고전주의의 목적은 고전의 재해석에 있다.

▲ 다비드 – 소크라테스의 죽음(1787)

생상스의 음악과 다비드의 그림이 여전히 사랑받는 까닭은 그들의 예술이 고전에만 머무르지 않고 그것을 재해석했기 때문이다. 그들이 추구한 궁극의 예술적 목표는 무엇이었을까? 그것은 인간 삶의 다양한 폭과 깊이가 담긴 고전을 통해 '시공을 초월한 인류 문화의 보편적 가치를 공유하는 것'에 있지 않았을까?

신고전주의, 신인상파, 신인류 등 앞에 신(新)이 붙는 어휘는 다음 세대로 가기 위한 나침반 역할을 해왔다. 그들 작품에 녹아 있는 수많은 영감과 시대를 넘어선 아름다움은 이 시대에 진정으로 추구해야 하는 가치를 일러줄 것이다.

**이 음악과 함께 하길**

바이올린의 화려함과 열정을 느껴보고 싶다면 서주와 론도 카프리치오소 (Introduction and Rondo Capriccioso)와 〈바이올린 협주곡 3번〉을 추천한다. 연주자로는 하이페츠 (Heifetz)나 벤게로프(Vengerov), 지노 프란체스카티(Zino Francescatti) 등이 있다.

〈심포니 3번〉 오르간은 장 마르티농(Jean Martinon)과 프랑스 국립 관현악단(Orchestre National de France)의 연주, 그리고 샤를 민슈(C. Munch)의 보스톤 심포니(Boston Symphony)를 추천한다.

비범함은 평범한 길 위에 존재한다

*Dvorák*

*Mucha*

# 드보르자크와 무하

19세기 나폴레옹 군대의 정복 활동은 유럽에 변화의 물결을 가져왔다. 오랜 세월 강성했던 신성 로마 제국은 몰락의 길을 걸었으며 중부 유럽은 오스트리아-헝가리 제국으로 재탄생되었다. 지금의 체코는 보헤미아 지방의 서슬라브계 민족이 모인 지역으로 당시 오스트리아-헝가리 제국에 속해 있었다. 유럽은 나폴레옹 이후 서서히 왕권이 약화하고 있었으며, 이는 곧 시민혁명으로 이어지는 계기가 된다. 시민의식이 높아지고 계몽주의가 휘몰아치던 19세기 중반, 여러 민족이 자치권과 독립을 요구하는 목소리를 높이고 있었다. 특히 슬라브족이 그랬다. 모라비아 왕국과 보헤미아 왕국, 신성 로마 제국을 거치며 자신들의 언어와 전통, 문화를 지켜온 그들의 마음속에 민족주의 물결이 거대한 파도처럼 일었다. 오스트리아-헝가리 제국 통치하의 보헤미아 지역에서 태어난 두 명의 예술가 안토닌 드보르자크(Antonín

Dvořák)와 알폰스 무하(Alphonse Mucha)에게도 민족주의는 숙명과 같았다. 애국심이 가득했던 그들의 작품 근저에 흐르는 깊은 서정성은 어디서부터 비롯된 것일까?

## 성실함

예술가에게 재능이란 토양과 같다. 땅속에 씨를 뿌려 열매 맺기까지는 많은 정성과 노력, 운이 뒷받침되어야 한다. 우리가 그것을 성실함이라고 한다면 성실함은 어쩌면 재능보다 더욱 중요한 요소일 수 있다. 누군가는 자신의 씨앗을 쉽게 터뜨려 꽃 피울 수 있지만, 그 역시 성실함이 따르지 못한다면 용두사미가 될 수밖에 없다. 드보르자크와 무하에게 성실함은 잠자고 있던 그들의 예술성을 꽃피우게 만드는 원동력이었다.

프라하 근교에 사는 도축업자의 아들로 태어난 드보르자크는 어릴 적부터 수준급으로 치터(Zither)*를 다룰 줄 알았던 아버지의 연주를 보고 자랐다. 음악적 재능이 뛰어났던 드보르자크였지만, 가업 잇기를 바라던 아버지의 반대로 음악가의 길은 요원해지고 있었다. 하지만 피아노 실력이 뛰어난 독일어 선생님의 혜안으로 아버지를 설득할 수 있었고 이후 음악학교에 진학하게 된다. 그리고 프라하 국민극장 부속 관현악단의 비올라

연주자로 들어간다. 박봉에 피아노 개인지도까지 받으며 생활고에 시달렸지만, 선배 스메타나(Smetana)의 제안으로 작곡에 입문하게 되었다. 교회의 오르가니스트로 이직하면서 시간 여유가 생긴 드보르자크는 드디어 작곡에 매진할 기회가 생겼다. 결혼 후에도 여전히 힘든 나날을 이어가던 드보르자크에게도 드디어 행운이 찾아왔다. 유럽의 저명한 음악 비평가인 한슬릭(Eduard Hanslick)을 만났는데 그가 당대 최고의 음악가 중 한 명인 브람스가 자신의 음악을 높게 평가했다고 알려준 것이다. 이후 드보르자크는 한슬릭의 소개로 브람스를 만났고, 브람스는 음악 출판사인 짐로크(Simrock)사와의 출판을 주선해 줬다.

약간의 부침은 있었지만, 음악계에 드보르자크의 명성은 더욱 높아졌다. 그의 작품집은 여러 편의 오페라와 9개의 교향

곡, 종교 미사곡, 가곡, 합창곡, 피아노곡, 협주곡, 실내악곡 등 다채롭게 구성되어 있는데 드보르자크의 근면함과 성실함을 엿볼 수 있는 대목이다.

무하에게도 성실함은 그의 예술세계를 이루는 근간이었다. 어릴 적 어머니로부터 장난감 대신 목걸이 연필을 선물 받은 무하에게 회화는 운명과 같았다. 특히 유년기에 그린 십자가 그림은 타고난 재능이란 무엇인지 잘 보여 주고 있다. 하지만 유년 시절 그의 재능은 다빈치나 미켈란젤로, 피카소가 또래일 때 보여 준 천재성과는 거리가 있었다. 심지어 그는 18세에 프라하 아카데미에 낙방했는데 한 심사위원은 다른 일을 찾아보도록 권유하기도 했다. 이후 비엔나로 건너간 무하는 무대 배경을 그리는 화방의 수습생을 거쳐, 드디어 후원자인 쿠엔 벨라시(Eduard Khuen Belasi) 백작을 만났고 뮌헨과 파리에서 묵묵히 자신의 시대를 기다렸다. 그리고 때가 왔다. 결정적으로 무하의 이름을 떨치게 만들어 준 사라 베르나르(Sarah Bernhardt)가 그려진 〈지스몽다〉 연극 포스터는 '크리스마스의 기적'으로 불리고 있다.

베르나르는 당대 파리 최고의 여배우였고, 무하 포스터의 예술성을 알아본 사람들은 그녀가 그려진 포스터를 보는 족족 가져갔다. 단 하루만에 파리 시내에 포스터가 모두 사라졌다. 물론 그의 명성이 한 장의 포스터로 비롯된 거라 할 수 있지만, 성실하고 꾸준했던 무하는 그 전에 이미 검증된 예술가였다. 일러

▲ 무하 - 사라 베르나르가 출연하는 지스몽다 포스터(1894)

스트레이터로서 출판사에 정기적으로 기고했으며, 파리 살롱전에도 입선했고, 직접 가르치는 소묘 수업은 언제나 문전성시를 이뤘다. 무하의 작품에서 느껴지는 아름다운 곡선과 섬세한 드로잉 솜씨는 노력을 통해 다져졌으며 이는 성공의 커다란 발판이 되었다.

## 아르누보 – 새로운 세계

아르누보(Art Nouveau)는 프랑스어로 '새로운 예술' 또는 '새로운 스타일의 미술'을 뜻하는 단어로, 순수 미술과 상업 미술 사이의 과도기에 나온 예술 사조이다. 단어 자체는 건축가 지그프리드 빙(S. Bing)이 설계한 장식적인 화랑 건물(Maison de l'Art Nouveau)의 이름에서 따온 것이지만, 이후 무하 스타일을 일컬어 부르는 단어가 되었다. 무하의 작품을 보면 신비로운 색채와 신화적이고 매혹적인 분위기에 압도당한다. 소용돌이치는 곡선과 자연에서 얻은 모티브들은 모두 섬세하게 묘사되고 있으며 여러 상징적의미 또한 지니고 있다.

프랑스 사람들은 19세기 말에서 20세기 초를 '좋은 시절'이라는 의미를 지닌 벨 에포크(Belle Époque)라고 부른다. 이 시기 무하는 한 장의 포스터도 예술이 될 수 있다고 여기며 가난한 이

도 예술을 즐길 권리가 있다고 주장했다. 그리고 자신의 예술세계를 단순 회화에서 공예와 각종 상업 디자인으로 넓혀 나갔다. 아르누보를 주도한 무하 스타일은 일본 애니메이션을 비롯하여 디즈니, 팝 아트와 각종 상업 디자인까지 현대 문화 전반에 걸쳐 다양하게 영향을 미쳤다.

드보르자크 또한 19세기 말의 새로운 스타일과 변화의 물결을 자신의 곡에 녹여냈다. 1892년 미국 뉴욕 내셔널음악원 원장으로 부임한 그는 미국의 광활한 자연과 그 에너지, 그리고 원주민과 흑인들의 음악에서 영감을 받아 여러 대표곡을 남겼다. 교향곡 9번 〈신세계로부터〉와 현악 4중주 〈아메리카〉, 첼로 협주곡 등이 대표작이며 모두 미국에서의 경험을 바탕으로 한다. 그는 인종차별과 우생학이 지배하던 시기에 클래식 음악의 문을 흑인들과 원주민에게도 열어주었다. 토속 음악과 영가들을

▲ 무하 - 담배 구인 광고(좌)
▲ 무하 스타일에 영향받은 일본 애니메이션(우)

작품에 차용했고, 유색 인종들의 문화적 잠재력을 높이 평가했다. 드보르자크의 새로운 스타일과 예술에 대한 열린 태도는 이후 미국적 색채를 지닌 코플랜드(Aaron Copland)나 아이브스(Charles Ives) 등 미국의 다음 세대 작곡가들에게 초석이 되었다.

## 슬라브 무곡과 서사시

언어는 민족의 정체성을 드러내고 단결시켜 주는 강력한 수단이다. 슬라브의 어원은 원시 슬라브어 'Slovo'에서 유래했으며 슬라브인은 슬라브어파 언어를 쓰는 민족을 칭한다. 역사적으로 슬라브족은 외세의 침략으로 많은 고통을 받아왔으며, 노예를 뜻하는 'Slave'가 슬라브족에서 유래한 것만 보더라도 그 질곡이 느껴진다. 그래서 그들 문화에는 한(恨)의 요소가 짙게 깔려 있다. 드보르자크의 〈슬라브 무곡〉과 무하의 〈슬라브 서사시〉 작품은 그런 그들의 정서 또한 잘 드러내고 있다.

드보르자크는 보헤미아와 발칸반도 일대에 흩어져 있는 민속 무곡을 수집해 1878년에 1집, 1886년에 2집을 출판했다. 모두 피아노곡으로 작곡되었다가 이후 관현악 버전으로 편곡되었는데, 1집은 체코 보헤미아 지방의 춤곡, 2집은 체코를 넘어서 범슬라브적인 멜로디가 주를 이룬다. 그중 작품번호 〈op. 72의 2

번)은 〈현을 위한 세레나데〉나 가곡 〈어머니가 가르쳐준 노래〉
처럼 서정적이고 아름다운 선율의 곡이며, 크라이슬러(Fritz Kreisler)
가 편곡한 바이올린곡으로도 종종 연주된다.

　　무하의 〈슬라브 서사시〉는 총 20개의 연작 시리즈로 20여
년에 걸쳐 완성되었으며 가로 6미터, 세로 8미터에 이르는 대작
이다. 그는 작품을 위해 발칸반도를 여행하며 지역의 관습과 역
사를 연구했으며 미국으로 건너가 직접 후원자를 찾았다. 전체
작품 중 10개는 자신의 본향인 체코를, 나머지 10개는 범 슬라

▲ 무하 - 슬라브 서사시 20번(1926)

브적 작품으로 구성돼 있다. 특히 1926년에 마지막으로 완성된 〈슬라브 민족의 역사 찬미〉는 전쟁의 시련과 고통, 억압으로부터 해방된 슬라브족을 상징한다.

민족적 색채가 진한 드보르자크의 무곡과 무하의 서사시는 어두웠던 그들의 지난한 역사만을 표현하지 않는다. 그들의 작품은 시련을 이겨내려는 강인함과 포기하지 않은 희망을 노래한다.

## Coda

드보르자크와 무하는 초창기를 제외하고는 예술가로서 풍족하고 존경받는 삶을 살아왔다. 2차 세계대전 이후 체코가 사회주의 국가가 되면서 그들의 예술성이 도마 위에 올라 폄하된 바 있지만, 지금은 민족과 나라를 대표하는 예술가로 평가받는다. 민족의 자주성과 해방을 위해 헌신한 그들은 독립된 체코의 모습은 보지 못했지만, 마음 한쪽에 자리한 애국심은 작품을 통해 영원히 숨 쉰다.

사진기가 보급되면서 일자리를 잃은 동료와는 다르게 인물 사진을 자신의 작품에 담아낸 무하, 모두가 피부색을 평계로 유색 인종을 차별할 때 그들의 문화적 잠재력을 인정한 드보르

자크, 두 명의 예술가는 진정 시대의 깨어 있는 지성인이었다. 결국 그들의 성실함과 열린 사고는 평범함을 비범함으로 이끌어 주었다. 파울로 코엘류(Paulo Coelho)의 『순례자』에는 이런 구절이 나온다.

"비범한 것은 평범한 사람들의 길 위에 존재한다."

이 음악과 함께 하길

드보르자크의 교향곡은 바츨라프 노이만(Václav Neumann)이 지휘하는 체코필의 연주를 추천한다. 개인적으로 교향곡 8번은 조지 셸(George Szell)의 클리블랜드 오케스트라 연주를 좋아한다. 대중적으로 알려진 카라얀과 베를린필이 연주한 교향곡과 현악 세레나데 음반도 훌륭하다. 현악 4중주 〈아메리칸〉은 스메타나 4중주단(The Smetana Quartet)과 클리블랜드 4중주단(Cleveland Quartet)의 연주가 좋다. 첼로 협주곡은 피에르 푸르니에(Pierre Fournier)와 로스트로포비치(Mstislav Rostropovich)를, 마지막으로 삶의 기쁨과 아픔을 해학적으로 표현한 〈유모레스크〉와 가곡 〈어머니가 가르쳐 주신 노래〉는 크라이슬러(F. Kreisler)의 바이올린 편곡 연주로 들어보길.

* 치터: 오스트리아, 남독일, 스위스 등지에서 널리 쓰는 현악기. 평평한 공명 상자 위에 30~45개의 현이 달려 있으며, 이를 오른손의 엄지손가락에 낀 픽과 다른 손가락으로 튕겨 연주한다.

아름다움은 상처를 위로한다

*Debussy*
*Monet*

# 두 명의 클로드

파리 생 라자르 역(Gare de Paris Saint-Lazare)에서 기차로 한 시간
이면 베르농(Vernon)역에 도착한다. 그곳에서 10여 분 정도 버스
를 타고 가면 지베르니(Giverny)라는 아름다운 마을이 나오는데 그
곳에는 클로드 모네(Claude Monet)가 머물던 집과 그가 〈수련〉을 그
린 일본식 정원이 있다. 햇살 좋은 따뜻한 날에 모네의 정원에
가면 수면 위에 부서지는 빛줄기들이 노래 부르듯 반짝인다. 청
명한 날씨, 맑은 공기와 시간의 흐름에 따라 변화하는 자연의 아
름다움은 자연스럽게 그의 〈수련〉이 어떻게 탄생되었는지 일러
준다.

가까운 거리에서 보는 것보다 몇 발짝 떨어져 보는 게 조
금 더 편안한, 인상주의 작품은 대상의 사실적 묘사보다 작가가
받은 인상에 초점을 맞춘다. 낭만주의와 사실주의를 거쳐 19세
기 후반에 등장한 인상주의는 논리적이고 이성적이기보다 감각

적, 직관적이라고 할 수 있는데 이는 그동안 서양을 지배해 온 사상과 철학에서 벗어나 비로소 모더니즘이라는 새로운 흐름이 시작됐다는 것을 알려준다.

데카르트의 "나는 생각한다. 고로 존재한다."에서 앙드레 지드의 "나는 감각을 통해 느낀다, 고로 존재한다."으로 철학적 사고의 전환이 일어난 19세기 후반, 인상주의 회화는 음악과 문학에도 그 숨결이 더해졌다.

모더니즘으로 넘어가는 과도기, 인상주의(Impressionism) 단어의 탄생에는 두 명의 클로드(Claude)가 있었는데 바로 드뷔시(Claude Debussy)와 모네이다.

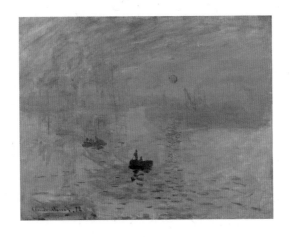

모네의 작품 〈해돋이〉를 감상한 한 기자는 '인상주의'라는 단어를 만들어냈고, 드뷔시의 교향모음곡 〈봄〉을 감상한 평론가

는 인상주의 음악이라고 비평했다. 당시 비평가들은 인상주의 음악과 미술을 '모호한 색채'와 '그리다 만 것 같다'라고 힐난하며 비꼬는 의미로 사용하곤 했다. 당대 그 시작은 비주류 예술이었지만, 시대 변화의 흐름과 함께 그들의 위치는 점점 확고해졌다. 인상주의라는 공통점과 함께 여러 예술적 특징을 공유하고 있는 두 명의 클로드. 그들의 작품이 아름다운 감동으로 다가오는 까닭은 무엇일까?

## 빛과 물

빛과 물은 생명 탄생에 필수 요소이다. 끊임없는 생명력을 상징하는 빛과 물은 인상주의 탄생에도 중요한 역할을 한다. 빛의 다양한 스펙트럼과 물의 잔잔하지만, 역동적인 움직임은 드

▲ 가쓰시카 호쿠사이 – 가나가와 해변의 높은 파도 아래
모네는 물론 수많은 유럽 예술가에게 영감을 주었다.

뷔시와 모네에게 영감의 원천이 되었다. 특히 드뷔시의 작품 중
〈달빛〉과 그의 대표작 교향시 〈바다〉를 포함해, 피아노 독주곡
영상 중 〈물의 반영〉과 〈금빛 물고기〉는 빛과 물을 소재로 했다.
외할머니댁 바닷가에서 유년 시절을 보내며 물과 친했던 드뷔
시는 성인이 된 후에도 늘 바다를 동경해 왔다.

　　그는 태생이 뱃사람이었는데 어쩌다 길을 잘못 들어서 작
곡가가 됐다고 너스레를 떨기도 했다. 햇살에 부딪히는 물의 일
렁임, 고요한 호수 위의 달빛은 드뷔시의 선율과 화성을 아름다
운 수채화의 세계로 인도했다.

　　모네의 예술세계를 논함에 있어서도 빛과 물은 빼놓을 수
없다. 파리에서 태어났지만, 노르망디 해안의 르 아브르(Le Havre)
에서 가족과 함께 어린 시절을 보낸 모네는 바다를 작품 주제로

▲ 모네 - 푸르빌 절벽 산책(1882)

삼곤 했다. 항구라는 뜻인 르 아브르를 비롯하여 해안가 도시인
푸르빌(Pourville), 코끼리 절벽으로 유명한 에트르타(Étretat), 숙모의
보살핌을 받았던 생타드레스(Sainte-Adresse), 아담한 항구이자 도시
전체가 그림인 옹플뢰르(Honfleur), 벨일(Belle Île) 섬까지, 그는 바닷
가의 경험을 통해 다채로운 빛의 아름다움에 빠져들었다. 가장
사랑한 지베르니에 정착한 후에도 모네는 빛과 물을 향한 탐구
를 계속했는데, 40년 동안 그린 수련 작품들은 그런 탐구 정신
이 낳은 결과물이다. 물에 반사된 빛의 반짝임, 그것을 색감으로
표현하는 작업은 영원한 순간을 포착하는, 직관적이면서 감각적
인 예술 행위이다. 결국 관찰로부터 시작된 두 예술가의 작업은
자유로운 감정 표현과 사고를 통해 심리적 재현 대상으로 재탄
생 되었다.

▲ 모네 - 벨일 섬의 암석(1886)

사진술의 발달은 회화의 역할에 큰 변화를 불러왔다. 회화가 역사적 기록이나 묘사의 매개 역할에서 해방된 것이다.

19세기 후반, 인상주의는 이성적으로 통제되었던 사고의 확장을 가져왔으며 그것은 감정의 발산으로 이어졌다. 풍경화의 대가인 터너로부터 영감받은 모네는 빛의 아름다움에 초점을 맞추며 작품 속 대상을 보다 멀리서 바라볼 수 있게 그렸다. 감상자의 시선을 근시에서 원근으로 옮겨놓은 것이다. 그것은 마치 논리와 형식을 중요시하던 서양의 분석적 사고에서, 부분보다는 전체에 방점을 두는 동양적 사고로의 전환과 비슷하다. 두 세계의 사고가 결합한 과정에는 자의식의 성장이 있었고, 그것은 개인의 자유로운 감정 표현에 밑바탕이 되었다. 즉 감정의 탄생은 인상주의와 그 궤를 함께하며 현대 모더니즘의 시작을 알린 것이다.

시간 흐름에 따라 아름답게 변화하는 수련과 생 라자르 기차역, 건초더미, 루앙 대성당 등 그림 속 대상에는 모네의 시선과 감정이 담겨졌다. 그의 작품들은 전통적인 원근법과 명암, 윤곽선에서 벗어나 다음 세대 화가에게 새로운 길을 열어준다. 모네는 학창 시절을 회상하며 "천성적으로 규율이 내 몸에 맞지 않았다. 어렸지만 나는 어떤 규율에도 굽히지 않았다."라고 했다.

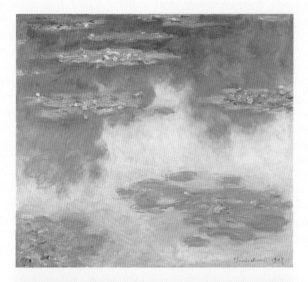

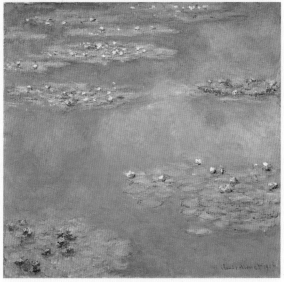

▲ 모네 – 수련(1907)
▲ 모네 – 수련(1907)
수련과 루앙 대성당은 같은 장소에서 그려졌으며,
시간과 빛의 흐름에 따라 변화하는 모습을 담아냈다.

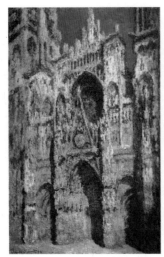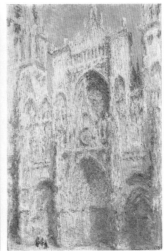

　　드뷔시 또한 독일과 오스트리아의 전통적인 음악 어법에
서 벗어나 새로운 화성과 내면의 감성에 충실했다. 인상주의 회
화에서 자주 쓰이는 희미한 경계선, 복잡한 색감과 색조를 음악
으로 좀 더 생생하게 구현할 수 있다고 믿었다. 그는 자신의 예
술관에 대해 이렇게 말했다.

　　"음악은 바람, 하늘, 바다처럼 무한한 것들이 용솟음쳐 나
오는 자유로운 예술이다. 그것을 학문적인 틀 속에 가두어서는
안 된다."

　　"예술작품은 규칙을 만들지 않는다. 그 규칙들은 예술작품
을 만들어내지 않는다."

▲ 모네 - 루앙 대성당(1892~1894)

# 리듬감과 생동감

　　모네는 자신이 경험한 순간을 리듬감 있고 생동감 있게 표현하는 능력이 탁월했다. 잘 알려진 사실이지만 드로잉 실력이 뛰어난 그는 소년 시절 캐리커처를 잘 그렸는데, 캐리커처의 핵심은 인물 형태를 그대로 옮겨 그리는 것 이상으로 특징을 순간적으로 잘 잡아내는 데에 있다. 찰나를 영원하게 만드는 것, 바로 모네가 추구한 예술세계이며 이는 그의 작품 속 리듬감을 통해 잘 드러난다.

　　그의 그림에서 느껴지는 리듬감은 연속적이며 끊어지지 않는 선과 같다. 아울러 구성적으로 통일된 아름다움을 주는데

▲ 모네 - 커다란 시가를 든 남자 캐리커처(1855~1856)(좌)
▲ 모네 - 레온 만촌 캐리커처(1858)(우)

이는 작품에 생동감을 부여한다. 가까이서 보면 뭉개져 있는 물감 덩어리를 통해 생동감 있는 붓 터치를 느낄 수 있고, 거리감을 두고 보면 그 덩어리들이 조화롭게 합쳐져 아름다운 빛을 발하고 있는 걸 볼 수 있다. 그는 보라색을 표현하고 싶으면 파란색과 빨간색을 따로 분리해 그린 다음 보는 이의 시선에서 섞이는 효과를 의도적으로 만들어내며 그림에 생동감을 부여했다.

리듬과 생동감은 회화뿐만 아니라 인상주의 음악에서도 특징적인 요소이다. 드뷔시는 기존 법칙을 뛰어넘는 화성과 불규칙한 리듬, 유동적인 템포를 사용해 음악에 색채감을 입혔다. 음악으로 회화보다 생생한 표현을 할 수 있다고 믿었던 드뷔시는 중세 시대 교회 선법과 동양의 5음계 등 여러 화음을 쌓아 신비로운 느낌을 만들었다. 그는 규칙적이며 고전적인 강약 반복 리듬에서 벗어나 모호하며 불규칙한 박자와 당김음 등을 자유자재로 사용했다. 마디의 속박에 벗어나 리듬에 자유로운 흐름을 주었다. 선율 속에 색채와 움직임이 그려진다. 그런 상상이 가능한 까닭은 화성으로 쌓아 올린 색채에 자유로운 리듬을 접목했기 때문이다. 〈목신의 오후 전주곡〉이나 교향시 〈바다〉는 오케스트라의 다양한 소리와 다채로운 리듬을 이용해 음악의 회화적 느낌을 생동감 있게 전달한다.

# 위로

1차 세계대전은 두 예술가의 말년에 드리워진 어두운 그림자였다. 모네는 전쟁이 일어나기 전, 두 번째 부인 알리스(Alice)와 아들 장(Jean Monet)을 하늘로 떠나보내야 했으며 눈은 이미 백내장이 많이 진행된 상태였다. 드뷔시 또한 이미 전쟁 중 건강이 악화돼 요양 중이었으며 끝내 종전을 보지 못하고 눈을 감았다. 하지만 전쟁은 그들의 마지막 혼을 불사르게 했다. 전쟁이 한창이던 1915년, 드뷔시는 이미 의사의 손에 맡겨진 몸이었지만 전쟁의 만행과 아름다운 것들이 파괴되어 가는 모습을 보며 "아름다운 것들을 창조하며 그들에 대항하려 한다."라고 친구에게 말했다. 이후 그는 두 대의 피아노를 위한 〈백과 흑으로〉, 12곡의 피아노를 위한 〈에튀드〉를 완성했고, 세상을 뜨기 일 년 전 필사의 힘으로 〈바이올린 소나타〉와 〈피아노 소나타〉를 작곡했다.

모네 또한 희미하게 남은 오른쪽 시력만으로 식지 않을 마지막 열정을 불사르고 있었다. 친구이자 당시 총리였던 클레망소(Georges Clemenceau)는 지베르니로 찾아가 모두에게 위안이 될 작품을 그려달라고 간청했다. 자연 채광의 전용관과 일반 시민 관람 등을 조건으로 건 모네는 감동적이고 거대한 〈수련〉 연작을 그려 프랑스 정부에 기증했다. 파리 오랑주리(Musée de l'Orangerie) 미술관에 전시된 연작에 관해 모네는 이렇게 말했다.

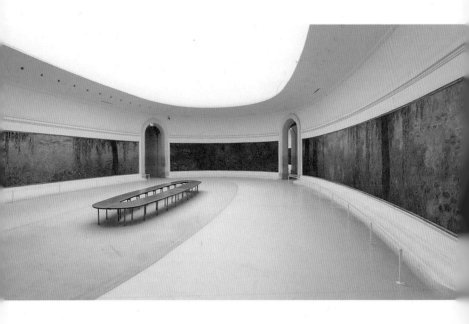

"방 전체를 감싸며 수평선도 해안도 없는 물, 그 무한한 총체의 환영을 만들어 낼 것, 멈춰 있는 물의 평온한 모습을 통해 그 공간에 들어오는 사람들 누구나 꽃이 핀 수족관 가운데 서 있는 것처럼 평화로운 명상의 피난처에 있다고 느낄 것입니다."

당시 프랑스는 전쟁으로 전체 인구의 8분의 1이 숨졌다. 모네는 전쟁으로 상처받은 이들을 자신의 공간으로 초대하여 위로하고 싶었다.

드뷔시와 모네는 오늘날 현대 예술세계에 결정적인 영향을 미쳤다. 드뷔시의 음악이 없었다면 20세기의 현대 음악은 무미건조하기 이를 데 없었을 것이다. 그로부터 이어진 라벨(Maurice

Ravel), 스트라빈스키(Igor Stravinsky), 바르토크(Bela Bartok), 메시앙(Olivier Messiaen) 덕분에 오늘날의 음악은 더욱 풍성한 내용을 지닐 수 있었다.

모네 또한 모더니즘의 문을 열어주었다. 이후 후배 피카소와 마티스 등에 영향을 미치며 현대 미술사에 위대한 발자취를 남겼다. 이성적이기보다 감각적인 그들의 예술세계가 아름다운 감동을 주는 까닭은 무엇일까? 그것은 바로 그들의 작품이 머리가 아닌 가슴으로 마음에 위로를 건네고 있기 때문이다.

이 음악과 함께 하길

교향시 〈목신의 오후 전주곡〉과 〈바다〉는 장 마르티농(Jean Martinon)과 프랑스 국립관현악단(Orchestre National De L'O.R.T.F)의 음반을 추천한다. 피에르 불레즈(Pierre Boulez)와 클리블랜드 오케스트라(Cleveland Orchestra)의 음반 또한 명반이다. 아바도(Abbado)와 루체른 페스티발 오케스트라의 〈바다〉 역시 명연이다. 드뷔시의 피아노 음반은 상송 프랑수아(Samson Francois)가 유독 감각적이며, 이반 모라베츠(Ivan Moravec)의 연주 또한 기품 있다. 익히 유명한 〈베르가마스크〉는 백건우의 연주를 개인적으로 좋아한다.

시대에는 그 시대의 예술을,
예술에는 자유를

*Mahler*

*Klimt*

# 두 명의 구스타프

세기말 비엔나는 시대 변화와는 동떨어진 고답적이고 보수적인 분위기가 도시에 만연해 있었다. 1866년 합스부르크 (Habsburgerreich)의 오스트리아 공국은 프로이센과의 전쟁에서 패하고 그 여파로 오스트리아-헝가리 제국으로 재탄생하였다. 당시 이 제국에는 12개가 넘는 다양한 민족이 살고 있었으며, 유럽에서 러시아 제국 다음으로 인구가 많은 나라이자 강대국이었다. 하지만 오스트리아 사회는, 자유주의 틀 안에서의 질서와 진보라는 시대적 흐름을 따라가지 못하고 있었다. 대혁명을 통해 귀족 계급을 몰아낸 프랑스의 부르주아, 중상주의를 통해 귀족의 권위를 대체한 영국 부르주아와는 다르게 오스트리아의 부르주아들은 귀족 계급에 동화되려는 모순을 지니고 있었다. 그들은 귀족 정치를 없애지 못했고, 그러면서도 귀족들에게 완전히 녹아 들어가지도 못했으며, 독점적인 권력을 지니지 못한 탓에 국

외자 같은 존재였다. 이들 부르주아의 등장은 유대인과 이민자들의 인구 증가와도 연관 있는데 보헤미아 이민자 출신이자 후손인 구스타프 말러(Gustav Mahler)와 구스타프 클림트(Gustav Klimt) 또한 당시 성공한 예술가이자 부르주아였다.

## 경계인

"언젠가 나의 시대가 올 것이다."

말러는 부인인 알마(Alma Mahler)에게 이런 말을 했다고 한다. 말러는 지휘자로서 명성을 얻고 있었지만 작곡가로는 그다지 인지도가 없었다. 브루크너(Anton Bruckner)에게 대위법을 배우고 그의 교향곡에 깊은 감명을 받은 말러는, 당시 사람에게는 너무나도 지루하고 긴 교향곡을 작곡했다. 그의 〈교향곡 3번〉은 공연 시간이 영화 한 편과 맞먹는 백분 정도였다. 당대 라이벌이자 젊고 열정적인 슈트라우스가 작곡가로서 말러보다 더 인기를 얻고 있었다.

몇 년 전, 전 세계를 무대로 왕성히 활동 중인 지휘자 151명에

▲ 1892년에 촬영된 말러의 모습

게 최고로 꼽는 교향곡 세 개를 물어본 BBC 매거진의 설문 조사가 있었다. 이때 10위 안에 말러의 교향곡이 세 곡이나 포함되었다. 아울러 자신의 시대가 올 것이라는 그의 예언처럼 매년 공연장에서 자주 연주되는 교향곡 중 하나가 바로 말러의 곡이다.

말러는 지금은 체코가 된 보헤미아의 유대인 가정에서 태어났다. 태어난 지 넉 달 만에 부모는 좀 더 큰 도시인 모라비아(Moravia)의 이글라우(Iglau)로 이사했다. 말러가 15세에 비엔나 음악원으로 유학 떠나기 전까지 그는 이곳에서 유년 시절을 보냈다.

감수성과 음악적 재능이 뛰어났던 말러는 비엔나 음악원에서 피아노와 화성학, 작곡을 배웠는데 이후 비엔나대학에서 브루크너를 만나 많은 영향을 받았고, 역사와 철학에도 깊게 빠져들었다. 이 시기는 그의 음악을 심오하게 만드는 밑거름이 되었다. 열정적인 작곡가의 삶에 전념하고 싶었던 말러였지만 인생은 지휘자로서 좀 더 성공적으로 풀려나갔다.

결국 그는 독일 함부르크 오페라단을 거쳐 37세가 되던 해 드디어 최고의 영예인 비엔나 오페라단의 음악 감독이 되었다. 그 당시 말러가 유대교에서 가톨릭으로 개종할 수밖에 없었던

▲ 말러가 자란 독일의 이글라우

사연이 있는데 가톨릭이 국교인 오스트리아에서 음악 감독직은 황실 직속이었기 때문이다. 당시 법으로 가톨릭 신자가 아닌 유대인은 황실과 함께 할 수 없었다. 말러는 이후 이렇게 말했다.

"나는 삼중으로 고향이 없다."

"오스트리아 안에서는 보헤미아인으로, 독일인 중에서는 오스트리아인으로, 세계 안에서는 유대인으로. 어디에서도 이방인이고 환영받지 못한다."

그가 느꼈을 외로움과 자괴감, 심적 고통이 고스란히 느껴지는 말이다. 그의 복잡한 심경과 여러 감정은 어떤 면에서 음악적으로 승화되었겠지만, 시대의 혼돈과 모순성을 고스란히 나타내주는 반증이기도 하다.

## 반항아

"화가로서 나를 알고 싶다면 내 그림을 주의 깊게 살펴보게. 내가 어떤 사람인지, 무엇을 원하는지 가늠할 수 있을 테니."

클림트는 자신에 대해 이같이 설명했다. 보헤미아 이민자 출신 가정에서 일곱 형제 중 둘째로 태어난 클림트는 어린 시절 유복하지 못한 생활로 일찍이 생활전선에 뛰어들었다. 금세공사이자 조각가인 아버지의 피를 물려받아 예술적 재능이 있었던

클림트는 14살에 비엔나 응용미술학교에서 모자이크와 이집트의 부조 등 다양한 장식 기법을 익히며 자신의 꿈을 키웠다. 그는 한스 마카르트(Hans Makart)*풍의 천장화 제작 등의 일을 하며 학비를 조달했고, 21살에 역시 재능 넘치는 자기 동생 에른스트(Ernst Klimt), 친구 마치(Franz Matsch)와 함께 본격적으로 '쿤스틀러 콤파니(Künstler-Companie)'라는 회사를 차려 장식 화가로 활동했다.

사업의 성공과 더불어 그를 유명하게 만들어준 그림은 시의회에서 의뢰받은 〈옛 부르크 극장의 관객석〉이다. 클림트의 섬세하고 뛰어난 묘사 능력을 엿볼 수 있는 이 작품은 극장 철거 전 역사적 사실을 남긴 그림이다. 황제의 애인, 작곡가 브람스

▲ 클림트 - 옛 부르크 극장의 관객석(1888)

등 사교계 인사 150여 명의 얼굴을 모두 알아볼 수 있을 정도로 작품이 사실적이다. 클림트는 이 그림으로 황금공로십자훈장상을 받으며 출셋길을 달렸다.

하지만 고전적인 화풍보다 새롭고 참신한 시도에 대한 열망이 있었던 클림트는 고리타분한 오스트리아 전통예술가연합회 회의 도중 자리를 박차고 나와 자신만의 길을 찾아 나섰다. 그는 전통적인 형식을 거부하는 아르누보 사조를 접하고 회화에 공예를 접목했으며, 이는 곧 자신만의 예술세계가 완성되는 계기가 되었다.

금세공사인 아버지로부터 기술을 전수받은 클림트는 금박

▲ 클림트 - 아델 블로흐 바우어의 초상(1903~1907)

을 얇게 펴서 장식에 이용하는 방
식을 회화에 적용했는데, 이는 그
의 황금시대를 연 트레이드 마크
라고 할 수 있다. 그의 대표작인
〈키스〉를 포함해 〈아델 블로흐 바
우어의 초상〉, 〈유디트〉 등의 작
품이 그 방식을 따른다. 클림트는
빈 분리파(Vienna Secession)를 결성하
며 고답적이고 판에 박힌 사상에
의존하지 않고 회화, 건축, 공예
등 다양한 예술과 상호 교류를 통
해 인간의 내면적인 의미를 미술
을 통해 전달하고자 하고자 했다.

## 베토벤 프리즈

말러와 클림트는 서로를 잘 알고 있는 막역한 사이였다.
1902년 빈 분리파의 14회 전시회는 건축가 호프만(Josef Hoffmann)의
지휘 아래 21명의 작가가 참여했다. 이 전시회는 주제는 바로 작
곡가 베토벤의 오마주였으며, 막스 클링거(Max Klinger)**는 제우스

를 형상화한 베토벤의 조각을, 클림트는 메인 전시 홀 주변의 벽화를 맡았다. 세 면의 벽체 상단 위에 베토벤 합창 교향곡 〈환희의 송가〉 부분을 34미터의 길이로 표현한 〈베토벤 프리즈〉는 바그너의 해석에 기초하여 다섯 부분으로 표현됐다.

첫 번째는 '행복을 향한 열망', 두 번째는 '약한 자들의 고난', 세 번째는 티폰(Typhon)이 등장한 '적대하는 힘', 네 번째는 '환희의 송가', 다섯 번째는 세상을 향한 키스인 '포옹'이었다. 그 중 두 번째에 등장하는 황금갑옷 기사는 인류의 행복을 위해 투쟁하는 영웅적 존재로 그려지고 있는데 클림트는 이 기사 얼굴의 모티브를 말러의 얼굴에서 가져왔다.

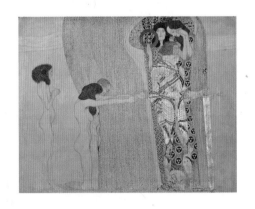

아마도 클림트는 예술이 인류를 구원할 수 있다고 믿으며 말러가 시대를 구원해 줄 영웅이라고 생각했던 것 같다. 답례였는지는 모르지만, 몇 명의 빈 필하모닉(전신) 단원들과 말러는

▲ 클림트 - 베토벤 프리즈(1902)

전시회가 열리는 장소에서 〈환희의 송가〉를 연주했다.

사실 말러와 클림트는 서로 비슷한 면이 많다. 이 둘은 각자의 자리에서 시대정신을 이끄는 리더십을 발휘했다. 또 베토벤이 합창을 교향곡에 적용했던 것처럼 말러는 자신의 교향곡에 합창을 적용해서 후기 낭만주의 음악에 독자적이며 창의적인 시도를 했다. 회화 역사상 그 시대 이전과 이후 비슷한 그림을 찾을 수 없을 만큼 독창적인 클림트의 그림 또한 고전주의 화풍 위에 장식 공예적인 요소를 결합한 결과물이었다.

두 명의 구스타프는 자신들을 둘러싼 세계와 그 한계를 깨뜨리기 위해 치열하게 노력했다. 그럼에도 어느 정도 한계는 있었다. 귀족의 후원 없이 자신의 길을 걸었던 베토벤은 분명 빈 분리파에게 좋은 롤 모델이었다. 그러나 사후 백 년이 지난 베토벤이 롤 모델이 된 것은, 두 구스타프가 활동했던 시대의 한계를 명확히 보여 준다.

## 영광스러운 손님

오스트리아의 휴양지인 아터(Attersee) 호수는 물 빛깔이 아름답기로 유명하다. 그곳에서 클림트는 호수의 풍경을 그렸고 말러는 교향곡을 작곡했다. 아터 호수의 클림트 박물관을 방문하

면 말러가 그곳에서 작곡했던 〈교향곡 3번〉이 흐르고 있다. 예술지상주의를 꿈꿨던 두 명의 구스타프는 사랑과 간절함을 통해 자신들의 한계를 뛰어넘으려 했다. 말러가 정치적인 이유로 비엔나 악단의 감독직에서 내려오고 뉴욕필을 지휘하기 위해 떠나던 날, 기차역에는 클림트가 마중 나와 있었다. 지금은 뉴욕필의 위상이 세계적이지만 당시 미국은 클래식 음악의 변방이었다.

"모든 것이 끝났어."

기차역에서 영웅의 퇴장을 쓸쓸하게 지켜보던 클림트가 한 말이었다. 하지만 지금 그들의 음악과 그림은 당시에는 상상조차 불가한 문화적 가치로 인정받고 있다. 세기말 데카당스

▲ 클림트 – 아터 호수(1900)

(Décadence)적 예술세계를 보여 준 그들은 서로의 조력자였다. 말러의 음악은 쇤베르크와 베베른으로, 클림트의 회화는 코코슈카와 실레에게 이어지며 시대의 종말과 새로운 시작을 알리는 다리가 되었다.

구스타프(Gustav)는 슬라브 조어 어휘로 '영광스러운 손님'이라는 뜻이다. 자신의 한계를 인식하며 뛰어넘으려고 노력했던 그들은 다음 세대를 위한 선물을 들고 온 영광스러운 손님이 아니었을까? 이제 빈 분리파의 표어는 모든 시대를 관통하는 말이 되었다.

"시대에는 그 시대의 예술을, 예술에는 자유를(Der Zeit ihre Kunst, Der Kunst ihre Freiheit)!"

### 이 음악과 함께 하길

명망 있는 지휘자들은 말러의 교향곡 전곡 연주에 종종 도전한다. 말러 음악의 마니아를 '말러리안'이라 부르는데, 말러리안들 사이에 많은 이견이 있겠으나 부담스럽지 않은 현대적 레코딩을 고르라면 번스타인(Leonard Bernstein)의 음반과 아바도(Claudio Abbado)를 꼽겠다. 하이팅크(Bernard Haitink)나 텐슈테드(Klaus Tennstedt) 그리고 인발(Eliahu Inbal)과 샤이(Riccardo Chailly)까지 각각의 해석도 훌륭하다. 텐슈테드가 NDR오케스트라와 연주한 교향곡 2번 〈부활〉도 꼭 들어보길.

---

* 한스 마카르트: 클림트의 스승으로 19세기 오스트리아의 학술 역사 화가, 디자이너, 장식가.
** 막스 클링거: 독일 출신으로 처음에는 판화로 이후에는 회화 화가로서 활약하다 다시 조각이 그의 본령(本領)임을 깨닫고 조각에 몰두하였다. 대표작인 〈베토벤 좌상(坐像)〉에 대리석에 상아, 청동 등 기타의 재료를 병용하여, 다채로운 매력을 담아냈다.

**삶과 죽음 사이에 정답은 없다**

*Shostakovich*

*Repin*

# 쇼스타코비치와 레핀

유럽의 황금기인 19세기 초, 대륙을 휩쓴 나폴레옹과의 전쟁이 종결을 맞이하였고 이후 백 년의 평화 시기가 찾아왔다. 영국은 이 시기를 '대영 제국'을 뜻하는 팍스 브리태니카(Pax Britannica)라고 불렀고, 프랑스는 '아름다운 시절'을 뜻하는 벨 에포크라고 했다. 평화로운 국제 관계 속에서 산업과 기술은 이전과 다르게 엄청난 속도로 발전하고 있었고 기차와 철도, 전기와 무선통신의 발명은 과학만능주의의 희망을 품게 해주었다.

지나친 낙관론의 이면에는 그림자가 있기 마련이다. 당시 유럽의 산업 혁명과 시민 혁명은 민주주의의 발전으로 이어졌지만, 그로 인한 식민 제국주의와 부의 불평등 현상은 점점 심화되고 있었기 때문이다. 특히 이 시기 프랑스는 부익부 빈익빈의 가속화로 하층민의 삶은 피폐해지고 있었다. 이런 현상은 당시 유럽의 변방으로 취급받던 러시아 제국에서도 나타났고 이는

사회주의 운동에 도화선이 되었다. 결국 로마노프 왕가의 러시아 제국은 반정부 혁명으로 역사의 뒤안길로 사라졌다. 러시아 출신 드미트리 쇼스타코비치(Dmitri Shostakovich)와 우크라이나 출신 일리야 레핀(Ilya Repin)은 각기 다른 시기인 20세기 초와 19세기 중반에 태어났지만, 그들의 예술은 러시아 격동의 시기를 관통하고 있다. 시대가 만들어낸 그들의 예술세계에는 어떠한 공통점들이 있을까?

## 사실주의

예술에서 사실주의는 현실을 존중하고, 객관적인 관찰을 통해 그 개성을 있는 그대로 표현하려는 경향을 말한다. 쇼스타코비치와 레핀의 작품들은 이런 사실주의적 특징을 많이 띠고 있다. 특히 쇼스타코비치에게 사실주의란 당시 그가 처한 정치적 탄압과 사회적 분위기와도 연관 깊다. 그의 사실주의는 혁명으로 수립된 소비에트 연방 공화국에서 태동한 예술 사조로 '사회주의적 사실주의'라고 볼 수 있다. 예술은 인민을 위해 봉사해야 하고 긍정의 힘과 낙관주의를 지녀야 한다는 집권층의 논리는 사회주의적 사실주의를 만들어냈다. 이는 예술가들에게는 어쩔 수 없는 선택이었다.

쇼스타코비치의 〈교향곡 5번〉과 〈교향곡 7번〉은 그의 대표작이다. 〈교향곡 5번〉은 비극적이고 우울한 선율의 1, 3악장을 지나 승리를 표현한 듯한 마지막 4악장으로 구성돼 있다. 이는 당시 집권 수뇌부들의 취향에 잘 들어맞는 고전적 형식을 취하고 있다. 하지만 이후 쇼스타코비치는 어두움이 느껴지는 곡의 앞부분에 대해 스탈린 체제하의 국민의 고통을 표현한 것이었다고 밝혔다. 또 첼로 거장 로스트로포비치는 회고록에서 "쇼스타코비치는 우리가 어떤 일을 겪었는지 거울같이 생생하게 묘사한다. 만일 그가 말이나 언어로 이를 표현했더라면 바로 숙청을 당했을 것이다."라고 했다.

다행히도 그의 음악 속에 숨어 있는 사실주의적 요소까지 당시 권력자들이 알 수는 없었을 것이다. 교향곡 7번 〈레닌그라드〉 또한 전쟁의 참상과 시민들의 투쟁, 고통 그리고 최후의 승리를 사실적으로 그려낸 작품이다. 그는 이 곡을 통해 전쟁에 승리했음에도 기쁨을 누리지 못하는 동시대인들에 대해 말하고 있다. 아울러 스탈린이 무너뜨리고 히틀러에 의해 파괴되어 피폐해진 도시 레닌그라드에 대한 애도를 담았다.

화가 레핀에게도 사실주의는 그의 예술세계를 집약하는 또 다른 단어라고 볼 수 있다. 작품을 통해 정치적, 사회적 모순들을 여과 없이 드러내고 있는 그의 사실주의는 레핀의 철학적 결과물이다. 이동파[*] 화가답게 예술가의 사회적 책무를 중시한

그는 대표작 〈볼가강에서 배를 끄는 인부들〉과 〈쿠르크스현의 십자가 행렬〉은 사실주의적 요소를 충실히 보여 주고 있다.

　〈볼가강에서 배를 끄는 인부들〉은 아무 희망 없이 거대한 배를 끌며 중노동에 시달리는 비참한 인부의 모습을 그리고 있다. 기득권 세력이 만든 거대한 사회적 힘에 응전하여 악전고투하는 노동자의 모습을 통해 '사회 모순에 끝까지 저항하는 민중의 현실'을 진정성 있게 묘사하고 있다.

▲ 레핀 – 볼가강에서 배를 끄는 인부들(1870～1873)
▲ 볼가강 인부들의 모습

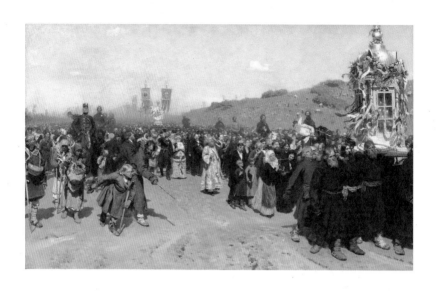

　또 다른 작품 〈쿠르크스 현의 십자가 행렬〉 역시 당시 종교
의 사회적 모순을 잘 드러내고 있다. 그림은 중앙에 화려한 옷을
입은 귀족과 종교인을 포함한 기득권 인사를 배치했다. 왼편에
는 지도원에게 통제받는 남루한 이들과 절름발이 소년의 모습
을 보여 줘 사회적 약자를 보듬어야 할 종교의 이중성을 지적하
고 있다. 자연스럽게 시선이 가는 지팡이를 집고 있는 절름발이
소년의 모습에서 어떠한 위협에도 굴하지 않겠다는 결연함과
삶을 향한 굳건한 의지가 느껴진다. 두 작품 모두 당시 사회상을
사실적이면서도 통찰력 있게 담아내 바라보는 이에게 깊은 울
림을 준다.

▲ 레핀 - 쿠르쿠스 현의 십자가 행렬(1880~1883)

# 심리 묘사

위대한 예술작품은 우리가 인지하지 못하는 사이 무의식 속으로 들어와 감정을 고양시킨다. 작품이 무의식을 건드릴 수 있다는 것, 그건 아마 예술가들이 심리 묘사의 달인이라는 방증일 것이다. 먼저 쇼스타코비치의 〈교향곡 8번〉은 인간에 대한 심리 묘사가 탁월한 작품이다. 전작인 7번 〈레닌그라드〉가 전쟁의 참상과 승리를 함께 노래했다면 〈교향곡 8번〉은 전쟁으로 절체절명의 위기와 절망에 처한 인간의 심리를 비통하게 그려낸다. 전체 5악장 구성의 〈교향곡 8번〉은 전원생활의 아름다움을 표현한 베토벤의 〈교향곡 6번〉과 형식적으로 유사하다. 하지만 내용은 정반대로, 전쟁으로 피폐해진 인간의 내면을 표현한다. 또한 '고통에서 환희로'라는 도식을 가진 베토벤식의 흐름을 따르지 않아 한때 자국 공산주의자들로부터 반동이라고 낙인찍히기도 했다.

또 다른 작품인 〈므첸스크의 맥베스 부인〉 역시 인물들 심리 묘사가 탁월한 작품이다. 4막으로 이루어진 이 오페라는 초반 인물들의 심리 묘사가 전개된 후 사건 위주로 전개된다. 성공적인 초연으로 뉴욕과 런던, 스톡홀름 등 여러 도시에서 청중들의 열광적인 반응을 이끌었으나 부르주아적이며 혼란스럽다는 스탈린의 평가로 인해 오랜 기간 공연 금지가 되었던 사연 있는

작품이다.

레핀 역시 표정과 제스처를 통한 심리 묘사의 대가이다. 특히 그의 초상화 작품들은 대상 인물의 내면을 직관적이며 섬세한 감각으로 꿰뚫어 보고 있다. 레핀은 톨스토이, 투르게네프(Ivan Turgenev) 같은 문학가와 림스키 코르사코프(Rimsky-Korsakov), 안톤 루빈스타인, 글린카(Glinka) 등 음악가들의 초상화도 많이 그렸는데, 그중 제일 돋보이는 건 단연 〈무소르그스키〉이다.

러시아 5인조 출신의 무소르 그스키(Modest Mussorgsky)는 관현악 모음곡인 〈전람회의 그림〉과 오페라 〈보리스 고두노프〉 등으로 잘 알려져 있다. 레핀이 그린 그의 초상화는 그가 운명하기 직전에 완성되었다. 알코올 중독과 발작 증세로 군  부대 병원에 입원한 무소르그스키가 위독하다는 소식을 들은 친구 레핀은 그를 그리러 병문안을 왔다. 빨개진 코와 헝클어진 머리와 수염은 그의 건강 상태를 보여 주지만, 선연한 눈빛만큼은 저항 정신과 광기를 동시에 뿜어내고 있다. 이 작품은 현재도 무소르그스키의 이미지로 통용되고 있을 만큼 대중들의 뇌리에 각인돼 있다.

또 다른 걸작인 〈아무도 기다리지 않았다〉는 다시는 못 볼

줄 알았던 가장이 오랜 수용소 생활 끝에 집으로 돌아온 상황을 그리고 있다. 피아노를 치다 놀란 아내, 낯섦과 설렘의 표정을 지닌 아이들, 그리운 아들을 오매불망 기다렸던 어머니의 뒷모습까지. 한 장의 그림 안에 인간이 느끼는 여러 감정 상태를 동시에 보여 주고 있다.

## 혁명

레핀과 쇼스타코비치에게 혁명이란 삶의 수레바퀴처럼 피할 수 없는 숙명과도 같다. 러시아의 혁명은 여타 유럽 국가의 혁명과는 다르게 민중이 억압되고 착취되는 방식의 결말을 맞이했다. 그런 면에서 자국 예술가들의 저항 의식을 자극했다. "이데올로기가 없는 음악은 있을 수 없다."라고 말한 쇼스타코비치는 자기 작품에 인물과 사상 그리고 시대정신을 담아 내려 노력했는데, 특히 혁명이 주요한 주제 중 하나였다. 〈교향곡 2번〉과 〈교향곡 12번〉은 볼셰비키 혁명을 주제로 하고 있고 교향곡 5번은 부제가 〈혁명〉이다.

소련의 음악국 선전부는 〈교향곡 2번〉에 베지멘스키가 쓴 사회주의 찬양 시를 넣길 원했는데 쇼스타코비치는 그 시를 혐오했다. 어찌 표현해야 할지 상당히 고심했다고 한다. 결국 합창

을 연주 뒷부분에 집어넣었고, 혁명의 상징이 될 수 있는 공장의 사이렌 역시 선전부의 요구를 받아들여 곡의 극적인 부분으로 활용했다.

억압 속에 작곡한 〈혁명〉 역시 겉으로는 혁명의 성공을 자축하는 듯한 분위기를 풍긴다. 하지만 후일 쇼스타코비치는 〈교향곡 2번〉에 관해 말하며 '3번과 함께 미숙했던 작품'이라고 토로했다. 〈혁명〉에서 느껴지는 해방감과 환희는 '소련 정권으로부터 강제된 것'이라며 "체제를 찬양하는 의도는 처음부터 아예 없었다."라고 회고록에 적은 바 있다.

레핀의 〈볼가강에서 배를 끄는 인부들〉과 〈아무도 기다리지 않았다〉 또한 혁명과 관련 있는 작품이다. 〈볼가강에서 배를 끄는 인부들〉은 1870년대 항구 노동자들의 처절한 삶의 모습을

▲ 레핀 – 아무도 기다리지 않았다(1884~1888)

그리고 있다. 아무런 희망도 없어 보이는 노동자들과 거대한 배를 대치시킨 작품으로 혁명 직전의 사회상을 여실히 담아낸다.

〈아무도 기다리지 않았다〉 또한 '혁명가의 귀향'을 그린 작품으로 인물들의 심리 묘사 외에 여러 상징을 그림 속에 배치하고 있다. 벽에 붙어 있는 네크라소프(Nikolai Nekrasov)와 셰브첸코(Taras Shevchenko), 알렉산드르 2세의 장례식 초상화, 골고다 언덕 십자가에 매달린 그리스도의 모습은 모두 혁명적 사명과 연관돼 있다. 네크라소프는 당시 러시아 사회를 풍자한 시인이며, 셰브첸코는 반 체제 인사로 낙인 찍혀 유배당한 농노 출신 화가이자 시인이다. 알렉산드르 2세는 혁명가에 의해 살해당했고, 골고다 언덕의 그리스도는 고난을 상징한다고 볼 수 있다. 이렇듯 두 예술가의 작품 속 '혁명'이란 주제는 그들 삶과 의식에 깊숙이 투영된 주제다.

## 인간

쇼스타코비치와 레핀 작품의 중심에는 언제나 인간이 있었다. 그들에게 인간은 하나의 사회이자 역사였으며, 변화의 동력이었다. 인간의 존엄성을 중요시했던 그들의 삶은 저항과 적응의 연속이었다. 한때 사회주의 리얼리즘과 타협했다고 비난

받던 쇼스타코비치였지만 그에게는 생존의 문제였다. 그가 자신의 음악으로 저항하였던 것은 사후에 알게 된 사실이다.

레핀 역시 진보와 보수를 넘나들며 대중적 인기를 누린 예술가로 그의 작품은 인류의 유산으로 남았다. 동료 화가 네스테로프는 레핀의 작품에 대해 이렇게 평했다.

"그의 그림에는 변혁의 꿈이 내장되어 있다. 레핀의 모든 그림은 레핀 개인만의 진보가 아니었다. 그것은 러시아, 우크라이나 미술 전체의 진보였다. 그의 모든 그림은 사건이었다."

만약 쇼스타코비치와 레핀이 살아남지 못했다면 그들의 예술적 유산은 어찌 되었을까? 철학자 사르트르(Jean-Paul Sartre)의 말처럼 인생은 B(Birth)와 D(Death) 사이의 C(Choice)인 듯하다. 사실 B와 D 사이에 A(Answer)는 없다. 결국 위대한 예술은 위대한 영혼의 소산이고 그것의 바탕은 인간이다. 인간에 대한 존엄, 그것이 그들의 예술을 위대하게 만들어준 이유다.

이 음악과 함께 하길

쇼스타코비치의 곡들은 레닌그라드필과 므라빈스키(Yevgeny Mravinsky)의 연주가 대표적이며 정석적인 해석이라고 할 수 있다. 키릴 콘드라신(Kirill Kondrashin)의 레코딩 또한 몰입도가 훌륭하다.

---

\* 이동파: 러시아 사실주의를 확립한 화가들을 일컫는다. 광활한 러시아 지역 곳곳을 열차나 마차를 이용해 이동하며 민중 속으로 들어가 그림을 전시한 작가들을 통칭한다.

오랫동안 꿈꾸면 결국 꿈에 다가선다

Stravinsky
Chagall

# 스트라빈스키와 샤갈

마르크 샤갈(Marc Chagall)과 이고르 스트라빈스키(Igor Stravinsky)는 널리 알려진 예술가이다. 이름은 친숙하다 할 수 있지만, 막상 그들의 작품에 대한 이해는 쉽지 않다. 샤갈은 김춘수의 시 〈샤갈의 마을에 내리는 눈〉으로 우리에게도 잘 알려져 있으며, 그의 작품들은 여러 투어 전시회나 해외 유명 미술관의 관람 등을 통해 자주 접할 기회가 있었을 것이다.

하지만 스트라빈스키의 음악은 클래식 애호가나 연주자가 아닌 이상 다른 작곡가들에 비해 익숙하지 않다. 심지어 연주자나 평론가들도 변화무쌍한 그의 음악에 대해 쉽게 정의 내리지 못한다.

샤갈과 스트라빈스키는 19세기 말에 태어나 20세기 말까지 같은 시대를 살아온 러시아 출신의 예술가이다. 푸근한 인상의 샤갈과 괴팍해 보이는 스트라빈스키, 서로의 인상에서 느껴

지는 모습과 성격은 상
이하다. 하지만 작품을
면면히 살피면 의외로
공통점들을 많이 찾을
수 있다. 세기말 체제
붕괴와 세계대전, 냉전
으로 이어지는 시대에

러시아와 프랑스 파리, 미국을 돌아다니며 방랑자의 삶을 살아온
두 사람. 그들의 삶은 그림과 음악에 어떤 의미로 투영되었을까?

뿌리

어느 분야건 높은 수준에 다다르면 그건 '예술의 경지'라고
한다. 아이러니하게도 예술성은 아무리 감추려 해도 드러난다.
자신의 꿈과 야망을 좇아 여러 나라를 돌아다닌 샤갈과 스트라
빈스키. 그들은 자신이 누구인지 작품을 통해 여실히 드러내곤
했다. 둘의 공통된 영감의 원천 중 하나는 바로 고향인데, 그들이
태어난 19세기 말 러시아는 격랑의 시기를 지나고 있었다. 그들
은 청년 시절 로마노프 왕가의 몰락과 볼셰비키 혁명을 목격했
으며, 장년에는 공산화된 조국을 지켜보았다. 특히 샤갈이 태어

▲ 1945년 촬영된 샤갈(좌)과 스타라빈스키의 뉴욕 만남 장면

난 비텝스크(Vitebsk)는 그의 작품에서 중요한 모티브이자 장소로 활용됐는데, 그의 여러 작품 중 〈비텝스크 위에서〉, 〈나와 마을〉, 〈산책〉 등은 고향 비텝스크의 모습들이 잘 표현돼 있다.

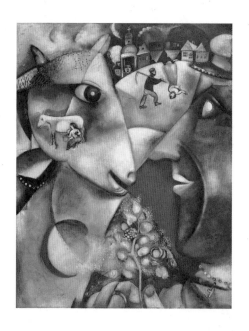

비텝스크는 그의 유년 시절 시기, 추방당한 유대인들이 모여 살던 도시였으며 인구 절반이 유대인이었다. 샤갈 역시 유대인으로 고향에서 유대인 방랑자의 아픔을 그림에 담았으며 운명의 동반자였던 아내 벨라(Bella)와의 만남도 아름답게 묘사하였다.

스트라빈스키에게도 고향은 그가 음악가로 성공할 수 있도록 예술적 자양분을 듬뿍 받았던 특별한 곳이기도 하다. 그가

▲ 샤갈 – 나와 마을(1911)

태어난 상트페테르부르크(Saint Petersburg)는 러시아의 문화, 예술, 학술의 중심지이다. 한때 레닌그라드(Leningrad)로 불렸던 이 도시는 전체가 유네스코 세계문화유산으로 등재돼 있을 정도로 유서가 깊다. 이곳 상트페테르부르크대학에서 법학을 공부하던 스트라빈스키의 마음속에는 언제나 음악에 대한 강한 열망이 있었다. 그러던 중 친구 아버지이자 음악원 교수였던 림스키 코르사코프(Rimsky-Korsakov)와의 만남은 그의 운명을 바꾼 결정적 계기가 됐다. 스트라빈스키의 초기 작품들은 코르사코프가 속한 러시아 5인조의 영향을 받아 러시아 민속 음악의 색채가 강한 작품이 주를 이룬다. 이후 그를 성공으로 이끌어 준 발레 음악 〈불새〉를 비롯해 〈페트루시카〉 등은 러시아의 원초적이고 민속적인 색채가 녹아 있는 음악들로, 그의 정서적 뿌리가 어디서부터 기원했는지 잘 보여 준다.

## 신화와 성서

샤갈과 스트라빈스키에게 신화와 성서는 중요한 예술적 동기이자 모티브이다. 그들에게 신화와 종교는 각각 분리돼 있는 것이 아닌 서로 인과성을 지니고 있다. 독실한 유대교 집안에서 자란 샤갈에게 종교는 삶의 일부분이자 그의 예술을 특징짓

는 중요한 요소이다. 샤갈의 파리 유학 시절은 20세기 초로 피카소와 마티스, 브라크(Braque) 등 입체파와 야수파가 당시 미술계를 양분하고 있었다. 샤갈은 시대의 흐름을 받아들이며 자신만의 상상과 개성에 충실한 공간 개념을 창조했는데, 인물들이 마치 공중에 떠 있는 듯한 그의 그림은 중력을 거스르는 듯하다. 아울러 동화적이고 몽환적인 느낌 또한 준다.

그림에 나타나는 여러 동물, 물고기, 바이올린, 꽃과 다채로운 색상은 그의 무의식 세계를 잘 드러낸다. 그것들은 마치 태곳적 인류의 집단 무의식이 발현된 신화의 한 부분처럼 보여지기도 하며, 초현실주의와도 연결되는 듯하다. 샤갈은 자신의 작

품이 "비이성적인 꿈을 그린 것이 아니라 실제 보고 느낀 것이
다."라고 했으나 작품 속 그의 상징들은 종교적 의미를 종종 내
포하고 있었다.

    그림에 자주 등장하는 '수탉'은 그의 고향 비텝스크에서 종
교의식 제물로 사용되곤 했는데, 그리스도를 부인했던 베드로가
수탉의 울음을 통해 자신의 죄를 깨달았기 때문에 정죄의 상징
으로 유추할 수 있다. 한편으로 수탉은 연민과 애정을 상징하기
도 한다. 작품 속 '물고기'는 한때 가톨릭의 비밀 표식으로 쓰이
곤 했으며 생선 장수였던 샤갈 본인의 아버지를 은유한다는 해
석도 가능하다. '바이올린'은 유대교를 믿으며 고난과 외로움에
떠돌아다녀야 했던 유대 민족의 악기로 그려졌다.

▲ 샤갈 - 비텝스크의 주황색 달빛 속의 바이올리니스트(1974)

샤갈이 그림에 담은 수많은 상징은 1930년대 성서 작업을 의뢰받고 이후 예루살렘을 방문하면서 더욱더 종교적 색채를 띠게 됐다. 이 상징들은 주로 민족의 고난과 운명에 관한 주제로 그린 여러 작품에 활용됐다. 말년에 그는 성당의 스테인드글라스와 태피스트리(Tapestry)* 작업은 물론 프랑스 니스(Nice)에 성서를 주제로 한 자신의 미술관(Musée National Marc Chagall)을 건립하는 데에 이르렀다.

스트라빈스키의 작품에서도 신화와 성서는 자주 등장하는 주제 중 하나이다. 추측하건대 젊은 시절의 스트라빈스키는 종교에 큰 관심을 두지 않았다. 그는 세례를 받았지만, 러시아 정교회에서 금하는 사촌 간의 결혼(피아니스트 라흐마니노프도 사촌

▲ 샤갈 – 세 천사를 만난 아브라함(1978)

과 결혼했다)을 강행한 사실만 보더라도 그의 종교적 도덕 의식이 높다고 볼 수 없기 때문이다. '오페라 오라토리오'라는 독특한 장르를 선보인 〈오이디푸스 왕〉은 신화를 모티브로 한 그의 독창적인 작품으로 시인 장 콕도(Jean Cocteau)의 라틴어 번안을 대본으로 한다. 작품 〈페르세포네〉도 역시 신화를 바탕으로 하고 있다. 그의 주요작으로 초연 당시 많은 논란을 일으킨 〈봄의 제전〉 또한 신화적 느낌을 주는데, 러시아 초원에서 벌어진 유목민과의 전쟁을 연상하게 만드는 파괴적인 춤사위가 특히 돋보인다.

작품을 통해 스트라빈스키는 인간의 원시적 야만성을 보여 준다. 그는 러시아적인 것에는 동양의 원시적 생명력이 자리 잡고 있다고 확신하였고, 그 안에서 정체성을 찾았다. 초기 작품은 러시아 고대 문헌인 『원초 연대기』 등에 기록된 이교도의 제사 의식을 참고했다. 이런 착안 덕에 신화적이고 신비주의적인 느낌이 그의 작품에 자연스럽게 녹아들었다.

대표작 〈봄의 제전〉은 인간 내면의 야만성을 고스란히 담고 있다. 당시 파시즘과 전체주의의 득세로 전쟁 소용돌이에 휘말린 유럽인의 마음속 공포심을 자극한 작품이라고 볼 수 있다. 파격적인 작품을 선보이던 그는 2차 세계대전이 터질 무렵 아내와 큰딸, 어머니의 연이은 죽음을 지켜보며 삶의 궤적이 바뀌었다. 미국 이주 이후, 말년에는 다양한 종교적 작품을 내놓았

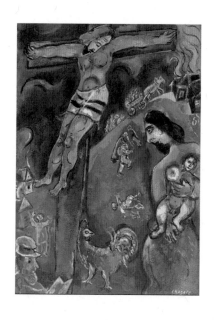

는데 그 중 〈시편 교향곡〉은 그의 종교적 성향이 잘 반영된 곡이다. 이 곡은 초창기 곡들과 다르게 신고전주의적이다. 하느님을 향한 숭배와 찬양의 메시지를 담고 있으며 그리스도 이전의 소박한 원시 그리스도교적인 것을 파악하려 하고 있다. 이외에도 〈노아의 홍수〉, 〈칸티쿰 사크쿰〉, 〈성 마르코의 이름에 경의를 표하는 성가〉, 〈설교, 설화 및 기도〉, 칸타타 〈아브라함과 이삭〉, 합창곡 〈케네디의 추억을 위하여〉 등을 그의 종교적 작품으로 꼽을 수 있다. 스트라빈스키의 작품세계를 한마디로 정의하기는 힘들다. 그러나 넓은 의미에서 '신화에서 종교로'라고 할수 있다.

▲ 샤갈 – 박해(1941)

# 오페라 가르니에

전쟁을 피해 미국으로 건너간 샤갈은 러시아 이민자 집단 거주지에서 스트라빈스키와 만났다. 그곳에서 스트라빈스키는 오페라 공연의 무대를 샤갈에게 의뢰했고, 샤갈은 아름답고 훌륭한 무대를 창조해냈다. 전쟁 이후 파리로 돌아간 샤갈은 세계 5대 오페라 극장 중 하나인 오페라 가르니에(Opéra Garnier)의 천장화 작업을 맡는다. 이 천장화에는 샤갈의 모든 예술성이 녹아 있다고 해도 봐도 과언이 아니다. 모차르트와 베토벤 등 고전주의

▲ 가르니에 오페라 극장의 천장화

시대의 위대한 예술가들을 그린 천장화 한편에는 스트라빈스키의 〈불새〉가 그려져 있다.

스트라빈스키는 88세에, 샤갈은 98세에 생을 마감했다. 오래도록 살아온 그들의 삶 속에서 수많은 다작의 원천은 무엇이었을까? 사랑했던 가족들과의 이별, 고향에 대한 그리움이었을까? 무엇보다도 그들이 놓지 않았던 희망 가득한 꿈이 원동력이었을 것이다. 샤갈에게 오페라 가르니에의 천장화를 의뢰한 작가 앙드레 말로(Andre Malraux)는 이렇게 말했다.

"모든 것은 꿈에서 시작된다. 꿈 없이 가능한 일은 없다. 먼저 꿈을 가져라. 오랫동안 꿈을 그리는 사람은 마침내 그 꿈을 닮아간다."

이 음악과 함께 하길

스트라빈스키의 〈불새〉는 피에르 불레즈(Pierre Boulez)의 음반을 추천한다. 호불호가 있지만, 개인적으로 직접 리허설을 함께해 본 지휘자 중 가장 귀가 예민한 지휘자였다. 음반에서도 그의 이지적인 특성이 잘 드러난다. 안탈 도라티(Antal Doráti)의 음반도 명반이다. 〈봄의 제전〉은 에사 페카 살로넨(Esa-Pekka Salonen)과 LA 필하모닉의 연주가 귀에 감긴다. 〈시편 교향곡〉은 스트라빈스키 자신이 콜롬비아 심포니(Columbia Symphony)와 함께 레코딩한 음반과 솔티경(Sir Georg Solti)과 시카고 심포니(Chicago Symphony)의 연주를 권한다.

---

* 태피스트리: 다채로운 색상의 실로 그림을 짜 넣은 직물이다. 여러 가지 색깔을 사용해 회화적인 무늬를 표현한다.

유추와 연상은 가장 중요한 지적 기술

Schönberg
Kandinsky

# 쇤베르크와 칸딘스키

오스트리아 출신 영국의 미술사학자인 곰브리치 경(Sir Ernst Gombrich)은 "미술이라는 것은 존재하지 않는다. 다만 미술가가 존재할 뿐이다."라고 했다. 곰브리치의 다소 도발적이면서도 철학적인 이 말을 "음악이라는 것은 존재하지 않는다. 다만 음악가가 존재할 뿐이다."로 바꿔 말할 수 있다. 결국 곰브리치의 말뜻은 "예술이란 그 시대의 규범과 맞서며 발전해 가고 있다."라고 해석된다. 다시 말해 우리가 무언가에 의미를 부여하는 순간 그 자체가 미술이나 음악이 된다는 것처럼, 사고의 확장으로 이어지는 지적 탐험은 언제나 기존 틀을 향한 저항과 관념으로부터의 탈피에서 시작된다는 것이다.

아널드 쇤베르크(Arnold Schönberg)와 바실리 칸딘스키(Wassily Kandinsky)는 전통적인 선입관을 깨고 자신들의 확고한 예술세계를 확립했다. 그것은 저항을 이겨내는 단단함과, 예술적 상상력

을 체계화하는 지난한 과정을 수반해야 한다. 서로의 예술세계를 통해 발전하고 영감을 받은 쉰베르크와 칸딘스키. 동료이자 예술적 동반자였던 그들은 청각의 시각화, 시각의 청각화를 통한 사고의 확장을 보여 주었는데, 그들이 추구한 예술세계에서 음악과 회화는 과연 어떤 의미였을까?

## 20세기 초

뉴턴(Isaac Newton)의 물리학 법칙은 18세기 이후 새로운 패러다임을 만들어냈다. 그의 업적인 만유인력의 법칙이나 제2 법칙인 '가속도의 법칙(F=ma)'은 지금도 물리학의 기본 공식이다. 그가 주장한 시공간의 절대적 개념은 물리학을 떠나 서양의 기계적 세계관의 밑바탕이 되어 근대 사상과 철학 형성에도 영향을 미쳤다.

하지만 20세기 초, 서양의 세계관은 아인슈타인에 의해 커다란 변화를 맞이한다. 아인슈타인의 상대성이론은 뉴턴 고전역학의 절대적인 시공간 개념을 깨뜨리는 데에서 출발한다. 굳건하다고 믿었던 생각과 관념들이 뒤집힌 순간인 것이다.

같은 시기 오스트리아 출신 작곡가 쉰베르크 또한 음악계의 아인슈타인과 같았다. 그동안 클래식 음악에서 전통적으로

고수해 오던 화성과 음악 법칙 등을 깨뜨린 첫 번째 인물이었으니. 동시대 신고전주의를 표방한 스트라빈스키와는 달리 쇤베르크의 음악은 지금도 편히 받아들이기 쉽지 않다. 마치 백여 년 전 상대성이론이 나왔지만, 여전히 이론에 관해서는 자세히 아는 이는 드문 것과 비슷하다. 쇤베르크는 한 옥타브 안의 12개의 음(흰 건반 7개, 검은 건반 5개)에 동등한 자격을 주어 일정한 순서로 배열하면서 악곡을 구성한다. 지금의 작곡가들에게는 상식이지만, 당시로는 굉장한 파격이었다. 쇤베르크의 실험은 당시 평론가와 대중으로부터 외면을 받았는데 아마추어 음악가이자 화가인 단 한 사람에게는 굉장한 흥미를 끌었다. 1911년 독일 뮌헨에서 열린 쇤베르크의 연주회에서 자신의 예술적 방향을 찾은 이가 있었는데 그가 바로 화가 칸딘스키였다.

## 소리와 색채

칸딘스키는 첼로와 피아노를 수준급으로 다룰 줄 알았던 아마추어 음악가였다. 쇤베르크의 음악회에서 들은 낯선 화음들은 칸딘스키의 회화 구상에 영감을 주었는데 그것은 바로 불협화음이었다. 불협화음은 고전 음악이 익숙한 이에게 불편함을 준다. 쇤베르크는 이 불편함이 익숙함과 익숙하지 않음의 차이

에서 온 것으로 생각했다. 전통적인 화성학에서 불협화음은 곡의 긴장이나 마무리를 해결하기 위한 장치로 쓰이지만, 쇤베르크는 모든 음에 동등한 가치를 부여하여 음악을 구성하였다.

칸딘스키는 자신의 추상에 쇤베르크의 이런 구성적인 요소를 차용했는데 소리에서 받은 영감을 기하학적인 모형과 색채로 변형한 것이다. 음악을 회화로 표현하려는 시도는 19세기 후반 클링거(Max Klinger) 등 몇몇 예술가에 의해 시도됐지만, 고전주의의 틀을 깨진 못했다. 하지만 칸딘스키는 자신만의 공감각적 능력을 활용해 음악에 담긴 색채감을 깨달았으며 '음악도 회화가, 회화도 음악이 될 수 있다'라고 믿었다. 그는 바그너의 신봉자로 오페라 〈로엔그린〉을 듣고 깊은 감명을 받아 음악을 들으면서 색을 느끼는 이른바 공감각을 경험했다고 한다.

그의 회화에는 몇몇 법칙이 있는데 이를테면 동그라미는 파랑, 세모는 노랑, 네모는 빨강 등으로 색채화한 다음, 채도에 따라 밝은 파랑은 플루트, 어두운 파랑은 첼로, 노랑은 트럼펫이나 고음의 금관악기로 표현한다. 또 같은 악기여도 녹색은 안정적이고 온화한 바이올린, 밝은 빨강은 가볍고 경쾌하며 맑은소리의 바이올린으로 그려내며, 검정은 완전히 끝난 휴식, 회색은 숨표 또는 무음으로 나타내고 있다. 이렇듯 칸딘스키는 청각과 시각을 자신만의 회화적 문법으로 표현한 첫 번째 화가였다. 그의 점, 선, 면, 색채에서는 다양한 악기와 음악이 연주되고 있는

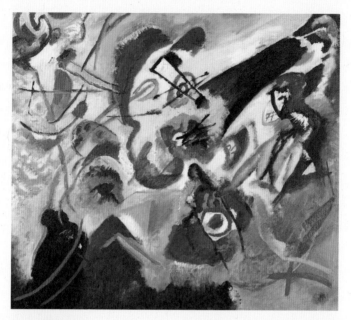

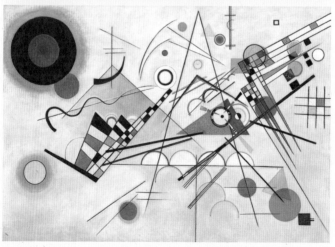

▲ 칸딘스키 - 구성7(1913)
▲ 칸딘스키 - 구성8(1923)

데 그의 대표작인 〈구성〉 시리즈는 칸딘스키가 들은 음악을 잘 표현해 준다고 볼 수 있다.

## 창조적 사고 - 유추와 연상

　　많은 과학자가 창조적 사고에 대해 설명할 때 "유추와 연상은 핵심 사고 과정이며 가장 중요한 지적(知的) 기술 중 하나이다."라고 주장한다. 뉴턴과 다윈의 이론, 양자론에서도 유추와 연상은 본질에 다가가기 위한 사고 과정이라고 한다. 이런 유추를 통한 연상은 예술가에게도 창조를 위해 필연적으로 거쳐야 하는 지적 과정이다. 피카소의 입체파 회화는 이집트 벽화에서, 쇤베르크의 12음기법은 피보나치수열에서 따온 것이며, 칸딘스키는 음악에서 색채와 기하학적 모형을 연상했다.

　　쇤베르크의 대표적인 현악 6중주 곡인 〈정화된 밤〉이나 〈달에 홀린 삐에로〉는 그의 문학적 상상력이 음악을 통해 구현된 것이다. 두 작품 모두 연작시를 바탕으로 하며 시에서 나타나는 음율과 감정선을 자신만의 음악적 기법으로 드러낸다. 후기 낭만파적 성향이 드러난 〈정화된 밤〉과는 달리 〈달에 홀린 삐에로〉는 소프라노가 내레이터로 등장한다. 낭송하듯 부르는 소프라노의 목소리와 다른 7개 악기들이 내는 소리는 서로 융합돼

획기적이며 기이하고 모호한 성격의 곡을 이뤄낸다. 이런 쇤베르크의 곡을 듣고 비평가인 알프레드 커(Alfred Kerr)는 "음악의 끝이 아니라 듣는 방식의 새로운 단계가 시작되는 것이다."라고 평했다.

한편 칸딘스키는 즉흥(Improvisation), 인상(Impression), 구성(Composition)으로부터 영감을 받아 작품을 창조하였는데, 그중 〈인상 3〉는 쇤베르크의 음악회에 다녀온 후 완성되었다. 그림 속 굵은 검정 곡선은 그랜드 피아노를 연상시키며, 얇은 검은색들은 청중들을, 나머지 색채는 그가 음색에서 받은 감정을 화폭으로 옮긴 것이다. 두 예술가의 작품은 유추와 연상이 창조적 사고를 위한 필수 전제조건이라고 말한다.

▲ 칸딘스키 – 인상 3(1911)

원 속의 원

1923년작 〈원 속의 원〉은 칸딘스키의 대표작으로 큰 원 속
에 작은 여러 개 원이 조화를 이루며 각기 다른 색채를 지닌 작
품이다. 마치 불협화음을 포함한 음들이 저마다의 의미가 있는
쇤베르크의 곡처럼 음악의 궁극적 목적은 조화이고, 조화를 시
각적으로 표현하고 있다고 말하는 듯하다. 칸딘스키는 쇤베르
크가 집필한 『화음이론』을 러시아어로 번역해 소개할 정도로 그
의 음악에 깊게 감명받았고, 쇤베르크도 칸딘스키와 예술적 아
이디어를 공유할 정도로 막역한 사이였다. 비록 둘의 관계는 반
유대주의 발언을 한 칸딘스키가 기독교에서 유대교로 개종하며

▲ 칸딘스키 - 원 속의 원(좌)(1923)
▲ 칸딘스키 - 중요한 연결(우)(1925)

시오니즘(Zionism)에 경도돼 있던 쇤베르크의 해명 요구에 제대로 답하지 못하면서 소원해졌지만 말이다.

쇤베르크는 자신의 음악이 대중으로부터 이해받지 못하고 지쳐갈 때 화가로의 전업을 생각했다. 반대로 칸딘스키는 화가가 되기 전인 어린 시절부터 음악가를 꿈꿔왔다. 화가가 되고자 한 음악가, 음악가가 되고자 한 화가, 두 아방가르드 예술가가 이루고자 한 것은 무엇이었을까? 그것은 바로 통합적이고 융합적인 통섭이 아니었을까?

미국의 생리학자 로버트 루트번스타인(Robert Root Bernstein)은 "다양한 것에 관한 관심은 예술가나 모든 혁신가에게 유추의 원천이 될 수 있다."라고 했다. 두 예술가는 통섭적 사고를 통해 예술, 더 나아가 인간 삶의 궁극적 목적은 조화라고 말하고 있다.

이 음악과 함께 하길

내가 쇤베르크의 음악을 처음 접한 건 거장 피에르 불레즈(Pierre Boulez)와 함께 연주한 오페라 〈펠리아스와 멜리장드〉에서였다. 당시에는 난해한 음악이었지만, 멋들어진 선율과 황홀한 분위기는 그의 후기 음악보다 훨씬 편하게 감상할 수 있게 만든다. 불레즈의 이지적인 연주를 추천한다. 아바도(Abbado)의 열정적인 연주 또한 좋다. 〈정화된 밤〉은 야니네 얀센(Janine Jansen)이 동료들과 함께한 데카(DECCA) 음반으로, 오케스트라 버전은 빈 필하모닉의 연주를 권한다. 마지막으로 〈달에 홀린 삐에로〉는 사이먼 래틀(Sir Simon Rattle)의 1977년도 녹음본을 추천한다.

논리적 사고는 간결함을 낳는다

*Webern*

*Seurat*

# 베베른과 쇠라

동양의 산수화에서 인간은 자연의 일부처럼 묘사돼 있다. 겸재 정선의 〈진경산수화〉에서도 인간은 무언가 특별한 의미를 지닌 대단한 존재가 아니다. 이런 특징은 주제가 단순히 풍경이기 때문만은 아니며, 그렇게 치부하기에는 서양의 풍경화와 다른 점이 너무나 많다. 프리드리히나 컨스터블 등 서양의 풍경화

▲ 정선 – 인곡유거도(18세기)(좌)
▲ 프리드리히 – 일몰(1830～1835)(우)

대가들 작품에도 인물이 종종 등장하는데 동양 풍경화와는 다르게 인간이 그림 속에서 중요한 의미를 지닌 편이다.

이는 동양과 서양의 사고방식과 관념 차이에서 비롯됐다고 볼 수 있다. 고대 그리스의 철학자들은 우주를 각각 독립적이며 개별적인 사물들의 조합으로 보았지만, 동양에서는 우주를 끊임없이 순환하는 하나의 맥락으로 보고 있었다. 저명한 심리학자인 니스벳(Richard Nisbett)은 동서양의 사고방식을 연구한 그의 저서 『생각의 지도』에서 그 차이를 이렇게 설명한다.

"동양인은 세상을 가변적이라고 바라보며 전체 맥락 속에서 서로의 관계성을 파악하는 반면, 서양인들은 사물을 주변 환경과 떨어진 독립적이고 개별적인 것으로 이해하며 분석적이다."

서양인이 보다 원자론적 시각으로 세상을 바라본다는 것이다.

19세기 말부터 20세기 초는 서양의 분석적 사고가 동양으로 뻗어 나가며 세상을 지배하던 시기였다. 모든 것을 분석적 사고 위에서 설명할 수 있다고 생각하던 때, 빛의 해체와 조성의 해체를 통해 분석적이며 논리적인 예술세계를 추구한 예술가들이 있었다. 그들은 바로 점묘주의(Pointillisme) 음악과 미술을 대표하는 안톤 베베른(Anton Webern)과 조르주 쇠라(Georges Seurat)였다.

베베른과 쇠라가 자신의 이론을 정립하기까지는 그들의 생각에 영감을 준 인물들이 있었다. 그들은 바로 쇤베르크와 괴테로 각각 무조 음악과 색채론의 선구자였다. 그들은 후대 점묘주의 음악과 미술에 지대한 영향을 끼쳤다. 쇤베르크의 무조주의는 20세기 음악에 혁신적인 변화를 불러왔다. 음악사가들은 르네상스 후기와 바로크 시대 이후의 약 3세기를 '공통 음악어법 시대(Common practice period)'라고 부른다. 이 시기 음악들은 보통 협화음(Consonance)에 익숙하며, 불협화음으로 음악이 진행하더라도 결국에는 협화음으로 마무리된다. 이는 인간의 본능이 불협화음보다 협화음에 심리적 안정감을 느끼기 때문이다.

하지만 19세기 후반 바그너와 드뷔시, 말러 등 미묘한 화성으로 색채감과 심리 묘사를 음악에 담아내는 작곡가들이 등장한다. 그들의 음악은 꼭 협화음으로 해결돼야 할 필요가 없었다. 이는 '기능화성적 조성으로부터의 결별'을 보여 주는 조짐이었다. 20세기 초 음악이 점점 복잡해지고 미묘한 음들을 안정적인 화음으로 해결하는 게 어려워지자, 쇤베르크는 협화음으로 돌아갈 필요가 없는 '무조 음악'을 고안했다. 즉 조성이라는 것이 없다면 해결할 음도 필요 없어진다는 논리이다. 이후 전통 음악을 훼손했다라고 비판 받았지만, 이는 언젠가 누군가가 시도

할 수밖에 없는 시대적 흐름이었다. 쇤베르크의 무조 음악은 이후 제자인 베베른에 의해 더욱 체계적으로 정립됐으며 음을 일정한 순서로 배열한 그의 음렬주의(Serialism)는 이후 셈여림까지도 포함한 총렬주의(Total Serialism)로 이어졌다.

괴테의 색채론 역시 쇠라와 신인상파 탄생에 많은 영향을 주었다. 대문호인 괴테는 자신이 시인으로 이룩한 것에 대해서는 더 좋은 시인이 현재도 후세에도 있을 것이라며 겸손했지만, 색채론에 관해서는 굉장한 자부심이 있었다.

당시 뉴턴의 광학 이론과 대척점에 있었던 괴테는 백색광 안에 여러 색의 빛이 존재한다는 뉴턴의 이론에 반기를 들었다. 20년 동안 연구하여 집필한 『색채론』을 통해 그는 색채는 광학 이론만으로 접근하여서는 안 되며, 그 색채가 일으키는 효과가 뇌에서 어떻게 시각정보로 받아들여지고 이미지를 형성하는가에 초점을 맞춰야 한다고 주장했다. 괴테에게 색채는 물리적 특

성으로부터 유추되는 것이 아닌 개별 감각의 문제, 즉 관찰자와 현상을 전제로 한 것이다. 또 색채는 밝음과 어둠의 만남, 그 경계에서 일어나는 것으로 이를 원현상(原現像)이라는 개념으로 정리했다. 인간 감각의 본질과 연관된 괴테의『색채론』은 이후 여러 학자에게 영향을 미쳤다. 그중『색의 조화와 대비의 법칙』을 저술한 프랑스의 화학자 슈브뢸(Michel Chevreul)은 괴테로부터 많은 아이디어를 얻었다. 슈브뢸의 연구는 젊은 화가 쇠라에게 큰 영향을 끼쳐 분할주의(Divisionism)라는 작품세계가 만들어지는 데에 밑거름이 된다.

## 수학적 사고 – 12음기법과 분할주의

수학이 예술과 밀접하다는 건 널리 알려져 있다. 피타고라스가 음계와 음악에 대한 이론을 만들었다는 사실은 플라톤의 기록 등 여러 문헌에서 확인된다. 중세의 수학자 피보나치가 발견한 수열은 가장 아름다운 황금비를 만들어내며 음악, 회화, 건축 등 다양한 분야에서 위대한 예술작품의 탄생을 이끌어 냈다. 우리 인체에도 반영돼 있는 피보나치수열은 고동이나 소라의 몸통에도, 해바라기, 데이지 꽃 머리의 씨앗 배치 형태 등 자연 속에 스며 있다. 이렇듯 수학은 자연을 설명하는 도구로써 예술

적 창의성에도 많은 영향을 끼쳤다.

철저한 계산과 수학적 사고를 바탕으로 탄생한 12음기법과 분할주의는 베베른과 쇠라가 만들어낸 예술세계의 이론적 토대였다. 12음기법의 창시자는 베베른의 스승인 쇤베르크이다. 하지만 그 이론을 철저하게 고수하며 음악을 발전시킨 인물은 베베른이라고 할 수 있다. 12음기법 역시 피보나치수열에서 영감을 받았는데, 옥타브 안의 모든 음, 즉 반음(피아노의 검은 건반)까지 합한 12개의 음을 중복이 없이 사용해 음렬을 만들고 그것을 여러 방향으로 뒤집어가며 작곡하는 기법이다.

주선율(prime form)

음을 역방향으로 배치(prime form in reverse order)

주선율의 음정과 역방향(prime form with the intervals inverted)

다시 말하자면 주가 되는 음률을 데칼코마니처럼 뒤집어 음률을 만들어내고 또 역순 방향으로도 음률을 배치해 작곡에 이용하는 기법이다. 베베른은 이 12음기법의 논리적 사고를 비약적으로 발전시켜 모든 음악적 표현 수단을 단순화했으며, 이

▲ 쇤베르크의 12음기법 예시

는 곧 점묘주의 음악의 탄생으로 이어졌다.

분할주의 또한 과학적 사고를 바탕으로 한다. 이 용어는 색을 분리해서 사용한다는 뜻에서 유래되었다. 팔레트 위에 원색을 섞어 표현했던 이전의 화가들과 다르게 분할주의 화가들은 원하는 색을 원색으로 분할한 다음, 그 원색으로 작은 점들을 찍어 시각적으로 다시 혼합돼 보이도록 했다. 즉 보색관계 등을 이용한 정교한 기법으로 그 덕에 좀 더 생생하고 역동적인 표현이 가능해진 것이다. 이는 슈브뢸과 루드(Ogden Rood) 등 19세기 과학자들의 광학 연구가 밑바탕이 되었다. 분할주의는 점묘파와 동일시되는 단어로 인식되지만, 단순히 점을 찍는 행위 자체를 의미하는 점묘파와는 분명히 다르다. 바로 과학과 광학 이론을 기초로 하고 있다는 점이다. 신인상파 화가들은 점묘파보다는 회화에 광학적 요소를 대입한 '분할주의자'로 불리길 원했다.

## 모형

걸작 또는 명작을 뜻하는 '마스터피스'는 중세 길드에 소속된 장인들이 만들어내는 물품을 칭하는 단어였다. 하나의 명작이 나오기까지는 오랜 기간의 도제 생활이 필수였으며 무엇보다 롤 모델인 스승의 영향력이 지대했다. 스승의 작품이 자신의

기술을 발전시켜 주는 하나의 모형이었기 때문이다. 가장 완벽한 아름다움을 지닌 바이올린 '스트라디바리우스'를 만든 스트라디바리(Antonio Stradivari) 또한 스승 아마티(Nicolo Amati)의 바이올린을 모형 삼아 수많은 음향적 실험을 거쳐 명기를 창조한 것만 봐도 그렇다.

베베른과 쇠라 작품의 탄생에도 '모형'은 그 역할을 제대로 했다. 베베른은 후기로 갈수록 스승 쇤베르크의 12음기법을 철저히 따르는데 음렬 구조와 리듬 패턴, 셈여림 등을 철저하게 계산하고 작곡했다. 마음속에 떠오르는 감정을 그대로 옮겼다기보다 모형을 구축하고 그 안에 이성적이며 논리적인 관계에 따라 음들을 배치했다. 그의 습작인 〈Summer wind〉를 제외하고 쇤베르크와 사제지간을 맺은 이후의 작품들은 모두 조직적이고 대칭적이며 비율적인 마디 수를 지니고 있다. 이미 그가 생각해 둔 모형을 전제로 작곡했음을 보여 주는 대목이다.

쇠라에게도 모형은 명작 탄생에 중요한 디딤돌 역할을 했다. 시카고 미술관(The Art Institute of Chicago)에 소장돼 있는 그의 걸작 〈그랑자트 섬의 일요일 오후〉는 신인상파를 대표하는 걸작이다.

이 작품의 한편에는 쇠라가 작품을 시작하기 전에 그린 작은 모형이 걸려 있는데 이는 자신의 아이디어를 미리 가늠하고 일정한 물리적 크기 안에 담아낼 수 있도록 하는 데에 그 목적이 있다. 쇠라는 이 모형을 통해 전체적인 구도를 예상해 볼 수

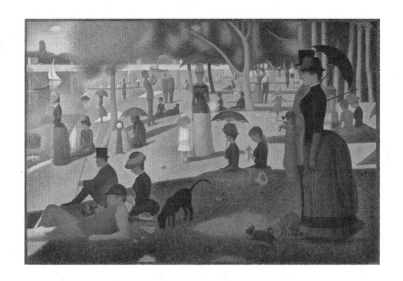

있었다. 캔버스에 수십만·개의 색점을 찍는 인고의 작업에 들어
가기에 앞서 예상되는 문제를 점검한 것이다. 그는 작품을 완성
하기 위해 20점 이상의 소묘와 40점 이상의 색채 스케치를 그
렸다.

　　노벨 화학상과 평화상 수상자인 미국의 화학자 폴링(Linus
Carl Pauling)은 모형에 대해 이렇게 말했다.

　　"모형이 지닌 가장 큰 가치는 새로운 생각의 탄생에 기여한
다는 것이다."

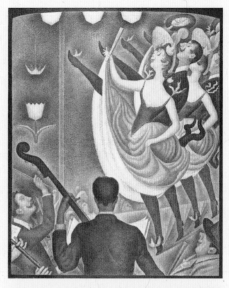

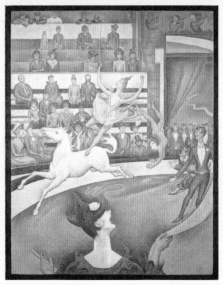

▲ 쇠라 - 기묘한 춤(1889~1890)
▲ 쇠라 - 서커스(1891)
이 두 그림은 세로 구성으로 그려져 생동감을 준다.

# 간결함

스티브 잡스는 복잡함보다는 간결함이 훨씬 어렵다고 했다. 간결하다는 것은 그만큼 많은 시행착오를 통해 문제를 해결한다는 것을 의미한다. 'E=MC2'라는 수식이 아인슈타인으로부터 나오기까지 수많은 과학자의 시행착오가 있었을 것이다. 그래서 셰익스피어는 "간결함은 지혜의 정수."라고 했다.

베베른과 쇠라의 예술세계에서 간결함은 그들의 작품을 특징지어 주는 중요한 요소이다. 베베른의 모든 곡은 음반 세 장에 담을 수 있을 정도이며 총 연주 시간이 4시간을 넘지 않는다. 그만큼 그의 음악은 응축적이며 밀도감이 높다. 음악적 구성은 긴밀하며 절제돼 있지만, 모티브가 짧게 소개되고 곧이어 다른 성부 역시 비슷한 패턴으로 구성된다. 전체적으로 보면 여기저기 점을 찍은 듯하기에 '점묘주의 음악'이라고 한다. 곡 대부분이 6분 미만이며 어떤 악장은 불과 몇 초 만에 끝난다. 그럼에도 구성은 치밀하고 정교하며 자신이 말하고자 하는 음악의 본질을 간결하게 담아낸다.

쇠라의 작품 또한 간결함을 통해 자신의 의도를 표현하고 있다. 그의 회화적 목표는 섞이면 섞일수록 탁해지는 물감의 특성인 '감산 혼합'을, 섞일수록 밝아지는 빛의 성질인 '가산 혼합'으로 전환하는 것이었다. 그는 색상을 도식화했으며 수많은 점

▲ 쇠라 − 옹플뢰르의 등대(1886)
▲ 쇠라 − 바생 항구: 썰물 때의 외항(1888)
가로 구도로 그려진 이 그림은 차분한 느낌을 자아낸다.

을 색상과의 관계를 통해 보는 이의 시선에 빛의 효과, 즉 가산 혼합으로 만들어냈다.

그가 보색 관계를 활용해 만든 테두리는 그림을 좀 더 눈에 띠게 만드는 효과를 줬다. 세로로 그리면 생동감이 넘치고 가로로 그리면 차분해지는 특성도 구현했다.

쇠라는 수많은 점을 찍는 고통 끝에 작품을 완성했지만, 그의 작품이 간결해 보이는 이유는 다양한 실험을 통한 수많은 과학적 이론이 바탕 되었기 때문이다. 감각적이기보다는 분석적이고, 즉흥적이기보다는 논리적인 베베른과 쇠라의 예술세계는 결국 간결함이라는 응축된 정수로 귀결된다. 그들은 간결함이 지닌 힘과 본질을 알고 있었던 것이다.

이 음악과 함께 하길

베베른의 전집 음반은 피에르 불레즈(Pierre Boulez)의 레코딩을, 피아노 변주곡 (Variations for Piano op.27)은 글렌 굴드(Glenn Gould)의 연주를 추천한다.

진리는 언제나 단순함으로 인식할 수 있다

*Gershwin*

*Lautrec*

# 거슈윈과 로트레크

흔히 세속적이며 대중적인 것은 전통적이며 고전적인 것과는 거리감이 있다. 하지만 우리가 고전적이라 부르는 것 대부분도 처음 등장했을 당시에는 세속적이며 대중적이었다. 모차르트와 헨델, 로시니(Rossini)는 요즘 시대의 비틀스나 마이클 잭슨, 앤드류 로이드 웨버 같은 대중스타와 비교해 봐도 당대 그 위상이 크게 다르지 않았다. 다만 시간의 흐름이 그들의 예술세계를 클래식으로 옮겨놓았을 뿐이다.

시대를 앞서 나아가며 파격적인 작품세계를 선보이는 급진적인 예술가도 종종 있다. 가끔 대중의 환호를 이끌기도 하는 그들은, 천재적이지만 외골수적인 성향을 지니고 있다. 소수의 조력자를 제외하고 혼자만의 싸움을 하는 경우가 많은 그들은 대중의 이해를 구하지 못할 수도 있다는 '불안감'을 항상 안고 있다.

하지만 여기 두 명의 예술가 조지 거슈윈(George Gershwin)과 툴루즈 로트레크(Toulouse-Lautrec)는 시대를 앞서간 것보다 시대 조류에 잘 편승한 예술가라고 할 수 있다. 대중적이며 세속적인 것들을 활용해 전통적인 토대 위에 자신의 예술세계를 펼쳐낸 것이다. 많은 이의 지지를 이끌어낸 성공한 음악가와 화가였던 거슈윈과 로트레크. 둘은 아쉽게도 30대에 요절했다. 사회적으로나 물질적으로 풍요의 시대였던 미국의 1920년대와 프랑스의 벨에포크를 보낸 두 예술가의 예술 지향점에는 어떠한 것들이 있을까?

## 단순함

세속적인 것이 대중의 호응을 얻으면서 높은 예술적 가치를 지니려면 단순함과 간결함이 바탕이 돼야 한다. 한때 애플의 슬로건은 "단순함은 궁극의 정교함이다."였다. 거슈윈과 로트레크의 예술세계에서도 단순함과 간결함은 대중을 설득하는 중요한 요소 중 하나이다.

거슈윈의 음악 중 대중적으로 널리 알려진 곡을 꼽으라면 〈랩소디 인 블루〉와 오페라 〈포기와 베스〉에 나오는 아리아 〈서머타임〉을 들 수 있다. 성악가를 비롯한 수많은 재즈 가수가 불

렀던 〈서머타임〉은 단지 6개의 음만을 가지고 주 멜로디를 구성했다. 흑인 영가나 가스펠에서 자주 사용되는 펜타토닉 음계(Pentatonic Scale)를 이용해 단순하면서도 구슬픈 멜로디를 만들어냈으며 현대적이기보다 흑인 전통 민요에 가깝게 작곡되었다.

〈랩소디 인 블루〉 역시 재즈의 시대라고 할 수 있는 1920년대에 작곡됐는데 블루노트 음계가 사용됐다. 블루노트란 재즈의 독특한 음계로 3음, 5음, 7음을 반음 내려서 블루스만이 갖는 특유의 감성과 느낌을 강조한 음계이다. 그의 〈랩소디 인 블루〉에서 블루는 음계를 가리킨다고 볼 수 있다. 거슈윈의 음악은 동시대 유럽의 쇤베르크나 베베른의 실험적이며 파격적인 음악과는 결이 달랐다. 하지만 특유의 단순하며 간결한 멜로디에서 오는 아름다움은 대중의 사랑을 받았다.

로트레크 역시 많은 주문을 받아 그림을 그린 성공한 화가로서 그의 독특한 화풍은 대중적 인기를 끌었다. 특히 로트레크의 물랑루즈(Moulin Rouge) 광고 포스터는 그를 파리의 유명인사로 만든 계기가 됐다. 그는 또 다른 거장인 무하의 장식적이며 화려하고 섬세한 포스터와는 다른 좀

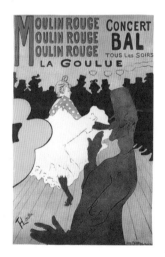

▲ 로트레크 – 물랑루즈, 라 굴뤼(1891)

더 단순하며 추상적인 디자인을 선보였다. 그는 포스터에 네 가지 이상의 색을 사용하지 않았으며, 강조할 부분만 정확하게 짚었다. 포스터의 특성상 짧은 시간 안에 집중하게 만들어야 하기에 단순함이 아주 중요하다. 특히 그림에 모든 시선이 모였다가 중요 정보인 글자에도 시선이 옮겨갈 수 있도록 한 섬세한 구성은 그의 예술적 감각을 더욱 돋보이게 했다.

또한 간결하면서도 예술적인 그의 폰트는 현대 상업 미술에도 널리 사용되고 있다. 두 예술가의 단순함은 대중을 좀 더 자신의 예술세계로 끌어들이는 데에 중요한 역할을 했다. 물리학자 파인먼(Richard Feynman)은 단순함에 대해 이렇게 말했다.

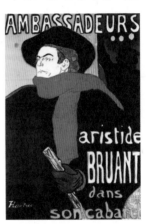

"진리는 언제나 아름다움과 단순함으로 인식할 수 있다."

새로움과 참신함

인간의 두뇌는 예측할 수 있고 일관성 있는 것을 좋아한다. 위험한 상황에 노출되는 불확실성을 줄여주도록 진화한 결과다.

▲ 로트레크 – 앰버서더 카바레의 아리스티드 브뤼앙(1892)

동시에 새롭고 참신한 것 또한 좋아한다. 우리 뇌에서 분비되는 도파민이 예상치 못한 일이 벌어졌을 경우 보상을 찾아 새로운 것을 추구하도록 하기 때문이다.

거슈윈과 로트레크의 작품은 당대의 예술계에 신선함을 던져주었다. 드보르자크는 뉴욕 내셔널 음악원장 시절 아프리카계 미국인과 토착 인디언의 민속 음악을 미국 음악의 독창적인 자산으로 보았다. 이런 그의 생각은 거슈윈의 음악과 맞아떨어진다고 볼 수 있다.

거슈윈은 미국 흑인들의 블루스(Blues)와 래크타임(Ragtime) 등 독특한 리듬감이 특징인 재즈와 백인들의 클래식 음악 형식을 혼합해 새로운 스타일의 음악을 만들어냈다. 〈스와니〉와 〈랩소디 인 블루〉의 성공으로 유명해졌지만, 거슈윈의 정통 클래식을 향한 열망은 식지 않았다. 프랑스의 대가 라벨(Maurice Ravel)에게 레슨을 받으며 자신의 음악에 깊이를 더하려고 했다. 그런 거슈윈에게 라벨은 '라벨의 아류'가 되지 말고 '일류 거슈윈'이 되라며 격려했다. 음악적 깊이와 성취를 위해 찾아간 파리에서 그는 〈파리의 미국인〉이라는 교향시를 작곡했는데, 미국인이 본 1920년대 파리의 모습을 독특한 재즈 선율과 랩소디 형식으로 참신하게 풀어냈다.

로트레크의 작품 역시 당시로써는 신선하고 독특했다. 그는 후기 인상주의 화가이지만 고흐, 세잔과는 다르게 대중과 타

협했고 상업적 장르의 예술을 전위예술로 승화시켰다. 귀족 출신인 로트레크는 대저택에서 자랐다. 하인의 일상, 가축의 모습, 사냥 장면 등을 그리며 대상의 형태와 움직임을 빠르게 잡아내는 능력을 길렀다.

그가 말과 일부 동물을 제외하고 평생 집중하며 그린 것은 인물이었는데 특히 사람의 특징을 정확하게 파악하는 안목과 재빠른 데생 솜씨는 그의 시그니처였다. 이런 그의 능력은 포스터 작업에서 진가를 뽐냈는데 이전 세기 스타일의 포스터와는 전혀 다른 개성 넘치는 표현 기법이 적용된 것이다. 포스터는 주로 석판화로 제작됐는데 여기서도 그의 독창적인 감각과 센스를 느낄 수 있다.

▲ 로트레크 – 기수(1899)

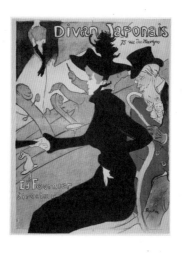

컬러 인쇄술의 발달 또한 그의 작품세계에 힘을 실어주었다. 현대 그래픽 예술의 선구자로서 로트레크의 작품은 팝 아트(Pop Art)의 미래를 예견하고 있었다. 미국 뉴욕의 메트로폴리탄 뮤지엄은 로트레크를 두고 이렇게 설명한다.

"로트레크가 없었다면 앤디 워홀은 없었을 것이다."

## 열린 사고

"모든 사람은 자기 경험의 포로다. 편견을 버릴 수 있는 사람은 아무도 없다. 그저 편견의 존재를 인정할 뿐이다."

저널리스트 에드워드 머로(Edward R. Murrow)의 말이다. 편견과

▲ 로트레크 - 디방 자포네(1892〜1893)

고정관념은 쉽게 잊을 수 없지만, 그것으로부터 끊임없이 벗어나 새로운 사고를 받아들일 때 우리의 삶은 진취적이고 발전적인 방향으로 나아갈 수 있다. 그렇기에 소로우는 "편견을 버리기에 너무 늦은 때는 없다."라고 했다. 예술가에게 통념과 선입견으로부터의 탈출은 상상력을 배가시켜 한 차원 높은 예술성을 선물해 준다.

거슈윈과 로트레크의 예술세계는 전통적인 관념에서 벗어나 새로운 접근 방식과 자유로운 사고 속에서 탄생했다. 러시아계 유대인 이민자 출신의 거슈윈은 뭐든지 흡수하는 미국 사회 분위기와 흑인들 특유의 리듬을 자기 색깔로, 자유로운 음악으로 풀어냈다. 그는 어린 시절 우연히 바이올린 연주를 듣고 음악에 관심이 생겨 형이 쓰던 피아노로 공부를 시작했다. 개인지도를 받으며 작곡과 피아노를 익혔지만, 유럽의 음악가들처럼 전문적으로 학업에 매진하지는 못했다. 고등학교를 중퇴하고 악보 출판사에 들어간 그는 그곳에서 당시 유행하던 수많은 음악을 피아노로 연주할 기회를 얻게 됐다. 인기 작곡가로 성장할 수 있는 밑바탕이 다져진 것이다.

무엇보다 대중음악에 클래식 요소를 결합한 거슈윈의 작곡 방식은 그가 열린 사고의 소유자였기 때문에 가능한 것이었다. 선율을 만드는 데에 타고난 귀재인 그는 이후 영화와 뮤지컬, 오페라까지 영역을 넓혀 나갔다.

로트레크 역시 자유로운 사고의 소유자였다. 그는 작품에 어떤 선입견이나 편견 혹은 정치적 메시지를 담으려 하지 않았다. 그저 대상 자체를 그리는 것, 즉 그리기 그 자체에 몰두했다. 귀족 집안 출신이지만, 아버지에게 인정받지 못하고 태어나면서부터 장애를 지닌 그가 그림 속에서만큼은 자유로운 상상의 나래를 펼치고 싶었을 것이다.

집안에서 수업을 받고, 치료 과정도 겸해서 그림 그리기를 시작했던 로트레크는 독학으로 자신만의 세계를 구축했다. 인상파 등 어떠한 화풍에도 편승하지 않았던 그는 그림을 가르쳐준 스승보다 드가(Edgar Degas)와 베르나르(Émile Bernard), 고흐 같은 화가들에게 큰 영향을 받았다.

로트레크는 자신에 대해 이렇게 말했다.

"나는 어느 유파에도 속하지 않는다. 나는 내 멋대로 그릴 뿐이다."

그의 자유로운 작품세계를 엿볼 수 있는 발언이다. 두 예술가가 정규 교육을 제대로 받았더라면 그들의 예술이 지금과 같을 수 있었을까? 궁금한 부분이다. 어쩌면 거슈윈을 제자로 받지 않은 라벨의 선견지명이 지금의 거슈윈을 만들었다는 생각이 든다. 아인슈타인의 말이 뇌리에 스친다.

"내 학습의 유일한 방해꾼은 내가 받은 교육이었다."

## 창의적 사고와 융합

오늘날 우리는 방대한 양의 정보들을 매일 접한다. 사고력과 정보들은 점점 파편화되고 있으며 전문적 지식은 늘어난 반면, 학문 간 교류의 필요성은 늘어난 지식에 미치지 못한다. 이런 현상은 이 시대를 사는 우리에게 창의적 사고와 융합이라는 화두를 던지고 있다.

거슈윈은 미국의 재즈와 유럽의 클래식을 융합하려는 시도를 통해 미국 클래식만의 독자적인 양식을 만들어냈다. 로트레크 역시 일본의 우키요에 목판화나 프랑스 판화가 도미에(Honore Daumier)의 작품에 영향을 받았다. 로트레크의 작품이 대상

의 단순화와 과감한 구도, 빛과 그림자의 대비라는 특징을 보여
주는 것은 우키요에와 도미에 판화의 영향이 컸다고 볼 수 있다.

　　두 예술가는 시대 흐름 속에 다양한 작가의 작품, 형식에
영향을 받으며 창의적이고 융합적 사고방식을 통해 독창적인
예술세계를 이루었다. 그들 사고의 바탕에는 무엇이 있었을까?
그것은 바로 지금 우리에게 필요한 공감과 소통이 아닐까?

이 음악과 함께 하길

거슈윈의 음반은 미국적 색채가 강하기 때문에 미국 오케스트라와 연주자를 추천하
고 싶다. 〈랩소디 인 블루〉는 뉴욕 필하모닉과 번스타인(Leonard Bernstein)의 지휘와 피
아노, 피츠버그 오케스트라와 앙드레 프레빈(André Previn)의 지휘와 피아노를 추천한
다. 얼 와일드(Earl Wild)의 피아노 협연도 좋다. 교향시 〈파리의 미국인〉 역시 번스타인
과 뉴욕필이 대중적이며 레바인(James Levine)과 시카고 심포니의 에너지 넘치는 연주
도 좋다. 오페라 〈포기와 베스〉는 그래미 어워드를 받은 뉴욕 메트로폴리탄 오페라
의 음반이 좋다.

행복은 소박함 속에 깃든다

*Kreisler*

*Renoir*

# 크라이슬러와 르누아르

하버드대학의 크리스태키스(Nicholas A. Christakis) 교수의 연구에 의하면 행복한 사람의 반경 1.6킬로미터 이내 사람들이 행복해질 확률은 25퍼센트 이상이라고 한다. 즉 행복한 사람 주변에 있으면 누구나 행복해질 가능성이 높아지는 셈이다. 인간을 행복하게 만드는 요소에는 건강과 돈독한 인간관계 등 여러 요인이 있지만, 아름다운 것을 보고 듣고 느끼는 것 또한 행복감을 주는 주요 요소 중 하나이다. 예술의 목적 중 하나인 '미의 추구'는 아름다움을 통해 인간을 행복하게 만들어준다. 미의 개념 확장은 아방가르드 예술가들에 의해 꾸준히 진행되고 있지만, 일반 대중이 그것을 받아들이기까지 오랜 시간이 걸린다.

반면 세대를 초월해 그 시대의 보편적 아름다움을 표현하는 예술작품들은 예술이 지닌 미의 역할에 좀 더 충실하다고 할 수 있다. 그런 작품을 남긴 예술가들은 지나치게 심각하거나 진

지하지 않으며 아름다움을 좀 더 직관적이고 본능적으로 표현한다. 그래서 그들의 작품은 시대를 넘어 우리의 눈과 귀를 즐겁게 해주며 행복감을 준다.

19세기 말부터 20세기 초에 활동했던 프리츠 크라이슬러 (Fritz Kreisler)와 오귀스트 르누아르(Auguste Renoir)의 작품은 아름다움과 순수함을 통해 정서적 만족감을 준다. 아름다움에 대한 자신들의 확고한 철학을 보여 주는 그들의 작품에서 느껴지는 행복감은 어디서에서 기원한 것일까?

## 몸짓

우리에게 몸짓이란 하나의 생명력이자 의사소통 방식이며 자신을 표현하는 도구이다. 개인과 집단이 의식을 공유하는 수단이기도 한 몸짓은 미적 양식을 지닌 '춤'으로 발전하여 음악과 결합했다. 춤과 함께 아름다운 음악을 듣는 것은 많은 예술가에게 영감의 원천이 됐다. 바이올리니스트 겸 작곡가인 크라이슬러와 화가 르누아르에게도 춤은 훌륭한 예술적 소재였다.

크라이슬러의 소품 중에 춤을 소재로 한 작품들이 유독 많은데 〈3곡의 비엔나 옛 춤곡〉은 그의 대표작으로 많은 이의 사랑을 받는 곡이다. 1910년 독일 마인츠(Mainz)에서 출판된 『고전

적 원고』에 포함돼 있는 〈3곡의 비엔나 옛 춤곡〉은 〈사랑의 기쁨〉을 첫 곡으로 〈사랑의 슬픔〉, 마지막 〈아름다운 로즈마린〉으로 구성된다. 비엔나 태생의 크라이슬러는 이 지역 옛 민요에서 영감을 받아 왈츠 형식의 작품을 작곡하였는데 〈사랑의 기쁨〉은 시종일관 밝고 로맨틱한 선율이 이어진다. 첫 주제의 시작처럼 마지막 테마도 기쁨을 표현하며 마무리 된다.

두 번째 곡인 〈사랑의 슬픔〉은 우수에 찬 듯 시작하여 아름다운 한때를 회상하는 듯하다. 하지만 이내 쓸쓸한 현실로 돌아오며 마지막은 달관한 듯한 느낌을 주며 끝난다.

세 번째 곡 〈아름다운 로즈마린〉은 너무나 사랑스러운 곡으로 왈츠의 원형이 된 독일의 춤곡인 렌틀러(Ländler) 형식을 충실히 따르고 있다. 모두 짧은 소품이지만 작품들은 모두 저마다의 스토리를 지니고 있으며 듣는 이의 귀를 즐겁게 해준다.

르누아르의 그림 중에서도 춤을 소재로 한 대표작들이 몇몇 있다. 그중 파리 오르세 미술관(Musée d'Orsay)에 소장된 〈물랭 드 라 갈래트의 무도회〉는 르누아르가 남긴 걸작 중 하나이다. 파리 몽마르트르(Montmartre) 지역의 '물랭 드 라 갈래트'는 풍차 제빵소가 있던 곳으로 한때 파리코뮌의 지도부도 있었다. 아이러니하게도 19세기 말, 매주 일요일 오후 이곳에서는 부르주아와 노동자들이 술과 음악, 춤을 즐겼다.

이 작품은 마치 스냅 사진의 한 장면처럼 묘사돼 있는데

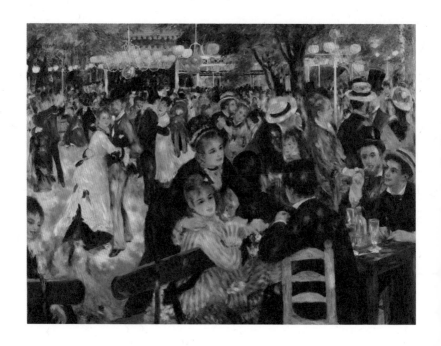

그림 속 인물들의 시선을 통해 느껴지는 심리와 풍경은 영화의 한 장면 같다. 또 다른 춤 3연작 시리즈인 〈도시에서의 춤〉, 〈시골에서의 춤〉, 〈부지발에서의 춤〉은 모두 1883년에 완성됐으며 모두 친한 지인들을 모델로 하고 있다.

작품들은 드가의 발레 작품에서 느껴지는 격식 있는 춤과 다른, 서민적인 몸짓으로 그려졌다. 르누아르와 크라이슬러는 이외에도 춤을 소재로 한 많은 작품을 남겼는데 모두 자유로우면서 서민적이고 로맨틱하면서도 소박했다.

▲ 르누아르 – 물랭 드 라 갈래트의 무도회(1876)

## 모호함과 명료함

　두 예술가의 모호함에는 관조적인 시선이, 명료함에는 관찰자의 시선이 있다. 이는 동양화의 원경과 근경이 적절한 조화와 균형으로 보는 이에게 정서적 안정감을 주는 것과 비슷하다. 크라이슬러의 음악과 르누아르의 회화는 모호함과 명료함을 통해 미학적 특성을 잘 드러낸다.

　크라이슬러의 음악은 바흐처럼 심오하거나 베토벤처럼 고도의 집중력을 요구하지 않는다. 마치 누군가 가볍게 흥얼거리면서 부를 수 있는 멜로디를 가져온 것 같다. 물론 〈레치타티보

와 스케르초〉처럼 전위적인 작품도 있지만, 그의 작품세계에서는 이런 경우는 드문 편이다. 크라이슬러의 곡에는 템포의 정확한 표기라든가 지켜야만 하는 악상이 많지 않다. 그래서 연주자들의 개성이 많이 드러나며 상상의 여지 또한 많다.

외국 유명 음대의 반주과 시험에는 크라이슬러 곡이 오디션에 포함돼 있다. 그만큼 곡에서 느껴지는 여유로움과 모호함과는 반대로 연주자 입장에서 곡을 표현하는 게 쉽지 않다라는 뜻이다. 특유의 고상함과 우아함, 스토리의 전개와 다양한 색채감을 살리는 연주는 고도로 숙련된 연주자가 아니면 명료하게 살리기가 어렵다. 결국 그의 음악은 모호함 속에 명료함이 내재해 있다고 볼 수 있다.

르누아르의 그림에서도 모호함 속에 명료함이 묻어난다. 초기 인상파로부터 영향받은 이후 그의 그림에서는 고전적인

▲ 르누아르 - 뱃놀이 일행의 오찬(1880〜1881)

특징이 두드러지는데 인물이 중심이 된 그의 화풍에서는 윤곽선이 모호하다. 르누아르는 여러 실험을 통해 윤곽선에 의지하지 않고 색상을 써서 작품의 빛과 형태를 만들어내는 기법을 완성했다. 다빈치의 스푸마토 기법과는 또 다른 그의 그림은 빛과 색채를 통해 양감을 화사하게 표현한다. 르누아르의 친구들은 그의 작품을 보고 '무지개 같은 찬란한 반사광'이라고 평가했다. 아이러니하게도 모호한 윤곽선 대신 색상을 유려하게 사용한 그의 기법은 다른 인상파 화가들과 달리 인물의 표정과 느낌을 좀 더 생동감 있고 명료하게 만들어준다.

## 여인과 소녀

여인과 소녀는 두 예술가가 자주 사용하는 소재이다. 크라이슬러 작품 중 집시 여인을 뜻하는 〈La gitana〉, 〈Berceuse Romantique〉, 〈Polichinelle〉 등은 모두 여성을 향한 세레나데 풍의 곡이다. 로즈마린이 누군지 물어보는 기자의 질문에 "허브꽃."이라고 알쏭달쏭하게 답한 일화로 유명한 크라이슬러의 작품 〈아름다운 로즈마린〉은 귀여운 첫사랑 소녀의 이미지를 들려주며, 대중들에게도 널리 알려진 〈사랑의 기쁨〉, 〈사랑의 슬픔〉은 모두 연애 감정을 묘사하고 있다.

르누아르의 회화에서도 여성과 소녀의 이미지는 늘 아름답고 사랑스럽게 그려진다. 〈피아노 앞의 두 소녀〉, 〈두 자매〉, 고양이를 앉고 있는 마네의 조카를 그린 〈줄리 마네〉 등이 그러하다. 특히 〈줄리 마네〉는 고양이조차 사랑스럽다.

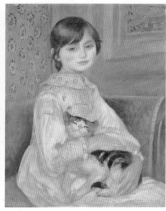

### 행복의 길

유럽의 유명 투자자이자 위대한 예술 후원가인 코스톨라니(André Kostolany)는 진정 예술을 사랑하는 사람이었다. 그가 자신의 저서에서 크라이슬러를 만난 에피소드를 언급한 적이 있는데, 오전에 만난 크라이슬러가 자신이 투자한 주식에 대한 걱정을 토로했다고 한다. 속으로 코스톨라니는 '하룻밤 연주로 모든

▲ 르누아르 - 피아노 앞의 두 소녀(1892)(좌)
▲ 르누아르 - 줄리 마네(1887)(우)

손실을 만회할 수 있는데'라고 생각했다고 한다. 사실 행복은 언제나 주변에 있지만, 깨닫지 못하는 경우가 많다. 헤르만 헤세는 "행복은 '무엇'이 아니라 '어떻게'의 문제이다."라고 했다. 사건과 사물을 바라보는 방식과 태도가 행복을 결정한다는 뜻이다.

르누아르는 "내 마음에, 그림이라는 것은 즐겁고, 유쾌하고, 아름다운 그 무엇이어야 한다. 그렇다, 아름다워야만 한다. 이미 우리 삶에는 유쾌하지 못한 것들을 만들어내지 않아도 이미 그러한 것들이 너무나도 많다."라고 했다. 크라이슬러와 르누아르는 그들의 음악과 회화를 통해 행복은 소박하며 가까운 곳에 있다는 메시지를 건넨다. 평화운동가이자 세계 4대 생불이었던 틱낫한(Thich Nhat Hanh) 스님은 행복에 대해 이렇게 말했다.

"행복으로 가는 길은 없다. 행복이 곧 길이다."

이 음악과 함께 하길

크라이슬러의 음악을 크라이슬러보다 더 잘 연주한 사람이 있을까? 그의 레코딩은 현대의 녹음처럼 깔끔하지 않지만, 그가 아니면 도저히 표현할 수 없는 아름다운 가치를 지니고 있다. 크라이슬러가 한 레코딩을 포함해 자크 티보(Jacques Thibaud)와 미샤 엘만(Mischa Elman)의 초창기 녹음도 추천한다. 현대적 녹음으로는 조슈아 벨(Joshua Bell)의 음반도 훌륭하다. 이외 피아니스트 라흐마니노프(Rachmaninoff)가 편곡 연주한 〈사랑의 기쁨〉, 〈사랑의 슬픔〉도 들어보길.

모든 질서를 벗어던지고
자유로움을 실현하라

*Cage*

*Pollock*

# 케이지와 폴록

　　20세기 초, 미국은 남북 전쟁 이후 재건의 시기를 거치며 급속한 산업화를 이루어나가고 있었다. 특히 유럽에서 벌어진 1차 세계대전을 계기로 미국 경제는 진일보했는데, 이 시기를 미국에서는 진보의 시대(The Progressive Era)라고 부른다. 쏟아져 들어오는 유럽의 수요를 맞추기 위해 250만 개의 일자리가 생겨나고 제조업, 농업, 금융 등 모든 분야가 전쟁 효과를 누리며 성장했다. 한국 전쟁 전후 일본이 성장한 것과 비슷한 맥락이다.

　　미국의 성장은 경제뿐만이 아니라 인문, 사회, 과학 분야로도 이어졌다. 이는 유럽의 수많은 석학과 지식인을 흡수한 결과이다. 예술 분야도 마찬가지였다. 유럽에서 건너온 거장들이 뿌려놓은 씨앗은 열매가 되어 미국 문화가 서서히 꽃피우기 시작했다. 영국의 사우샘프턴을 떠나 뉴욕으로 향하던 타이태닉 호가 비극적인 운명을 맞이한 해인 1912년, 미국을 대표하는 전위

적인 예술가 두 명이 태어난다. 바로 존 케이지(John Cage)와 잭슨 폴록(Jackson Pollock)이다.

## 아방가르드

흔히 아방가르드를 '전위예술'이라고 부르기도 한다. 프랑스어인 아방가르드의 어원이 돌격 부대인 '전위 부대'에서 유래하였기 때문이다. 공격적이며 뒤를 돌아보지 않는 캐릭터를 지칭한 아방가르드는, 19세기 말부터 쓰이기 시작했다. 고정관념과 전통의 해체를 시도하는 급진적이고 새로운 아이디어를 지닌 예술가들을 빗댈 때 사용됐다. 케이지와 폴록은 이 단어가 잘 어울리는 현대 예술가로 전후 미국의 예술계를 이끈 전위예술가이다. 20세기 초, 쇤베르크의 무조 음악과 뒤샹의 〈샘〉이 새로운 예술 개념으로 제시되었다면 이후 아방가르드의 기수는 케이지와 폴록이었다.

나치를 피해 미국으로 이주한 쇤베르크는 무조주의와 12음기법을 바탕으로 새롭고 창의적인 음악을 작곡하였는데 이런 쇤베르크의 제자가 케이지였다. 하지만 쇤베르크와 케이지 사이에는 넘을 수 없는 벽이 있었다. 쇤베르크가 2년간 자신 밑에서 배운 케이지에게 작곡하려면 화성학에 재능이 있어야 한다

고 말한 것이다. 케이지가 자신은 화성학에 소질이 없다고 고백하자 쇤베르크는 "그렇다면 넘을 수 없는 벽에 부딪히는 느낌이 들 것."이라고 했다. 이에 케이지는 "그 벽에 머리를 박는데 일생을 바치겠습니다."라고 되받아쳤다. 이 일이 이후 케이지는 스승보다 더 파격적인 음악의 길을 걷는다.

관념의 해체를 주장한 다다이즘은 뒤샹에 의해 '변기'를 '샘'이라고 부르며 작품으로 승화됐고, 이는 이후 초현실주의를 거쳐 추상 표현주의(Abstract Expressionism)에 이른다. 추상 표현주의는 전후 1940~1950년대 미국 화단을 지배한 회화 양식으로, 형식은 추상적이나 내용은 표현주의적이라는 의미를 지니고 있었다. 원래 칸딘스키의 초기 작품에서 유래한 단어이지만, 1940년대 '뉴요커'의 예술비평 담당 기자 로버트 코츠(Robert Coates)가 미국의 젊은 작가에게 이 용어를 쓰면서 일반화되었다. 추상 표현주의는 미국의 젊은 작가인 폴록을 대표하는 단어가 되었는데

▲ 뒤샹 – 샘(1917)

물감을 잔뜩 묻힌 붓으로 캔버스 위에 온몸을 이용해 그리는 '액션 페인팅'은 세계 회화계에 미국의 독자적인 지위를 확보하게 만들어줬다. 폴록의 등장은 전 세계 미술 시장의 흐름이 파리에서 뉴욕으로 옮겨지는 계기가 되었다. 전후 미국은 새로운 지적 탐험과 실험가 정신을 지닌 두 명의 예술가 덕분에 세계 문화예술계를 선도할 수 있는 토양이 만들어지고 있었던 것이다.

## 과정

케이지와 폴록의 예술세계에서 결과물만큼 중요한 것은 바로 과정이다. 그들의 예술을 보고 들으면서 창작 과정과 목적에 궁금증이 생기지 않는다면 작품을 이해하기 어려울 것이다. 초창기 케이지의 작품인 〈조작된 피아노〉는 그의 또 다른 스승

▲ 폴록 - 넘버1(1948)

이었던 헨리 카웰(Henry Cowell)이 피아노 내부에 있는 현을 손으로 뜯고 그 현에 달걀을 굴려 떨어뜨린 것에 착안한 것이다. 케이지는 피아노 해머(Hammer)가 때리는 현과 현 사이에 플라스틱이나 다양한 생활용품을 끼워 넣어 독특하고 새로운 소리를 만들어 냈다.

발명가의 아들답게 케이지의 초기 음악은 실험적이다. 이후 그는 인도 철학과 동양 선불교 사상에 빠졌는데 악보와 음표의 사용에 변화를 주기 시작했다. 케이지는 악보에 음표를 표시하지 않고 자유로운 해석이 가능한 도표나 그래프 또는 상징적인 부호 등을 썼다. 그의 음악에서 작곡가는 '음의 창조자'이기보다는 '이벤트의 참관자'가 된 것이다. 일련의 과정은 그의 종교적 가치관이 작품에 투영된 결과였다.

폴록의 작품 또한 과정은 아주 중요한 부분이다. 추상 표현주의는 색면 회화(Color Field Painting)와 액션 페인팅으로 나눌 수 있는데 폴록의 작품은 액션 페인팅에 속한다. 이는 그린다는 행위

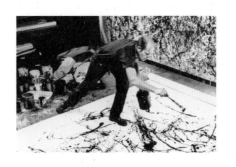

(액션) 그 자체에서 순수한 의미를 찾아내려는 경향으로, 완성된 결과물보다 제작 과정에서 얻는 미적 가치를 우위에 둔다. 폴록은 영감과 직관에 의지해 순간순간 떠오르는 생각을 그림으로 표현했다. 정확히 표현하자면 물감을 적신 붓을 위, 아래로 흩뿌렸다고 해야 맞을 듯하다. 그의 작품 속 복잡한 선들의 움직임을 보면 폴록의 몸짓을 느낄 수 있고, 그것은 폴록의 의식의 흐름과 연결돼 있다. 즉 과정은 그들의 예술세계를 이해하는 데에 중요한 요소 중 하나인 것이다.

## 우연성과 복잡계

개연성 없이 일어나는 현상 혹은 필연과 반대되는 개념을 '우연'이라고 한다. 케이지와 폴락의 예술세계에서 '우연성'은 그들 작품의 특징을 잘 보여 준다. 케이지의 대표작 〈4분 33초〉는 4

▲ 액션 페인팅 하는 폴록

분 33초 동안 연주자가 아무런 연주를 하지 않은 채로 있는 퍼 포먼스이다. 주변의 소음 또는 정적(靜的)이 연주라는 것인데 모 든 소리가 음악의 재료라고 생각한 그는 주변 소음 또한 음의 재 료라고 본 것이다.

폴록 작품에서 보이는 우연성 또한 의식의 흐름에 따라 물 감을 흘리거나 떨어뜨리는 드리핑(Dripping) 기법을 통해 잘 드러 난다. 폴록은 자기 작품이 의도대로 나오지 않는 것이 작품의 의 도라고 했다. 즉 의도를 지니고 작업을 하지만, 물감을 뿌리는 행위에는 우연성이 깊이 관여돼 있다고 이해하면 된다. 이런 이 들의 생각은 마치 현대 물리학의 '복잡계 이론(Complex system)'과도 맞닿아 있는 듯하다. 복잡계란 완전한 질서와 무질서 사이에 존 재하는 계(系)로 기존의 논리나 공식, 구성으로는 설명되지 않는 다. 산타페 연구소의 아서(W. Brian Arthur) 교수에 의하면 복잡계란 무수한 요소가 상호 간섭해서 어떤 패턴을 형성하거나 예상외 의 성질을 나타내며 이 패턴이 개별 요소 자체에 되먹여지는 시 스템이다. 한 마디로 같은 조건에서도 다른 경우의 수가 많을 수 있고, 유기적이고 복잡한 현상도 몇 개의 허브를 통해 연결고리 를 찾을 수 있다는 것이다.

케이지와 폴록의 예술이 복잡계와 가깝게 느껴지는 건 결 국 우연성과 불확정성을 내포하고 있기 때문이다. 현대의 물리, 금융과 경제, 생명과 자연현상까지 모든 주제를 다루는 복잡계

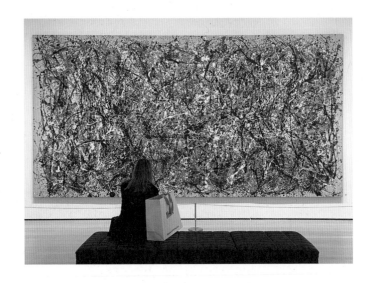

는 요즘 시대의 중요한 화두 중 하나이다. 이런 복잡계를 과학자들보다 탐구 정신이 뛰어난 예술가들이 먼저 인지하고 있었던 것이라고 해도 과언은 아닌듯싶다.

## 자유

세계적인 뇌 과학자 스왑(Dick Swaab)은 그의 책『우리는 우리 뇌다』에서 인간이 행하고 느끼는 모든 것은 뇌의 필연적인 역할들로 탄생한다고 했다. 예술가는 우연과 필연으로 얽혀 있는 복잡계 세상의 다양한 상을 표현하고 있다. 폴록의 작품은 앤디 워

홀 등 팝 아트에 영향을 주었고, 케이지는 백남준과 스톡하우젠 (Karlheinz Stockhausen)에게 영향을 주었으며, 비틀스에게도 이어졌다. 그들이 공통적으로 표현하고자 하고 추구하는 것은 무엇일까? 그것은 결국 그 어떤 것에도 얽매지 않는 '순수한 자유로움'일 것이다.

아나키스트(Anarchist)이기도 한 케이지는 이렇게 말했다.

"옛날에 작곡가는 천재였고, 지휘자는 폭군처럼 연주자들을 쥐어짰으며 연주자들은 지휘자의 노예 노릇을 했다. 그러나 우리 음악에는 폭군도, 노예도, 천재도 없다. 모두가 동등하게 함께 협조해서 만들어간다. 예전에는 어떤 사람들이 타인에게 무엇을 하라고 요구했고 그 사람들은 다른 사람들이 듣도록 무언가를 했다. 그것이 가능할지 모르겠지만, 내가 도달하고자 하는 것은, 내가 이상적이라고 생각하는 것은, 아무도 누구에게 무엇을 하라고 명령하지 않고도 모든 게 완벽하게 이루어지는 것이다."

이 음악과 함께 하길

케이지의 음반은 알렉세이 루비모프(Alexei Lubimov)의 피아노와 〈조작된 피아노〉로 연주한 음반을 추천한다. 그의 〈4분 33초〉는 베를린 필하모닉과 유명 피아니스트의 연주를 유튜브에서 찾아볼 수 있다. 마지막으로 케이지와 스톡하우젠의 영향을 받은 싸이키델릭한 감성의 비틀스의 명반 〈리볼버〉도 케이지의 음악과 함께 들어보길.

**예술은 오아시스가 되어야 한다**

*Piazzolla*

*Botero*

## 피아졸라와 보테로

　페르난도 보테로(Fernando Botero)의 전시회에 가보면 행복감과
밝은 에너지를 느낄 수 있다. 보는 이로 하여금 즐거운 감정을
떠올리게 한다. 둥글둥글하며 풍만한 피사체와 높은 채도의 밝
은 색채, 그리고 명화를 코믹하게 재해석한 재치가 한데 어우러
진 그의 그림은 보는 내내 기분을 좋게 만드는 매력이 있다. 그
의 대표작 중 하나는 춤을 추고 있는 남녀를 그린 그림인데 아마

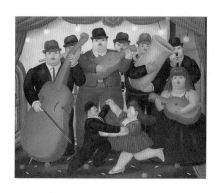

▲ 보테로 - 콜롬비아의 춤(1980)

남미의 대표적인 춤 탱고를 추고 있는 작품인 듯하다.

2021년 탄생 백 주년을 맞이한 아스트로 피아졸라(Astor Piazzolla)는 탱고를 세계적으로 알린 음악가이다. 바이올리니스트 기돈 크레머(Gidon Kremer)의 연주로도 익숙한 그의 곡들은 세계 음악사에 한 획을 그었다.

탱고가 언제부터 남미 사람들의 삶에 들어왔는지는 알 수 없다. 그러나 탱고의 춤과 음악은 이제 그들의 삶에서 빼놓을 수 없다. 때론 강렬하게 때론 서글프게 인간 실존의 외로움을 달래주는 탱고는 삶의 고단함을 기쁨으로 승화시켜주는 종합 예술로, 이제 비단 남미만의 것이라고 할 수 없는 장르다. 격식 있게 교양을 쌓아야만 들리는 음악이 아닌 감각적이고 무의식적이며 본능적으로 다가오는 탱고는 인간의 내면 깊은 곳을 어루만져준다.

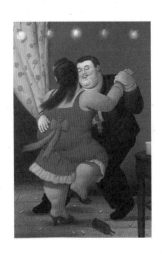

▲ 보테로 – 춤추는 사람들(2000)

## 보는 것과 듣는 것

20세기가 낳은 또 한 명의 작곡가 스트라빈스키는 "음악은 우리에게 그냥 듣는 것과 주의 깊게 듣는 것을 구분하도록 한다."라고 했다. 하지만 피아졸라의 음악은 주의 깊게 듣지 않아도 음악적 언어가 이미 몸속에 스며들게 만든다. 마치 술을 한 잔씩 계속 마시다가 결국에는 취하듯, 그의 음악도 어느샌가 마음을 사로잡는 매력이 있다.

현존하는 남미 화가 중 가장 많은 사랑을 받는 보테로의 작품들 또한 해석이 어렵거나 그로테스크적이지 않다. 대중들에게 아주 친근하게 다가간다. 피아졸라와 보테로의 국적은 서로 다르지만, '남미 라틴' 문화를 공유하고 있으며 자신의 예술로써 그것을 승화시켜 놓았다는 공통점이 있다.

우리는 피아졸라의 음악을 귀로 듣는다고 생각하지만, 사실 그의 음악은 보는 것에 가깝다. 피아졸라는 자신이 겪은 감정과 심상을, 음표를 이용해 섬세하게 악보 위에 그렸기 때문이다. 마찬가지로 보테로의 그림 또한 보는 것에 그치지 않는다. 춤을 추고 있는 그림, 심지어 정물화에서조차 음악과 춤을 들려주고 있는 듯하다. 보고 있지만 들리고, 듣고 있지만 보이는 그들의 작품은 우리의 감각과 상상력을 자극하며 이야기를 풀어낸다.

프랑스의 물리학자 아르망 트루소(Armand Trousseau)는 "최악의

과학자는 예술가가 아닌 과학자이고, 최악의 예술가는 과학자가 아닌 예술가이다."라고 했다. 자신만의 좁은 분야와 시선에만 갇혀있으면 매너리즘에 빠질 수 있다는 뜻이 아닐까? 두 명의 예술가는 분명 음악가면서 화가이고 화가면서 음악가이자 댄서이다.

## 행복을 그리는 화가

점점 커지는 미술 시장에서 현대 미술의 가치는 더욱 중요해지고 있다. 유럽의 유명 갤러리에서 볼 수 있는 거장들의 고전적인 작품은 보는 이에게 익숙하게 다가오지만, 실험적인 현대 미술 작품들은 이해 여부에 따라 때때로 이질적으로 느껴진다.

하지만 몇몇 작가는 시대와 상관없이 친숙하게 다가오는

▲ 보테로 - 붉은 꽃(2006)

데 그중 한 명이 보테로이다. 두 차례 세계대전 사이, 콜롬비아에서 태어난 그는 자국에서 열린 살롱전에 입상한 후 더 넓은 세계를 경험하기 위해 유럽으로 떠난다. 바르셀로나를 거쳐 마드리드의 프라도 미술관 그리고 루브르 박물관과 피렌체 우피치 미술관에서 대작들을 공부하며 초석을 다졌다. 조국으로 돌아온 그는 유럽에서 느끼고 배우며 그렸던 자기 작품들로 전시회를 열었는데, 실망스럽게도 작품들은 팔리지 않았으며 대중들의 반응 또한 냉담했다. 이후 멕시코로 이주한 그는 인생의 전환점이 된 작품을 그린다. 바로 〈만돌린이 있는 정물〉이다.

그의 화풍은 이때부터 변하기 시작했다. 양감과 질감을 중

▲ 보테로 ─ 만돌린이 있는 정물(1956)

요시했으며 어두운 내용을 담아낸 그림에 밝은 색채를 써서 모순됨을 표현했다. 또 인물과 사물들의 크기와 비율을 비현실적으로 배치해 사회적 부조리를 해학적으로 꼬집었다. 젊은 시절의 보테로가 활동하던 때에는 유럽의 피카소와 마티스가 미술계를 양분하고 있다고 해도 과언이 아니었다. 또한 미국에서는 폴록 같은 추상 표현주의 미술이 유행하고 있었는데, 보테로의 그림들은 확실히 그들의 작품과는 다르게 선과 형태가 확실한 고전적인 요소들을 담고 있다. 보테로는 "모든 사람이 이해할 수 있도록 잘 알고 있는 것을 묘사하는 게 필수이다."라며 자신의 작품세계를 언급했다. 아마도 많은 사람과 소통하고자 하는 노력과 독특한 상상력이 보테로를 가장 인기 있는 현대 화가 중 한 명으로 만들어 줬을 것이다.

## 탱고를 세상 밖으로

　이제는 대중에게 널리 알려진 작곡가 피아졸라, 그는 탱고 음악을 클래식의 한 장르로 끌어올린 장본인이다. 아르헨티나 부에노스아이레스에서 태어난 그는 탱고 음악에서 쓰이는 악기인 반도네온(Bandoneon)을 배우기 시작하면서 음악에 첫발을 내디뎠다. 피아졸라는 유년 시절 부모를 따라간 뉴욕에서 바흐의 음

▲ 보테로 – 피에트라산타 마을 대성당에 그려진 천국의 문

악을 포함한 클래식 음악, 재즈 등을 듣고 탱고에 그것들을 접목하고자 했다. 보테로처럼 자국에서 열린 경연에 입상해 파리로 유학을 떠난 그는 수많은 음악가를 길러낸 불랑제(Nadia Boulanger) 문하에서 공부를 시작한다. 그때까지 그는 당대 유명 작곡가였던 스트라빈스키나 바르톡(Bela Bartok) 등을 롤 모델로 삼아 그들의 음악을 따라 하고 있었다. 하지만 그의 반도네온 연주를 들은 스승은 "너의 본류는 다른 작곡가에게 있는 것이 아니고 바로 탱고에 있다."라고 조언했다. 피아졸라의 본질을 꿰 뚫어본 불랑제의 혜안이 없었더라면 지금 그의 음악은 없었을 수도 있다.

자신이 태어난 곳의 음악과 자신이 하고 싶었던 음악이 서로 접점을 찾아가며 작곡과 연주 활동이 무르익을 무렵, 고향 아르헨티나에서는 그의 음악이 외면당하고 있었다. 탱고란 원래 부둣가의 노동자끼리 외로움을 달래주는 구슬프고 애절한 음악

▲ 1955년 촬영된 피아졸라와 불랑제의 모습

이었는데 피아졸라의 '누에보 탱고(새로운 탱고를 의미한다)'가 본질을 왜곡했다는 것이다. 하지만 역사를 돌이켜보면 새로운 시도에는 기존의 틀을 지켜나가고 싶은 세력과의 충돌이 언제나 있었다. 지금 누가 그의 음악이 탱고가 아니라고 할 수 있을까? 오히려 탱고의 본질인 정서를 한 차원 끌어올려 더 많은 대중과 소통하게 만들었다고 할 수 있다. 현재 피아졸라의 음악은 아르헨티나인에게는 자랑거리이다.

## 라틴과 휴머니즘

누에보 탱고를 통해 자신의 음악을 세계에 널리 알린 피아졸라의 곡에서는 때때로 프리다 칼로(Frida Kahlo)의 에너지와 에드워드 호퍼(Edward Hopper)의 고독감, 고흐의 강렬함이 느껴지기도

▲ 피아졸라의 연주 장면

한다. 보테로의 작품 역시 낙천적이며, 해학적인 부분은 피아졸라의 선배인 카를로스 가르델(Carlos Gardel)의 여유롭고 재치 넘치는 음악 스타일과도 잘 어울린다. 내향적인 피아졸라와 외향적인 스타일의 보테로. 두 예술가의 성향은 다를 수 있으나 본류는 남미계 라틴 정서에 있었다.

피아졸라는 삶에 깃든 비애와 격정, 관능, 희망 등 라틴 정서를 표현했고, 보테로는 둥글둥글한 양감과 과장된 인체, 아이러니함을 특유의 유머 감각으로 소화했다. 또한 두 예술가는 자국의 정치적 압력, 그리고 롤 모델 모사를 통해 자신만의 예술세계를 열었다는 공통점도 있다.

무엇보다 이들의 가장 큰 공통 분모는 이들의 작품이 내포한 휴머니즘에 있다. 독재 군부정권에 의해 자신의 음악이 비판받고 있을 때 피아졸라는 유명한 말을 남겼다.

"대통령은 바뀌어도 탱고는 바뀌지 않는다."

탱고에 대한 그의 자부심을 엿볼 수 있는 대목이다.

한편 보테로는 자신의 예술관에 대해 이렇게 말했다.

"예술작품은 슬픔보다 기쁨의 감정을, 예술은 오아시스나 피난처가 되어야 한다."

그의 따스한 시선이 느껴지는 발언이다. 모든 예술가에게는 고민거리가 있다. 마음속에 있는 생각이나 진실을 어떻게 다른 사람의 마음으로 전달하는가다.

보테로와 피아졸라는 자신의 그림과 음악을 통해 이 문제를 해결하고 있는 것이 아닐까?

이 음악과 함께 하길

피아졸라가 직접 반도네온을 연주한 〈The Central Park Concert〉 음반에는 그의 음악 세계와 대표작들이 녹아 있다. 라이브 연주라서 더욱 생동감이 느껴진다. 바이올리스트 기돈 크레머(Gidon Kremer)의 연주 앨범 또한 대중적이며 그의 〈사계〉 녹음과 오페레타 〈부에노스 아이레스의 마리아〉는 개인적으로 명반이라고 생각한다. 말년인 1989년도에 발매한 〈La Camorra〉에서는 그의 심오한 음악세계를 느껴볼 수 있다.

꽃을 꺾어도 봄은 막을 수 없다

Casals

Neruda

Picasso

# 파블로, 파블로, 파블로

　20세기 초는 인류가 쌓아온 과학 기술과 물질문명이 드라마틱하게 발전한 시기이다. 과학의 발전은 인류의 생명을 구하고 생활 편이를 높여준 긍정적인 면과, 자연 훼손과 무기의 발달로 인한 생명 경시 풍조라는 부정적인 면 또한 함께 보여 줬다. 같은 시기 물질세계에 경종을 울리며 정신적 가치의 중요성을 말하는 예술가 셋이 등장했다. 그들은 모두 파블로라는 이름으로 자신을 알렸고 각각 악기와 붓, 펜을 무기로 세상에 맞섰다. 투철한 저항 정신을 지녔던 파블로들은 인간 존중의 휴머니즘을 바탕으로 시대정신에 충실한 예술세계를 펼쳤다.

　첼로의 성자로 불리며 모두의 존경을 받은 음악가 파블로 카살스(Pablo Casals), 평생 망명 생활을 하며 조국 칠레에서 억압받는 민중을 대변하고자 했던 시인 파블로 네루다(Pablo Neruda), 그리고 네루다의 친구이자 그의 사상을 지지하고 함께 파시즘에 대

항했던 현대미술의 거장 파블로 피카소(Pablo Picasso)가 바로 그들이다.

이들은 비극과 격동의 시기인 두 차례 세계대전과 냉전 시대를 관통해 살아왔다. 운명적이게도 이들이 태어난 시기는 각자 달랐지만, 모두 같은 해(1973년)에 눈을 감았다.

## 게르니카

스페인의 수도 마드리드에는 세계적인 미술관들이 옹기종기 모여 있다. 세계 3대 미술관 중 하나인 프라도 미술관(Museo del Prado)에서 걸어서 10분 정도 거리에 있는 레이나 소피아 미술관(Reina Sofia Museum)은 피카소, 그리스(Juan Gris), 달리(Salvador Dalí), 미로(Joan Miro) 등 스페인의 근현대 작가의 작품이 전시돼 있다. 그중 압권은 피카소의 〈게르니카〉로 레이나 소피아를 상징한다. 실제로 보면 그 크기에 먼저 압도당하고 그림이 주는 위압감과 처절한 분위기에 놀란다. 그림은 오직 검정과 흰색, 회색만으로 이뤄져 있으며 단색 대비를 통해 절망과 비극, 죽음을 드러낸다.

1937년 4월 26일은 휴일로 바스크(Basque) 지방의 조용한 마을 게르니카에 장이 서는 날이었다. 나치와 프랑코 정부군, 이탈리아의 파시스트들은 단지 신무기 실험을 목적으로 이 마을에

파 블 로
파 블 로
파 블 로

융단 폭격을 가했다. 도시가 폐허가 되고 2천여 명의 무고한 사상자가 발생했다. 참상은 피카소의 마음에 참을 수 없는 분노를 일으켰다. 때마침 그해 파리 만국박람회의 스페인 전시관 벽화를 의뢰받은 피카소는 참상 2주 후부터 그림을 그려나갔다. 이미 예술계 유명 인사로 감시를 받고 있던 피카소에게 나치 군인이 "당신이 그린 것이냐?"라고 물었을 때 피카소는 당당하게 "아니다. 너희들(나치들)이 그린 것이다."라고 답했다.

이 작품에는 절규하는 사람, 분해된 시신, 울부짖는 말 등이 뒤엉켜 그려져 있다. 참상의 혼란스러움을 여실히 보여 준다. 작품 왼편에 그려진 황소는 그리스 신화 속 괴수 미노타우로스(Minotauros)나 독재자 프랑코를 상징하는 것으로 알려져 있다. 〈게르니카〉는 수천 마디의 말이나 글보다 때론 상징적인 그림 하나가 주는 메시지가 훨씬 크다는 걸 일러준다. 또 이 작품은 예술

▲ 피카소 – 게르니카(1937)

가가 행할 수 있는 '정의란 무엇인가'에 대해 생각하게 한다.

작품 완성 후 피카소는 "회화는 장식하기 위해 만들어지는 것이 아니다. 그것은 공격적이고 방어적인 저항을 위한 전쟁의 도구이다."라고 했다. 〈게르니카〉는 다시 공화국이 되기 전에는 조국으로 그림을 보내지 않겠다는 피카소의 유지에 따라 프랑코 사후인 1981년에나 스페인으로 돌아갔다.

## 시가 내게로 오다

피카소의 친구이며 칠레의 민중 시인이자 대문호 네루다 역시 시를 통해 휴머니티와 희망을 노래했다. 영화 〈일 포스티노〉의 주인공으로도 잘 알려진 그는 반파시즘과 소외받는 자들을 위해 기득권에 대항하는 정치적 태도를 취하며 평생 많은 역경과 고난에 시달렸다. 네루다는 조국 칠레의 상원의원 시절, 대통령과 집권당에 의해 억압받는 국민을 보며 '나는 고발한다'라는 탄핵성명서를 국회에서 발표한다. 결국 면책특권을 박탈당하고 도망자 신세가 된 그는 안데스산맥을 넘어 망명길에 올랐다. 영화 〈일 포스티노〉는 이탈리아 작은 섬에서의 망명 생활을 모티브로 하고 있다.

그의 문학은 거창한 정치적 수사가 아닌 힘없는 민중들에

대한 애정이 밑바탕 되어 있다. 몇 해 전, 칠레의 산호세 광산이 무너져 지하 7백 미터 갱도에 33명의 광부가 매몰되는 일이 있었다. 사고 발생 후 69일 만에 광부들은 기적적으로 모두 생환했는데 그때 알려진 놀라운 사실 중 하나는 그들이 삶의 의지를 놓지 않으려고 네루다의 시를 돌려가면서 읽었다는 것이다. 네루다의 글이 칠레인의 마음속에 얼마나 뿌리 깊게 자리 잡았는지 잘 알 수 있는 대목이다.

그는 자신의 친구 피카소로부터 많은 지지를 얻었고, 전 세계를 무대로 활동할 수 있는 도움도 받을 수 있었다. 그러나 피노체트 군부 독재를 피하기 위해 망명 길에 오르기 하루 전날 숨을 거둔다. 최근 알려진 바에 따르면 군부 독살설이 유력하다.

세계 젊은이들의 자발적 참전을 불러일으켰으며 모든 이념의 격전장이었던 스페인 내전은 네루다의 시선을 내면에서 타인으로 옮겨놓았다. 바로 내전 중 파시스트들에 의해 살해당

▲ 칠레가 낳은 세계적인 작가 네루다

한 절친 로르카(Federico García Lorca)의 죽음이 그의 인생과 문학의 방향을 바꾸어 놓았기 때문이다. 스페인의 대작가이자 내전의 희생자인 로르카는 네루다에 대해 이렇게 평했다.

"지성보다 고통에 가깝고, 잉크보다 피에 더 가까운 시인이다."

## 첼로의 성자

스페인 카탈루냐(Catalunya) 지방의 몬세라트(Montserrat) 수도원은 건축가 가우디(Antoni Gaudí)가 영감을 받은 곳으로 유명하다. 이곳은 카탈루냐어 사용이 금지됐던 프랑코 독재 시절, 카탈루냐어로 미사를 보고, 카탈루냐 민속춤인 사르다나(Sardana)를 추었던

▲ 몬세라트 수도원의 카살스 석상

저항의 장소이다. 주변을 걷다 보면 동상 하나가 눈에 띄는데 바로 20세기 첼로의 성자라 불리는 카살스의 동상이다.

그는 투철한 애국심과 인류평화에 대한 정신을 바탕으로 파시즘에 대항하며 평생 음악을 무기로 싸웠다. 첼로를 독주 악기의 반열로 끌어올리고, 바흐의 무반주 첼로 모음곡을 부활시키는데 지대한 공을 쌓은 카살스는, 1876년 스페인의 카탈루냐 시골에서 태어났다. 아버지는 교회의 오르가니스트였는데 아들이 목수가 되기를 원했다고 한다. 하지만 특별한 재능을 알아본 어머니의 선견지명으로 음악가의 길을 걸어갈 수 있었다. 카살스는 독특한 아침 습관으로도 유명하다. 바흐의 〈프렐류드〉와 〈푸가〉 중 하나를 피아노로 연주하는 것으로 일과를 시작했다. 그는 그것을 일종의 의식이자 축복으로 여겼으며, 음악을 통해 세계를 재발견하고, 자신이 그 세계의 일부분이라는 데에서 오는 기쁨을 누렸다. 그는 바흐의 음악에서 생명의 소중함과 인간 존재에 대한 경이로움을 느꼈다고 했다. 바흐의 음악을 자연의 기적처럼 대하기도 했다.

아흔이 넘어서도 매일 6시간씩 연습하는 그에게 기자가 이유를 묻자 이렇게 답했다.

"나는 지금도 매일 발전해 가고 있다."

카살스는 이런 말도 남겼다.

"가장 완벽한 기교란 기교처럼 보이지 않는 기교이다."

젊지만 매너리즘에 빠진 재능 있는 음악가들의 정곡을 찌르는 충고이다. 이런 대음악가도 프랑코의 군부 독재에 반대해 고국에서의 연주를 거부했고, 외국을 돌며 조국의 민주화를 위해 기금을 모으고 연설했다. 그의 인터뷰를 기록한 어느 책에는 카살스의 드레퓌스 사건*에 대한 언급이 있는데, 카살스의 정의로움과 인간 존중을 엿볼 수 있는 대목이다. 예술가이기 전에 한 사람의 인간으로서 존엄과 자유를 추구했고, 예술가의 책무는 인간의 행복을 위한 것임을 강조했다. 예술가의 삶이 어떠해야 하는가를 몸소 보여 준 카살스. 그는 20세기 초 인간 경시 풍조가 만연한, 세계사적 비극의 연속 속에서 인류에게 내려진 선물과도 같았다.

## 거인 파블로

파블로는 '작은'이란 뜻의 라틴어 '파울루스(Paulus)'에서 그 이름이 유래됐다. 그 뜻과 다르게 아이러니하게도 세 명의 파블로는 세계예술사의 커다란 거인이 되었다.

〈게르니카〉를 그린, 저항 정신으로 안데스 산맥을 넘나든, 바흐를 연주하는, 파블로들의 마음 깊은 곳에는 정의로움이 있었다. 이들에게 그림과 시, 음악은 피상적 아름다움을 추구하는

파 블 로
파 블 로
파 블 로

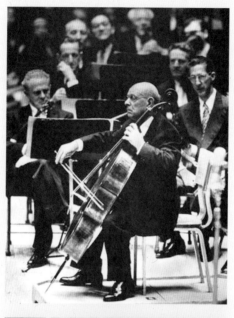

▲ 협연 중인 카살스
▲ 피카소와 네루다

도구가 아니었다. 그것은 철학이고 삶에 대한 진지한 자세였다. 『정의란 무엇인가』의 저자 마이클 샌델(Michael J. Sandel)은 정의를 세 가지로 정리한다. 최대 다수의 최대 행복인 공리주의적 시각, 선택의 자유를 존중하고 개인을 존중하는 시각, 미덕을 키우고 공동선을 추구하는 행위. 샌들은 마지막을 지지했다. 세 명의 파블로 또한 마지막 정의를 말하지 않았을까? 진정한 아름다움은 정의로움에서 오는 것이니.

예술은 인간 정신의 발현이기에 하나의 그림, 문장, 음악에 내재된 힘은 실로 강력하다. 그러기에 같은 시기에 활동했던 프랑스의 천재 문학가인 로베르 브라지야크(Robert Brasillach)[**]의 최후는 우리를 성찰하게 만들어 준다.

카살스의 후배인 첼리스트 로스트로포비치(M. Rostropovich)는 인터뷰에서 이런 말을 했다.

"땅이 척박할수록 포도나무는 뿌리를 더 깊게 내리고 그런 환경이 최고 품질의 와인을 만들어낸다."

파블로들의 예술세계가 깊고 넓으며 아름다울 수밖에 없는 이유는 바로 그들을 둘러싼 시대적 아픔이 있었기 때문이다. 네루다가 남긴 명언은 소외받고 자유를 억압받은 모든 이에게 시대를 넘어 희망의 메시지를 전달한다.

"모든 꽃을 꺾을 수는 있어도, 봄이 오는 것을 막을 수는 없다(You can cut all the flowers but you cannot keep spring from coming)."

파　블　로
파　블　로
파　블　로

아무리 힘들고 고된 시기를 보내도 결국 사필귀정(事必歸正)이다. 파블로들의 저항 정신은 힘없는 약자들을 대변한다. 그것이 거인이 된 그들이 우리에게 전하는 메시지가 아닐까?

**이 음악과 함께 하길**

카살스의 바흐 음반은 이미 전편에서 추천한 바 있다. 다음으로는 카탈루냐 민요인 〈새의 노래〉를 권하고 싶다. 카살스가 언제나 앙코르 곡으로 택했던 곡이자, 유엔 평화상을 수상하는 자리에서도 연주했던 곡이다. 당시 그의 나이는 94세였다.

솔로 연주곡 외에 바이올린의 자크티보(Jacques Thibaud)와 피아노의 알프레드 코르토(Alfred Cortot)와 함께한 트리오 앨범도 추천한다. 카살스의 여러 음반이 있지만 1925~1928년 사이의 'Naxos 레이블'의 아름다운 소품집도 꼭 들어보셨으면 한다.

마지막으로 독일 출신의 뮤지컬 배우이자 가수인 우테 램퍼(Ute Lemper)가 네루다의 시에 곡을 붙인 〈Forever〉라는 음반도 들어보길.

---

* 드레퓌스 사건: 1894년 10월, 프랑스에서 포병 대위인 드레퓌스의 간첩 혐의를 받으며 빚어진 일을 말한다. 드레퓌스가 유대인이라는 점 때문에 증거가 불충분해도 간첩으로 몰렸다.
** 브리지야크: 뛰어난 필력으로 프랑스인의 사랑을 받았던 그는 나치 치하에서 유대인 탄압에 앞장을 섰다. 전후 프랑스 사회는 브리지야크의 처분을 두고 의견이 갈라졌지만, 결국 브라지야크는 형장의 이슬로 사라졌다.

## 호모 비아토르

인간은 여행한다. 삶은 새롭고 다채로운 경험들로부터 시작돼 시간의 흐름과 함께 더욱 풍요로워진다. 사르트르에 의하면 우리 모두는 어떤 준비 없이 그냥 태어났으며 목적 없이 세상에 '내던져진' 존재이다. 그렇게 삶이라는 굴레에 내던져진 우리는 오감을 자극하는 새로운 발견을 위해 여정을 떠난다. 그 여정이 강요된 것이든 아니든 결국 우리는 태어나면서부터 여행할 수밖에 없는 호모 비아토르이다. 그리고 여행이 곧 우리의 삶이다.

여행의 시작은 외부를 바라보는 시선으로부터 시작하지만, 곧 그 시선은 자신을 향한 탐험으로 바뀐다. 어떤 철학자는 이

세상에서 가장 큰 관심에 대한 물음에 "나 자신."이라고 답했다.
그 까닭은 이 세계의 모든 비밀은 나에게 있고, 나는 우주와 연
결돼 있다는 것을 경험할 수 있는 유일한 존재이기 때문이다. 외
부를 탐험하는 것으로부터 나 자신을 향하는 탐험, 그것을 통해
우리는 세상과의 또 다른 소통 방식을 발견할 수 있다.

예술은 바로 자신을 탐험하고 찾아가는 여행이자 내 안의
우주를 드러내는 작업이다. 자신과 마주한다는 것은 용기가 필
요한 일이다. 그것은 진실함과 맞닿아 있으며 우리가 숨기고 싶
고 억압하고 있는 무의식과의 대면이다. 정면을 응시하고 있는
뒤러와 윤두서의 자화상 그리고 토마스 루프(Thomas Ruff)의 거대
초상 사진들은 하나의 세계이자 우주이다. 내 안의 우주는 동양
과 서양 그리고 시대를 초월하는 보편성을 보여 준다. 이렇게 자
신과의 성찰을 통해 탄생한 예술은 타인과 자신의 세계를 연결

확장시켜주는 커다란 허브(Hub)가 되었다. 그 허브는 우리를 구분 짓고 특별하게 만들어주는 창조의 힘을 바탕으로 하고 있으며, 그것은 바로 자신을 향해 떠나는 여행에서 나오는 것이다.

브로노우스키(Jacob Bronowski)의 『인간 등정의 발자취』에는 이런 구절이 나온다.

"모든 동물은 존재의 흔적만을 남기지만, 오직 인간만이 창조의 흔적을 남긴다."

어찌 보면 창조는 인간의 특권이다. 호모 비아토르의 여정이 한 곳에만 머물러 있다면, 창조의 흔적을 남기기 어려웠을 것이다. 모방이라는 작은 변이를 통해서 상향식(bottom-up)으로 발전해 온 예술은 하나의 긴 여정처럼 인간이 잊고 있었던 무뎌진 감각을 찾고, 상처 입은 나를 치유하며, 결국에 자기 내면과 조우하는 즐거움이다.

공자가 즐길 줄 아는 자를 이길 수 없다고 했던가? 여행하는 인간, 호모 비아토르는 먼저 즐길 줄 아는 호모 루덴스가 되어야 함을 전제로 한다. 인간은 과연 여행을 즐길 준비가 되어 있을까? 우리 모두 즐길 줄 아는 호모 비아토르가 될 수 있길 바라며.

# 누구나 자신만의 세계를 만들 수 있기를

바이올리니스트 김상균은 이미 널리 알려진 중견 연주가 이다. 나는 그의 연주에 많은 감동을 하였고 그가 연재하는 칼럼 또한 흥미롭게 읽고 있다. 그는 오랜 기간 음악과 미술, 문학 등 예술과 인문에 관한 자신의 견해를 글로 풀어 연재하고 있다. 연주가가 자신이 연주하는 작품들을 직접 이야기하는 것도 쉬운 일이 아니지만, 연주가 아닌 문장이라는 다른 사고체계로 통합적인 예술세계를 정리하는 것은 결코 쉬운 일이 아닐 것이다.

소리로만 전달되는 연주와 문장으로 전달되는 글 사이에는 넓고도 넓은 논리와 객관성, 질서와 사고의 차이가 있다. 이런 본질적인 어려움과 차이에도 불구하고, 그의 글이 소중한 까

닭은 매너리즘에 빠진 일부 음악학자들의 글에서 느낄 수 없는 신선함이 있기 때문이다.

이 책은 음악과 미술, 즉 듣는 것과 보는 것의 만남을 통한 인문학적 성찰을 주관적 시선으로 풀어내고 있다. 음악은 소리로 전달되고 소리가 의미하는 것이 전부인 예술이다. 미술이 그림으로만 전달되는 원리와 비슷하다. 서로 다른 전달 방식을 가진 예술과의 공통점과 상관관계를 찾아가는 과정은 흥미로운 일이지만 참으로 많은 숙고와 통찰이 필요하다.

시대를 넘나들며 자신만의 해석으로 풀어놓는 그는 책을 통해 자기 나름의 예술세계 구축에 한발 다가간 것 같다. 진정한 예술가는 자기 나름의 독자적 세계와 해석을 지니고 있다. 독자들 역시 상상이 가득한 '예술 탐험'을 통해 자신만의 세계를 만들어 보길 바라며, 자신의 글로 이번 책을 엮어낸 김상균의 오랜 노고에 박수를 보낸다.

서연호

고려대학교 명예교수, 전 국가 무형문화재 위원장

# 위대한 관계

우리 삶에 필요한 예술가적 통찰과 상상

1판 1쇄 인쇄 | 2024년 3월 15일
1판 1쇄 발행 | 2024년 3월 30일

**지은이** 김상균

**펴낸이** 송영만
**책임편집** 송형근
**편집** 임정현
**디자인** 조희연
**마케팅** 최유진

**펴낸곳** 효형출판
**출판등록** 1994년 9월 16일 제406-2003-031호
**주소** 10881 경기도 파주시 회동길 125-11(파주출판도시)
**전자우편** editor@hyohyung.co.kr
**홈페이지** www.hyohyung.co.kr
**전화** 031 955 7600

© 김상균, 2024
ISBN 978-89-5872-221-2 03600

값 25,000원